捲起千堆雪

台灣一代畫傑陳陽春大師傳奇

吳溪泉／著

捲起千堆雪

目 錄

藝壇勇者陳陽春教授（代序）

王壽來

　　就西洋美術的發展階段來說，水彩畫此一藝術形式的正式登場，遠較油畫為遲，它最初主要是用來作速寫與油畫的草圖。英國十八、十九世紀的重量級畫家透納（J. M.W. Turner）及康斯泰伯（John Constable）兩人，堪稱是浪漫主義時期的風景畫大師與水彩畫的領航者。

　　被歸為後印象派泰斗的梵谷（Vincent van Gogh），對水彩畫的創作，亦極看重，故曾說：「水彩在表現氛圍與距離上，何其神奇，可使人物被空氣環繞，而得以呼吸其間。」（What a splendid thing watercolor is to express atmosphere and distance, so that the figure is surrounded by air and can breathe in it.）

　　在台灣近代前輩藝術家中，以水彩創作為其一生志業，且成就斐然，光照藝壇者，先後有藍蔭鼎、李澤藩、馬白水、席德進等大師；在國際藝術世界中，旅居美國的水彩畫家曾景文、程及，亦是公認的華人之光。而繼彼等之後，台灣水彩界的人才輩出，惟論其成就最高者，則非中生代藝術家陳陽春教授莫屬。

　　在畫技的表現上，陳陽春能以極其敏銳的心靈觸角，彈琴般輕盈又準確的筆觸，把構圖的虛實變化，「水」與「彩」的交融，發揮得淋漓盡致，而且也將水彩輕快、舒暢的節奏感，作了最佳的詮釋。此外，他的創作非僅著重畫面上美與力的呈現，同時亦能穿透表象，讓觀者感受到他彩筆下人物、景物、植物內在的精神層面。

　　舉例而言，他寫美女，特別是裸女，身材曲線的曼妙，臉龐的秀麗動人，眼眸的顧盼靈動，均不在話下，而最重要的是，美女內心的溫柔、善良、多情，亦在在令人深受感染，但卻不是撩人心懷，使人想入非非，而是感受到一種無法言喻的聖潔之美，此種美甚至足以抵擋歲月的淘洗，永存於觀者的記憶之中。

　　至於以風景為題材的創作，更是陳陽春的拿手絕活，每每信筆點染，就能將平面的二度空間，立時轉化成立體的三度空間，趨近北宋大畫家郭熙所拈出「山水有可行者，有可望者，有可遊者，有可居者」的境界，其匠心獨運之高妙，怎能不教人擊節讚賞？

　　例如，他筆下東瀛的櫻花季節，固把落櫻如雨、觸目繽紛的美景，鮮活的予以呈現，而其布局與氣氛的營造，亦令觀者感受到櫻花美麗如斯，生命卻多麼短促，亦即，畫面春櫻熱鬧綻放的背後，隱隱流露出藝術家對生命無常與無奈的深沉慨嘆。

　　換言之，陳陽春的作品，雖然具象與寫實，卻極具深度與厚度，若以文章相比擬，可說是言近而旨遠，深入而淺出，所以，無論你是遠觀或近賞，無論你是首次面對，或已讀其千百回，總讓你有不同的領會與感受，也總讓你的心靈獲得莫大的撫慰與沉澱。

　　再者，最教人打心底佩服的是，陳氏並不視一己的藝術成就為滿足，乃以志在千里之勢，連續舉辦七次「華陽獎」，藉以推廣水彩畫的創作，並憑此「以畫會友」，結交各國水彩同道，為國家的文化外交工作，盡其最大心力。平心而論，環顧現今國內外藝壇，能有此使命感與魄力者，又能有幾人？

　　被列為二十世紀水彩藝術大師的美國女畫家歐姬芙（Georgia Totto O'Keeffe），曾如此說：「一個藝術家要想開天闢地，必須鼓勇前行」（To create one's own world takes courage.）。

　　就此而言，陳陽春教授誠屬當之無愧，他始終以無比的勇氣，在水彩的藝術世界裡，披荊斬棘，走出自己戛戛獨造的創作風格，並為後繼者樹立了永值追尋的標竿。

　　（作者為文化部文化資產局首任局長、師大美術系博士）

捲起千堆雪─陽春傳奇 序

太平洋日報社長 張寶樂

　　陳陽春大師是畫藝界最令我喜悅敬慕的一位，不只在繪畫彩墨運作的精熟和意境超脫，更在於他對畫藝的全方位理念，並以親和、樂觀、積極的行動力，造就展現他對藝術、文化的高尚理想，對藝界的高度關懷。如果只認定他是彩繪大師，實在將他作了貶抑的定位。他尊貴的格調、珍寶的風範、精質的理念，在國際藝界都激發出「妙有」的光輝，照亮特定的時空。我思忖世間若存在「永恆」，陽春大師一定是其中令人感到美好重要一分子。

　　吳溪泉先生發心為陽春大師敘寫傳記，「動念」就是了不起的事，因為陽春大師豐碩的繪藝生涯，每一階段都從不起眼的平凡，走向風雲際會的奇崛，溪泉先生如何能把每段際會中的要妙之處，以法眼觀察、燦花之筆，用單純墨色描寫出彩色錦緞，不讀這本傳述的人，那得體會出作者的思竅；試想，什麼樣的動能可以「捲起千堆雪」？春日的驕陽，最貼切不過，正暗合了陽春大師的名諱，每個時代裡繪畫藝壇中的雪冷霜寒，都被有著驕陽春光大師的暖和捲起掃去，令藝界和關懷者何其興奮。每個人都可各有生命記傳，但是否會引發出讓人關切的興頭，則必須有其價值或奇趣，如畫的江山中，只有真正的豪傑經歷過淘煉後，才能留下美名。陽春大師締造了生命中美好素材，溪泉先生用妙筆精描出；書名只是「起手式」，起手即不同凡俗，誰願放棄品味下去？

　　人間有很多傳奇，初看都不起眼，因為所有的「偉大」，都是從「微小」做起，但是，一個宏觀的心胸、理念，在艱辛地一步步踏實走下去，就漸漸形成偉大和傳奇。陽春大師正是這類典

型，開創五洲華陽獎經歷過程之難為、憂心，絕非外人所能深刻體會，陳大師都以堅毅的決心、親和的感召力，排除種種阻力困境。但陳大師的理想還不止如此一方，他希望能在全球各地共舉辦二百場次畫展及藝術講演會，已達成目標，他也希望鼓勵新進，並喚起社會對繪藝重視的華陽獎，未來不限於五洲，擴大到世界各地。這是他對個人的期許，但他希望在全臺鄉村、城鎮，推動輔助設立一百個中小型民間畫廊，讓文化、藝術在地生根，陶熔全民心情，化育崇高情操，提升美善心境，其中義理和深遠價值不是三言兩語可道盡，他的這份理想還在努力中。

　　溪泉先生筆力穩健，猶能運走如龍蛇之流暢，把陽春大師奮進歷程如實而精準的形諸文字，其文學功力固然可見一斑，更可貴的是，在當今紛擾的世情中，能以悠長時間沈潛情懷，為大師寫傳，將一份文化真情傳達於世，為人間典範；自然應在文化藝術界青史中記作美事，也期盼讀到這本傳記的朋友，把陳大師的宏願傳播出去，並各自盡一份能力協助，這樣在陳大師未來再版的「傳奇」中，必然更加彩色繽紛，參與協力的人都能分享一份精彩，就可以用游哉，盛哉，內涵新傳奇了！

　　請賞心閱讀陳陽春大師這本傳奇的故事，我相信未來不能只用「大師」來稱呼他，而要用「大宗師」來頌揚他了。

<div style="text-align: right">寶樂敬書於 2015 年夏季</div>

心吟大地　靈淨乾坤（代序）

洪安峰　躍通　哲學博士
山東省公立棗庄學院　榮譽教授
詩人（54 屆中國文藝獎章）

　　以「誠」為點，以「決心」與「信心」為線，以「愛」為面；陳陽春教授堅持前項畫作準則，活化了永恆的《藝術生命》。

　　陳陽春教授四十餘年來，足踏世界五大洲、並舉辦了 200 餘場個人畫展，其貢獻宏偉，無人出其右者，而其作品被日本等國之美術館等機構收藏，聲望崇隆、享譽國際，及獲國內外十家大學聘任為「榮譽教授」。光彩歷歷，實已印證：陳陽春教授在當今水彩藝壇之「大師」「大宗師」及「畫聖」的地位！

　　陳陽春大師的畫作，每幅都是真善美愛的頂峰藝術品，他之畫作之旨趣所呈現之「生命力」與「靈魂」，功越山川，誠可奉之為：水彩藝術之標竿。

　　西方哲學家泰姆普爾說：生命中最大的快樂是愛；中國聖哲則提出「民胞物與」之愛的概念。欣賞陳陽春的畫作，油然看出他敦厚的"愛"的情愫，他置身於快樂的生活之中，也喚醒了觀賞者的身心靈。

　　他之「愛」的思維，蘊含著「關愛」「熱愛」與「摯愛」的三項特質，見之畫作，則運用其奧妙的筆法，揮灑精緻的色彩，嫻熟展現靈巧的空間佈局，每幅畫作都是以「愛」為養分的真善美的珍寶。

　　陳陽春大師的作品，其「理性」與「感性」的典範性，有一股令人「越陳越香」的韻味，其值得讚嘆者，乃是：「像一隻手」：招引觀賞者之親近與悟性。

　　「像一隻眼」：穿越並結合觀賞者的喜樂。

「像一顆心」：透視並挈領觀賞者的共鳴。

畫出悟性、畫出喜樂、畫出共鳴，三者可增益「心靈健康」，畫而能「養生」，此乃畫作之聖境。在台灣，在世界，陳陽春大師「爐火純青」之風範，被敬譽之為水彩畫「畫聖」，乃實至名歸。

畫畢生心血，陳陽春教授由個人畫展、創辦「五洲華陽獎」、再創辦「淡水八里畫派」，他之藝術淨昇，已臻「心吟大千」的頂峰，誠值得景仰！

有關他「之誠」「之決心」「之信心」之責任感與使命感，事蹟昭然，已見諸吳溪泉先生的鴻著之中，本序不予贅述了；讀者看完本書，必開卷有益，尤可吸收開拓藝術事業的精神及增強「見賢思齊」的鬥志！

溫文儒雅的水彩大師 陳陽春
（代序）

中國文藝協會
理事長王吉隆（綠蒂）

　　我與水彩大師陳陽春，是同鄉又是同窗，同是北港高中的校友，也一同被母校表揚為「傑出校友」。我五十多年均從事詩歌創作，他卻是成為在藝術界的一位熠熠巨星。

　　陽春先生雖然成就斐然，但為人謙謙有禮、溫文儒雅，如其畫風，淡雅優美，誠為「人如其畫，畫如其人」。

　　陽春先生數十年來已舉辦二百次個人畫展，足跡遍及世界五大洲，無遠弗屆，常為外交部、僑委會、工商企業、邀請在各國舉辦個展，為國爭光，可為中華民國的文化親善大使。

　　陽春先生，不僅創辦「台北市陽春水彩藝術會」，並以臺灣人身份應邀到西方各國教授水彩畫，並將自己的畫風定為「臺灣水彩畫風」，受到西方藝壇激賞。同時他為了推廣水彩畫，成立了「世界水彩華陽獎」，除了台灣還有韓國、馬來西亞、新加坡、中國、香港等餘二十個國家地區作品參加，目前已辦了七屆，規模一屆比一屆擴大，是畫壇的臺灣之光。

　　如今吳溪泉先生以同學的眼光，來看這位畫壇大師，出書記述其生平經歷，深信必有可讀的趣味，一定值得期待。

<div align="right">2015 年 8 月 29 日</div>

楔子

吳溪泉（本書作者）

太陽西去之前已經看盡人間百態
黃昏卻追逐著落日
讓大地沉澱下來

風起的日子
捲起千堆雪
一雪一人間
一雪一世界

人間，世界，寶島台灣
當陽光聚焦在北港溪畔
一位愛畫畫的少年成了宇宙亮點

他，學畫、習畫、作畫
千張也不厭倦

他，青年時立下凌雲壯志
要用水彩留住世間的美好
要讓畫作像鑽石一般
在世間閃耀

於是自創夢幻迷離技法
讓迷離的歸迷離

夢幻的歸夢幻
或是迷離交織著夢幻
總能顯現飄逸絕塵之畫風

不必在意東方與西方
不用理會理論與技巧
重要的是那媒介的水潤
總能穿越東方與西方
穿透理論與技巧

讓生命的靈動與氣韻躍然紙上
讓胸中情懷恣意的揮灑在畫中

於是，他灑落許多美麗的種子
在這個星球，在不同的時空
在亞洲、在美洲、在歐洲、在非洲、在大洋洲
在大地的盡頭

如今，他一生的努力已如所願
他的畫作正在人間綻放光芒

一、友情呼喚，重新連線

二○○四年秋天，我結束公司業務，毅然從商場正式退隱。之後回到我生長的故鄉台南蓋起一棟樓房，有寬廣的庭院可以種花栽果，每日與花草樹木為伍，澆花除草多野趣。這時候的我，像是一片閒雲，可以到處遨遊；又像是一隻野鶴，可以自由翱翔。三不五時接到來自北方的請帖時，便搭車北上，一方面見故友，喝喜酒，聊往事；一方面也陪老婆遊山玩水，或逛故宮看古物、或泡溫泉吃美食，或到淡水看夕陽；然後再一個人回到台南（老婆留在台北照顧尚未結婚的小兒子）。這樣的生活與世無爭，日子倒也過得閒適自在。

那是二○一二年冬天，一個沒有白雪紛飛的日子，我又北上參加班頭曾正夫（恆昶貿易公司總座，代理日本富士軟片等多種印刷機材）兒子的結婚喜宴。席間，學弟蕭耀輝（台藝大副校長退休後轉任景文科大教務長兼教授）從別桌過來敬酒時說：

「吳溪泉，好久不見，你都到哪裡去了？」

「退休回老家台南了。」我這樣回答。

「我前些日搭高鐵時遇到陳陽春，他問起你，說好久沒看到你。」

「是啊，好久沒見面了，我當找時間去看他。」

自那之後又過好長一段日子，直到另一次北上，也是參加同學的兒子婚宴之後，我到國父紀念館參觀畫展時，想起陳陽春的畫室就在附近，應該去看看這位多年不見的老戰友。於是，憑記憶找到他以前的地址，光復南路博愛大廈。可惜博愛大廈管理員說他已搬離，新址不詳。尋友不遇，怏怏而回。回家後，努力的找到以前的名片，試著打電話過去，居然可通，太高興了，於是敲定去拜訪的時間、地點。

二、話說當年，校園結緣

陳陽春是我就讀國立台灣藝專（現在的國立台灣藝術大學）時的同學，我們同一年級，不同班也不同科系，他讀的是美術工藝科，大專聯考歸乙組，是文科；我則讀美術印刷科，大專聯考歸甲組，是理工科。兩個屬性完全不同的科系，上課永遠不會在一起，但我們為何經常會在校園裡混在一起談天聊是非（有圖為證），現在我已想不出一個所以然來，只能說是一種緣份吧。

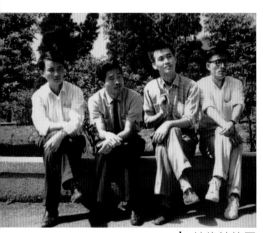

▌ 陳陽春的童年就在房子後面的違章建築

▌ 結緣於校園

在我家一本保存多年的相簿裡，我找到了幾張我們當年的合照。那黑白照片雖然已經有點泛黃，但我們年輕的英姿依然清晰可辨。

有趣的是，在那個「清明時節雨紛紛」的假日，我們相約幾位美術科的學妹郊遊觀音山，陳陽春竟然「全副武裝」，穿西裝打領帶（有圖為證），像是在趕赴一場世紀的盛筵一般。還好老天賞臉，那天雲淡風輕，偶而飄來的輕柔雨絲，沾衣不濕，我們依然玩得盡興。

畢業後投入軍旅報效國家。

陳陽春到野戰部隊當少尉排長，要行軍，要帶兵演習打野戰，比起其他兵種來，這算是硬差事。

我則在步兵訓練中心當訓練排長，要把二十歲左右的老百姓訓練成鋼鐵般的阿兵哥，那硬飯也不太好吃。

好在我們都挺過來了。

服役一年退伍後，我們相繼來到台北工作。陳陽春首先到東方廣告公司，之後再到清華廣告公司當設計師，我到一家校友經營的文化事業公司跑業務。我和陳陽春及另一位死黨趙柏巖（時任台灣電視公司美術設計師）合租住處於大直實踐家專（今實踐大學）附近。

沒幾個月，陳陽春為了要在業餘作畫，需要有較大空間以便放置一張畫桌，於是另謀發展，搬離大直我們同居的斗室。

好像是次年吧，陳陽春告訴我要在「聚寶盆畫廊」舉辦作品發表會，請我為他寫一篇簡介。我當然義不容辭，必須盡一點棉薄心力。至於寫些什麼，至今我已全然不復記得。

一九七〇年，陳陽春首次在台北精工畫廊舉行個展。自此之後，他的靈感像青春之泉不斷湧現，技法日益純熟，畫風日見確立，作品與日俱增，名氣也逐漸拓展開來。

一九七一年，我戀愛修成正果，要結婚了。原以為陳陽春會送我一幅畫作為賀禮，可是他沒有，他來喝喜酒時（見圖）送的是紅包。

在廣告公司工作四年之後，他不滿意於設計師的工作，他嫌設計師整天咬盡腦汁，為時代的商賈們設計文宣廣告、電影海報或商品型錄，太市儈了，太沒有靈性了，一點也沒有自我發揮才華的機會，他自覺如此下去將埋沒自己在畫圖方面的天分，也與自己的興趣背道而馳。於是他向廣告公司說拜拜，辭職不幹了。

那時已是一九七三年，他立志要成為一位專業畫家，要用彩筆畫盡人間的美麗。

沒有工作的羈絆，不必朝九晚五，他身輕如燕，可以到處旅遊寫

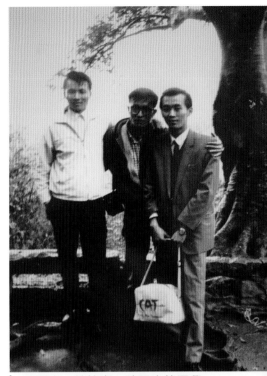

吳溪泉、趙柏巖、陳陽春等同學

吳溪泉等同學

陳陽春參加本書作者婚禮

生，生活過得十分愜意，畫作也大量完成。一九七六年夏天，在一個偶然的機會裡，陳陽春的四十件水彩畫作被日本東廣島市立美術館永久收藏，這給了他很大的鼓舞，他因此而打通財路，有充足的基金可以繼續未來的行程。

此時我已轉移工作陣地，投身到外商經營的工程機械公司，從事歐洲印刷相關機器及材料的引進。工作關係，我需要經常在國內外到處旅行，而陳陽春也時常旅遊國內外寫生、展覽，忙碌的生活使我們之間的聯繫稍有鬆散。

轉眼之間二十多年過去，我離開外商之後自己創辦的進出口公司也已經歷多年磨難。在一九九七年，我自瑞士進口一部電腦出圖機參加台北的印刷機材展。該機器的主要功能有二：

一、**彩色布花打樣**：可在買家面前把設計圖稿立即打樣在布匹之上，讓買家當場校對，不必製作網版後印樣，可省下許多時間及費用。

二、**印花網版製作**：利用電腦將設計圖稿直接噴墨輸出到網版上，不必像傳統那樣先製作軟片後再用軟片曬入網版，可省下昂貴的軟片費用及製作時間，

同時可減少排放沖洗軟片時汙染環境的工業廢水，可說是一個劃時代的科技產品。

可惜這項機器設備在當時是首次引進國內，陳義雖高，卻曲高和寡。由於進價不菲，很難被國內一般廠家接受，我努力的跑遍大江南北極力鼓吹，卻一時難於找到適意的買家。心灰意冷之際，想到與其讓機器閒置一旁，不如用它來製作一些產品。於是想到創意噴圖，可

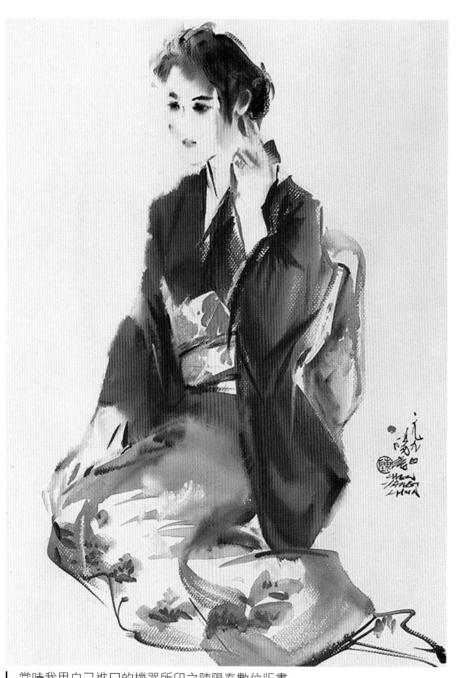

當時我用自己進口的機器所印之陳陽春數位版畫

以把婚紗攝影噴印在絨布上，也可以噴印畫家的作品。在招攬業務之時，立即想到陳陽春。與陳陽春一拍即合，我們協議將每一幅畫限量噴印十二張，陳陽春分攤我的印刷成本；而全部成品經他（畫家）簽名之後分我兩張，他得十張；這便是數位版畫的起源，應該是我的發明。那時是一九九八年，國內應該沒有比這更早的數位版畫。

其實，噴印數位版畫或婚紗攝影並非這部機器的正用，製作印花網版及彩色布花打樣才是它的正途。桃園八德一家印花網版製版廠知道它的妙用，幾經議價折衝，最後忍痛以半價折讓，這是我創業從事進出口業務二十多年以來，惟一一件蝕本的生意，它對我惟一的貢獻是讓我想起陳陽春，和他重新串聯而發明了數位版畫。

出清這部機器之後，我如釋重負，決定不再碰觸尖端科學機器了，那不是財力有限如我者所能獨力把玩的。其他業務也逐步收尾，該善後的善後，務求在商場全身而退。

終於在二〇〇四年秋天結束一切業務，我退休回到台南家鄉，從此之後，陳陽春在地北（台北），我在天南（台南），我與陳陽春像兩隻斷了線的風箏，未再聯絡。

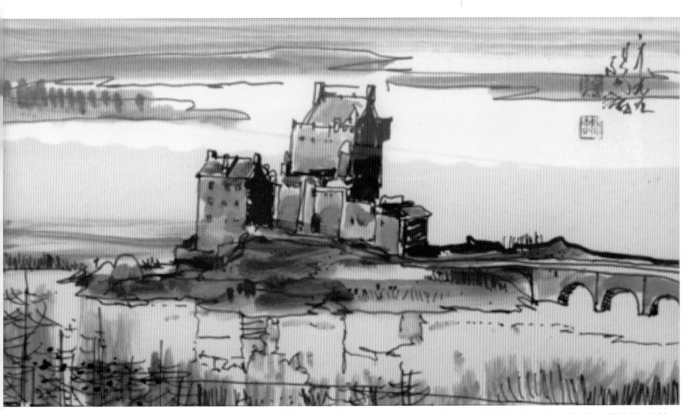

結束業務時，我把一些進口的西畫紙存貨送給陳陽春，他則回贈我這張他在英國愛丁堡市郊的速寫。

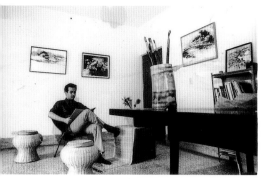

早期民生富錦街畫室

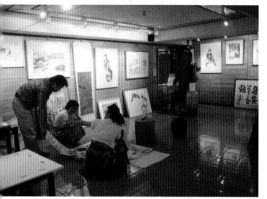

陳陽春早期畫廊兼畫室（光復南路）

早期光復南路畫廊外觀

陳陽春在早期畫室

三、台北畫室相見歡

二○一三年七月二日午後，我依約準時來到陳陽春的新畫室，在基隆路松山高中對面一棟現代化的大廈四樓裡。走出電梯就可看到通往畫室的通道牆上掛了一二十幅陳陽春的數位版畫。按過門鈴後，陳陽春親自開門迎接，彼此笑著打量對方。十多年未見，他模樣未變，稍有發福；他的頭髮和我一樣斑白卻比我豐盛許多，他臉上的風霜似乎不比我少，卻多了兩個眼袋。

進門後，陳陽春領我隨意看看他的畫室，他則忙著去沖泡茶水。我打量一下整個空間，大約有五十多坪，大廳當作畫室兼會客室，一間臥房，另有一個房間當作書房，還有一間當儲藏室，另有廚房和洗手間。畫桌旁擺著一座沙發和茶几，壁上掛滿他的畫作，地上則滿坑滿谷排著數位版畫，都已裝框。還有一些與朋友交換的寶物，像是一座浮有天然山水紋路的玫瑰石，等等，琳琅滿目，美不勝收。

特別的是，在一邊靠著牆的案上供了幾尊小號的媽祖神像。陳陽春說那是他自己旅遊大陸時從福建湄洲請回來的。我問他有沒有開光過，他只說「心誠則靈」。

坐定之後，陳陽春遞過他剛沖泡的茶水。

「這畫室總共有五十多坪吧」我好奇的問。

「連地下室一個車位，權狀面積是六十多坪，扣除公設後就沒有了。」

「買價上億吧？」我又問。

「沒有啦，隔了一條路，每坪單價從兩百多變成一百多，我們這邊較便宜。」

儘管「較便宜」，算來也是近億了，再加上光復南路麥當勞樓上的住家，還有三峽台北大學旁的別墅，其他林林總總之畫作，該有兩個億吧。我不盡自嘆弗如，想不到相別這些年來，陳陽春發展得這麼成功，累積了如此可觀的財富。我心裡想著，一定要好好的，一點一滴的把他的創富之道挖掘出來，作為後進學畫者的榜樣，藉以鼓舞後學者努力成為一個成功的藝術家，同時也可改變世人對藝術家一生窮苦潦倒的錯誤觀念。

談話中知道陳陽春立志要在北、中、南部各成立一個畫室，也許更多，畫盡台灣各地，然後再尋找一個適當地點建設一座「陳陽春美術

館」。如今台北畫室已經建設完成，中部也已在雲林家鄉設立，未完成的是南部。我當即告訴他，我在台南有一些獨立的小套房，願意提供給藝術家免費住宿，他當然也在歡迎之列。陳陽春表示要找適當時間到台南看看，我們相約等待那適當的時日。

臨別，陳陽春拿出一本「陳陽春彩色人生畫集」和一幅近作「身心自在」勁竹圖相贈（如圖），我如獲至寶，回到台南之後立即請人裱褙裝框。

無以為報，我寄上拙著『祿庭記』一書，恭請雅正。

四、台南畫室成立

二○一三年十二月下旬突然接到陳陽春從台北來電話，說計劃在十二月二十六日到台南來，因為有朋友願提供一個房給他當畫室，他要來看看房間順道探訪老友。說來真巧，那天正好我已答應同學要去台北喝喜酒，因此錯身而過，無法陪同一起去看畫室，陳陽春建議等他回台北時在台北見。

後來在歲末那天上午，趁我還在台北之便，我又走訪陳陽春畫室。仍然是陳陽春一人獨守畫室，陪伴他的仍然是數不盡的畫作及藝品。得知台南的那間畫室已經敲定，地點鄰近安平工業區。目前房子仍有房客使用，須等租約期滿才可收回，大約需等數個月。

「房子的主人是一位女士，是女企業家，經營毛刷製造，有好幾個工廠，除了台灣的母廠，中國大陸也有設廠，目前在全世界的毛刷廠中，產量名列前茅。」

陳陽春一口氣介紹完這位提供畫室的主人。我很好奇，他是如何與這位女企業家結緣的，一時不好追根究底，我想以後自會明白。

「你看，那一幅字是準備送給她掛在辦公室的。」陳陽春順手指向畫桌旁的一幅紙條，上面橫書四個大字：『天下第一刷』，落款於字尾。

陳陽春說，這是在台南時，陪同參訪的前文建會要員林處長建議他這樣寫的，當時這位女企業家自覺不敢當，「不是第一啦！」她客氣的說。陳陽春只好打圓場說：「沒關係，這是大家封賜而由我下筆的，不是妳在自誇，所以與妳無關！」

…………

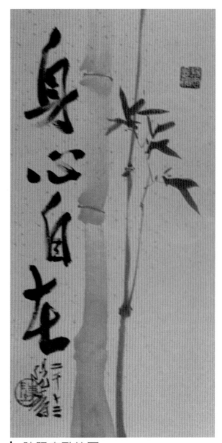

陳陽春勁竹圖

「這次在台南也見過你那位得意門生郭院長了吧？」我岔開話題，想起上次來看他時，陳陽春提過台南郭綜合醫院院長拜他為師的往事，當時還邀請陳陽春到台南臨場作畫，並有電視錄影媒體報導，讓郭院長佩服得五體投地。

「有，他拿幾張習作來徵詢我的意見。這位醫院院長執禮甚恭，讓我深為感動。」

陳陽春悠悠的說著。到底他與這位郭院長又是如何結緣的，我有興趣進一步瞭解，下次再找機會探索吧。

共進午餐之後我們又分道揚鑣了，臨別，陳陽春問我春節時來不來台北與兒子們全家團聚，他說到時可帶太太一起去他在三峽的畫室看看。

郭南宏大導演題字

五、細說「儒俠」

四十多年前學生時代，我曾在校刊【藝術論壇】上發表了一篇文章：【所謂藝術家】，當時我曾引用國學大師林語堂的一段話加以註解：

「一個具有偉大個性的藝術家產生偉大藝術；一個具有卑鎖個性的藝術家產生卑鎖的藝術；一個多情的藝術家產生多情的藝術；一個逸樂的藝術家產生逸樂的藝術；一個溫柔的藝術家產生溫柔的藝術；一個細巧的藝術家產生細巧的藝術。心腸卑鄙的畫家絕不能產生偉大的畫作，而心胸偉大的畫家也決不會產生卑鄙的畫作，就是有性命的出入時，他也是不屈和不肯苟從的。」

至今我仍認為這番話值得讓有志走上藝術家之路的人細心領會。

初看陳陽春的畫作，好似一派輕鬆，仔細端詳卻構圖嚴謹，用色平實而不誇張，這與他的人格特質應有絕大的關聯。一個水彩畫大師，他的人格特質藉構圖和色彩，自然的流露在其畫作上，這是極其平常的。

陳陽春的人格特質：誠懇、平實。這與他生長的環境背景應有直接的關係。

陳陽春的老家在台灣雲林，在嘉南平原的北端，是雲嘉南風景區的起點，而我家則在台南，在嘉南平原的南端，我們兩家隔著嘉南平原，在雲嘉南風景線上遙遙相望。

雲林是個標準的農業縣，農漁業社會在此成型已有數百年。雲林

在淡水展出，旗掛滿老街

地靈人傑，人文薈萃，北港朝天宮奉祀媽祖更是香火鼎盛，遠近馳名。小時候我曾跟隨父母親從台南搭了一個多小時車，專程到北港朝天宮進香朝拜，那巍峨的廟宇裡香煙裊繞，廟前廣場人山人海，人聲鼎沸的盛況至今難忘。

在這種媽祖文化的薰陶之下，北港地區孕育出許多傑出人才，如：現代文學家著名詩人綠蒂（中國文藝協會理事長、中華民國新詩學會理事長、秋水詩刊發行人，本名王吉隆）、藝術家水彩畫大師陳陽春，資深媒體人、電視名嘴、今周刊主編、民眾日報社長兼財經記者蔡玉真，還有音樂家，運動家（最近產生舉重破世界記錄的選手許淑淨）等等，真是人才濟濟。重要的是，他（她）們個個文質彬彬，知書達禮。陳陽春就是在這種氛圍之下耳濡目染，自幼即培養出藝術家溫文儒雅、雍容大度的氣質，這種氣質雖不能說與宗教直接有關，卻令人相信宗教有其潛移默化之功。而陳陽春之所以能擺脫傳統繪畫的桎梏，融合西方水彩畫的精髓而創造特殊的飄渺迷離技法，使創意夢幻般躍然紙上，營造出超然的空靈意境，這應該是北港的人文環境所孕育而成，說北港的媽祖文化是陳陽春繪畫藝術的搖籃應不為過。

北港文化也培育了藝術家大方的氣度。陳陽春在四十八歲那年接受美國田納西大學邀請，以「訪問學者」身份前往講學、展覽；次年升格為「訪問教授」，再次前往該大學講授水彩畫創作技巧，不但贈送複製畫，還把授課所得報酬全部捐贈給學校，此事被該校促成陳陽春來該大學講學的台裔美籍科學家劉錦川博士知悉，因而封陳陽春為「儒俠」，此一封號傳開至今仍為台灣畫壇所津津樂道。

此外，陳陽春行俠仗「藝」的事蹟還有：

捐贈母校雲林北港高中（當時該校校長是陳陽春太太的學生）及雲林虎尾高中（當時該校校長是陳陽春的高中同學）畫作共四十六幅。

凡此贈畫，無非是希望作品能滋潤師生心靈，在觀賞者心中種下美感幼苗，實是用心良苦。

而陳陽春現今極欲推動宗教與藝術融合的思想，希望藉由宗教的力量來潛移默化普羅大眾的藝術涵養，這與自幼接受北港媽祖文化的薰陶不無關聯。

後來，陳陽春到澳洲布里斯本佛光山中天寺美術館及雪梨南天寺美術館展覽時，也提供大量數位畫作出來義賣，將義賣所得捐給館方作為推廣藝文活動之用。

在台東文化講座

教育部主辦陳陽春全省文化講座 - 台東站

應雲林縣長許文志之邀參與主持美術家大展

台灣國際水彩畫協會用箋

陳大師 陽春先生惠鑒：

欣聞大師將於近期在桃園文化局展出精心傑作多幅。

大師久未在桃園展出，而眾多藝術界人士亦企盼已久，希望目睹大師之作品，故此次展出必能轟動藝壇，傳為佳話。

謹簡奉賀，並請

藝安

台灣國際水彩畫協會理事長：郭香龍

中華民國 三年 八月 二十 日

⑧宏觀周報 西元二〇〇七年九月十二日　　旅遊天地　　中華民國九十六年九月十二日 星期三

結合中西繪畫理論與技巧 創作獨特台灣風格的水彩畫

文化大使 陳陽春 用畫筆推動國民外交

文／陳雅利

水彩畫大師陳陽春教授的畫室，位處於車水馬龍的基隆路與忠孝東路上，但只要一走進畫室，一股淡雅清香的檀香味迎面襲來，讓人心情頓時沉靜下來。

▲澎湖

▲日月潭

▲斗六

▲媽祖遶境

即將要準備出

國，陳陽春依舊氣定神閒，不疾不徐。今年九月十三日至二十二日，他將前往洛杉磯、聖地牙哥，舉辦演講、畫展，這是第一百一十五次個展。展出畫作的主題，有民間信仰的觀世音菩薩、媽祖，也有現代化的台北一〇一大樓，以及台灣風土民情和遊歷三十二個城市的所見所聞，充分展現藝術無國界，更希望海外僑胞透過畫作欣賞，產生不同的感受，進而引發思鄉之情。

讓藝術走入校園

七歲習字、十四歲習畫，自國立台灣藝專（現為國立台灣藝術大學）畢業後，陳陽春更以成為專業畫家自許。

今年六十一歲的陳陽春教授，沉浸水彩藝術創作至今已超過四十年，早期創作像達摩面壁一樣怒髮出神，後期則是獨創「逐墨雲彩」與「筆力萬鈞」的技法，以及「瓢逸出塵、靈水行空」的畫風。他的畫作不但融合中西畫理論與技巧，將傳統東方的神氣顯更是發揮淋漓盡致，讓欣賞者觀賞神間氣定，並感受創作者將藝術、文化、歷史、宗教、感情、美學、思想、生活融於一爐的獨特味道。

陳陽春說，中國最擅長水墨畫，對水彩畫比較不熟悉，西方最強的是油彩畫和水彩畫，在他小時候就想要結合東西方的畫法，創造出具有台灣文化特色的水彩畫。

經多年努力後，他在仕女及山光水彩畫上獨樹一幟，甚至提倡成立「淡水八里畫派」，而且為了讓藝術走入校園，已在美國田納西大學、美國聖路西大學、美國馬里蘭學院、新加坡南洋藝術學院、馬來西亞中央藝術學院、香港中文大學、菲律賓聖湯瑪士大學、菲律賓中正學院、天津師範大學、齊齊哈爾師範大學、南非金山大學、約堡大學、開普敦大學，以及台灣的中興大學、台灣師範大學、台北科技大學、中山大學、龍華科技大學等等應邀講學。

從小在雲林北港長大，七、八歲離開家鄉，但陳陽春始終沒有忘記回饋家鄉。主張藝術下鄉扎根的他，在出生地雲林縣的虎尾高中設立「文化大使陳陽春校友藝術苑」，母校北港高中設立「文化大使陳陽春藝術苑」，以彌補高中因升學壓力，而美學教育不足的遺憾，今年十一月底也將到虎尾科技大學展覽。

向來致力於推展藝術文化外交，也讓陳陽春享有「僑依」「文化大使」的美譽，獲得中國文藝協會來頒「文藝獎章」、文建會也頒贈「資深文化人」，外交部更在去年頒贈「外交之友紀念章」，表彰他長年透過水彩繪畫藝術對國民外交的貢獻。

陳陽春表示，以藝術創作作為心靈交流、創作之餘，也要融入愛心，並在提倡關懷文化交流之際，追求人生真善美。

對他來說，藝術反映人生，人生充實創作內涵，藝術從生活中提煉，人生也趣不間斷；如果缺少了藝術，人生就真的是太寂寞了。在每一幅畫創作時，他總會不知不覺中隱含了想要傳達給欣賞者的想法，比如最近即將完成的公雞，看起來熱鬧又繁榮，代表了台灣人旺盛的生命力，加上畫了九隻公雞，亦象徵了長長久久、吉祥如意。

對於每一幅畫作，都當作是自己的孩子，各有不同的特點，「不容數說不會畫了，一旦畫了就會很喜歡，千萬不能在自己的孩子面前貶低候啊！」陳陽春笑呵呵地說。

每當出國舉行個展，他還會邊蒐集作素材，以速寫、拍照、買圖片等方式，充實往後

創作的靈感，陳陽春

開玩笑說：「我是一邊打仗，一邊募兵、賣子彈，可說是一舉數得」，一年固定出國兩次，國內則是全台到處跑，出國做文化交流，回國充電休息，因此很多人好久看他的畫展，除了有舊作品之外，也會看到新作品，總令人有驚奇之感。

出國個展 樂此不疲

因為從小就信仰觀世音菩薩、媽祖和濟公，陳陽春一直效法其普渡眾生的精神，去到中國天津師範大學舉辦個展，今年農曆年到的亞洲三國新藝術交流，大夢想是希望明年能舉行「緣畫友和平大展」，實現「佛道、政商、藝術同修」的理想。

二十年來，他的足跡遍及舊金山、田納西、亞特蘭大、聖地牙哥、哥斯大黎加、東京、名古屋、福岡、菲律賓、香港、澳門、愛丁堡、格拉斯哥、巴黎、泰國、馬來西亞、新加坡、德國、里昂、土耳其、約旦、巴林、希臘、南非約堡、史瓦濟蘭、開普敦、約翰尼斯堡、佛山、常州、天津、齊齊哈爾等等，再加上這次的洛杉磯、聖地牙哥，共有三十四個城市。

回想起近十年前到美國田納西大學舉行個展時，因為時差及飛行問題過久，吃了很多苦頭，但也獲得許多榮耀，外國友人及僑胞帶給他的遠感，至今永難忘懷，「有緣份才會去不同國家、城市繪畫，也因而產生了感情，讓畫更有更興惡不

同的味道，」陳陽春感恩地說。

今年在史瓦濟蘭展出時，曾有一位觀眾提問：「中東國家如伊拉克等戰火頻傳，能否請陳教授創作一幅讓人可以心平氣和的畫，感動他們，使戰爭不再發生？」這個問題令陳陽春印象十分深刻，回答說：「我相信只要他們願意接受藝術的薰陶，就會愛好和平，消弭戰爭」，這句明智的話，讓現場人士大為感動。

陳陽春所到之處總是備受推崇，看到觀眾喜悅，自己也有歡喜心，當遇到有知音提問時，更是喜上加眉，這就是他之所以樂此不疲出國繪畫背後的最大動力。

儘管藝術無價，但遇到有人喜歡他的作品，對於此畫贈與讓他感到欣然之喜，樂於割捨，目前畫作已被世界三十二個國家及城市人士收藏，一路走來，甘之如飴，回首時堂已完成兒時夢想：「立足台灣、胸懷大陸、放眼世界」。但他仍謙虛地說：「我只是認真的完成份內該做的事而已。」

●陳陽春簡介

生於1946年，台灣雲林人，曾任美國田納西大學訪問教授，並榮獲田納西州諾克斯城榮譽市民及市鑰，現為雲林科技大學兼任教授、中國齊齊哈爾大學客座教授、台北市陽春水彩藝術會永久榮譽會長。

陳陽春畫展時間表

日期	活動
9月13日～16日	洛杉磯僑教中心畫展、演講
9月13日11:00AM	記者招待會
9月14日	美國私立達人中小學與幼稚園畫展、演講
9月15日10:30AM	開幕、演講記者會，並現場速寫淡彩仕女
9月16日	聖地牙哥台灣中心畫展、演講
9月19日～21日	橙縣僑教中心畫展、演講
9月20日	美洲中國書畫研究會與美國洛杉磯「粥會」演講
9月21日5:00PM	台灣人筆會演講
9月22日	洛杉磯蒙特貝羅圖書館畫展、演講

▲陽明山

▲觀世音

▲九份

▲101大樓

六、　自然，恬淡，唯美

　　在中國諸子百家之中，最崇尚自然的應該是莊子。莊子的思想對中國藝術及中國文學產生巨大的影響，而莊子的美學觀也自然的受到歷代學者重視。雖然莊子其人其書都可視為美的化身，而他潛藏在思想中的美學理論，其核心觀念其實並非在「美」一字。要真正瞭解莊子之「美」，必需從他最基本的關懷開始，那就是「自然」。

　　莊子【知北遊】：「天地有大美而不言，四時有明法而不議，萬物有成理而不說。聖人者，原天地之美而達萬物之理，是故至人無為，大聖不作，觀於天地之謂也。」

　　十七世紀法國哲學家笛卡兒說：「美是一種恰到好處的協調和適中。」（見朱光潛編譯【西方美學家論美與美感】第95頁），十八世紀德國哲學家汎爾夫說：「美在於一件事務的完善，這種完善能引起快感。」（見同書第107頁）。

　　朱光潛在【文藝心理學】第十章「什麼叫做美」裡說：「凡是能引起愉快經驗的，都可以稱為美，藝術的欣賞則是藉意象來透視作者的情趣，是意象的情趣化。美，就是情趣意象化或是意象情趣化時，心中所感覺到的恰到好處的快感。」

　　朱光潛另在【談美】一書中，提到我們對於一棵老松的三種態度：實用的、科學的、美感的。實用的、科學的態度都是邏輯的經驗，美感的態度才是直覺的經驗。在直覺的經驗中，它是當下即是，它是獨立自足，別無依賴。美是一種依傍，別無假借，自成自足，倘佯自得。只有從實用的、科學的態度中抽離出來，才能享有完完全全的美感經驗

　　陳陽春的美感經驗，訴之於外的，可從他早年發佈在報刊文化版以及藝術雜誌上的文章，略窺一二。他除了有高超的技法之外，更有精闢的見解，有深藏不露的內蘊，有豐富的題材，可說是滿腹經綸，具備了國際級水彩畫大師的風範。他的才情讓他

陳陽春深愛台灣原住民

陳陽春參與生活科技試播

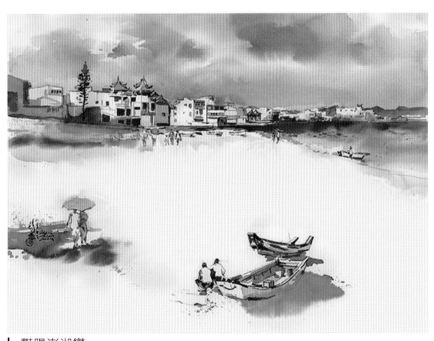

豔陽澎湖灣

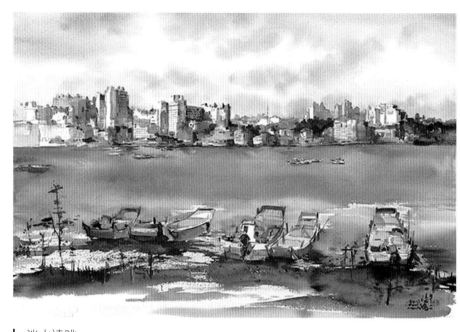

淡水遠眺

陳陽春在台北世界救世教

陳陽春畫古典美女

邀約不斷，經常受邀到總統府、台北市政府，國際扶輪社、國際獅子會、各大專院校演講美學（見陳著【人生畫語】等），這絕非一般腦袋空空的泛泛之輩所能勝任。

大多數人普遍認為，藝術家是不修邊幅的，是多情的，是浪漫的。但我更認為，一個真正的藝術家是拘謹的，是天真的。惟有拘謹、天真結合浪漫，藝術家的才華自然流露，作品才能引起共鳴，才能博得人們喜悅。

陳陽春的畫作所呈現的正是那種自然的、恬淡的惟美，加上一份空靈，頗能打動觀賞者內心深處，引發共鳴。他所擅長的鄉間即景與美女寫生，那潑墨的筆觸總能抓住瞬間的美感，讓畫面永恆留住。

藝術家內心深處的修為往往藉其純熟的技法呈現於作品之上。因此，藝術家必先具備充實的內蘊，他的作品才會有深度又有廣度，才不會讓人覺得空泛。例如一幅水彩畫裡面，如何構圖主題，如何處理光影，以及色彩的濃淡，畫面的留白等等，都要靠畫家的藝術涵養來成就惟美畫面。這方面，陳陽春所主張的『留白用黑』，在他的畫作裡呈現得淋漓盡致。

無疑的，藝術家需要具備深厚的美學素養和美感經驗，才能揮灑他的繪畫技巧，成就優美的畫作，而自然、恬淡是藝術家創造唯美不可或缺的因素。

► B3　2007年9月16日 星期日　　台灣日報　　美國新聞

陳陽春素描美國台灣小姐

現場示範畫藝精湛栩栩如生 民眾嘆為觀止

（記者劉孟儒／艾爾蒙地市報導）素有「水彩畫大師」、「儒俠」、「文化大使」美譽的台灣知名畫家陳陽春，昨天假洛杉磯華僑文教中心舉行示範素描，吸引不少民眾到場參觀。陳陽春即日起至22日在南加州洛杉磯、橙縣及聖地牙哥舉行一系列的畫展及演講活動。

陳陽春談到他的作品風格，是以融合西方水彩畫與中國水墨畫的概念出發，希望能用畫作畫出台灣文化與地方特色。他指出，水彩畫不容易修改，用來表現人的個性最為適合。他希望透過這

次的畫展傳達畫作中和諧、真善美及藝術潛移默化的精神。

駐洛杉磯經文處副處長趙家寶在致詞時表示，陳陽春14歲開始習畫，40年來學貫古今，畫作獨樹一格，在世界30多個國家被珍藏，並在全球開過114次畫展，這樣名聞遐邇的畫家能在南加州開個展是洛杉磯的榮幸。

擅長仕女圖的陳陽春，並當場邀請美國台灣小姐溫沂淇及公主沈泠擔任模特兒，為他們各繪一幅素描，栩栩如生的人物以及精湛的技巧讓在場圍觀的民眾嘆為觀止。

陳陽春曾獲多項榮耀，外交部頒贈「外交之友紀念章」、建國會頒發「資深文化人」，以及母校北港高中及台灣藝術大學傑出校友榮譽，也曾榮獲印納西州榮譽市民，現任國立雲林科技大學兼

任教授。自創「淡水八里畫派」的陳陽春期望藉此次藝術交流，結合國內外藝文人士，以畫作推動台灣「觀光文化」產業，及藝術紮根的理念。

陳陽春在美國加州排定畫展及演講時間、地點包括13日至16日洛杉磯華僑文教中心、14日美國私立達人中小學及幼稚園、16日聖地牙哥台灣中心、19日至21日橙縣華僑文教服務中心、20日美洲中國書畫研究會與洛杉磯「粥會」演講、21日台灣人筆會演講、22日洛杉磯蒙特貝爾圖書館畫展暨演講等。

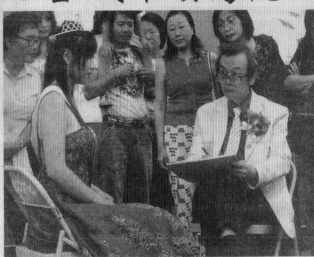

擅長仕女圖的陳陽春（右），並當場邀請美國台灣小姐溫沂淇（左）擔任模特兒，創作一幅素描，栩栩如生的人物以及精湛的技巧讓在場圍觀的民眾嘆為觀止。　（記者劉孟儒攝）

馬蕭後援會力挺「中華民國返聯」
與會者猛批民進黨及談選舉‧公投議題成配角

（記者劉孟儒／蒙特利公園市報導）「美國台灣鄉親馬英九蕭萬長後援會」15日上午聚集在蒙特利公園市，舉行「同步聲援返聯公投遊行」活動，表達海外泛藍人士支持「以中華民國名義重返聯合國」並批評台灣政府主導的「以台灣名義加入聯合國」活動，是選舉伎倆。

後援會總召集人蘇順國情緒激動的批評泛綠陣營「以台灣名義加入聯合國」的活動是「只為一黨之私」，不

顧台灣利益不惜激怒美國，顯然是為了選舉利益。他更宣稱明年的總統大選是「中華民國與台灣的生死決戰」，呼籲所有泛藍支持者團結一致支持馬蕭這組候選人。

國民黨學生學人黨部常委姚其川則表示，以「中華民國」重返聯合國，形成「一國兩席」絕對有前例可循，他特別舉統一前的東西德及南北韓為例。不過相對於此活動主軸「聲援泛聯公投」，所有泛藍民眾的發言重點都

在批評民進黨及明年選舉的問題，公投議題似乎已成為配角，不是現場民眾關心的焦點。

台灣時間15日泛綠陣營在高雄發起「公投護台灣、加入聯合國」大遊行，總統陳水扁、副總統呂秀蓮、民進黨總統、副總統參選人謝長廷與蘇貞昌，行政院長張俊雄及民進黨主席游錫堃率領群眾遊行。泛藍陣營為了避免議題被主導，也在同一天在台中發起「全民拼生活、

重返聯合國」大遊行及造勢晚會，馬英九、蕭萬長、吳伯雄等藍營領袖也率領群眾走上街頭以示輸人不輸陣。

科技新貴財大氣粗 NASA 棄守原則

（綜合報導）網際網路搜尋巨擘Google兩位創辦人塞吉‧布林與拉瑞‧佩吉平日行事低調，但是近來卻做了一件令全美億萬富豪眼紅的事：以兩年260萬美元的租金，為兩人共有的波音767-200型廣體客機找到停機位－「國家航空暨太空總署」（NASA）管轄的聯邦機

2400公尺、寬61公尺的跑道，日後除了總統造訪時供空軍一號起降之外，幾乎等於是布林與佩吉的專用跑道。

相較之下，其他矽谷大亨就只能選擇遙遠的舊金山或聖荷西機場，下機後難逃塞車之苦，而且他們就算買得起波音767-200也無用武之地，因為加州各地機場並不歡迎這個等

萬美元，對身價各自超過170億美元的布林與佩吉而言，只是九牛一毛。此外兩人也同意讓三架座機搭載航太總署的儀器設備，進行科學研究。

布林與佩吉和航太總署的交易原本祕而不宣，後來是有眼尖人士看到他們那架波音767-200在莫菲特機場起降落，外界這才知道億萬富豪的

求比照辦理，航太總署如何拒絕？莫菲特機場逐步開放，會不會犧牲當地民眾的生活品質？

布林與佩吉是在兩年前花了約1500萬美元，買下這架二手的波音767-200，然後請來專業設計師全面改裝。原本可搭載180位乘客，但布林與佩吉的機只限50人登機，可見改裝幅度之大。雖然機艙裡面面和底

▌陳陽春在香港講座並展出

▌岳父母贈石川欽一郎名畫

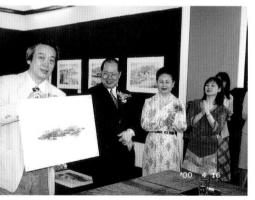

▌陳陽春在澳門國父紀念館展出

七、 經營自己，塑造藝術家形象

　　和所有各行各業一樣，藝術家也需要經營自己、行銷自己。藝術家如果不行銷自己，只把作品陳列在畫室，也不邀人參觀，那他的才華有誰會發現？對社會有何貢獻？這方面，陳陽春懂得其中奧妙，做得最是成功。

　　辦畫展是藝術家行銷自己的最佳途徑。陳陽春從二十二歲（1968年）就開始辦畫展，是最年輕的水彩畫家，累積至今已達一百九十八多場，而且還在繼續增加之中。環顧世界畫壇，至今還未有出其右者。難怪他的作品遍佈全世界五大洲，在各地散放光芒。

　　不怕別人踢館，但願廣結善緣。展覽場上結識藝術界以及愛好藝術的各路英雄好漢，互相交換心得，切磋技藝，最重要的是累積實力，提高知名度，奧妙無窮。

　　陳陽春的畫展從國內開始，從北到南，從都市走向鄉村。再從國內走向國外，走向全世界，橫跨五大洲。

　　藝術本無國界，亦無階級之分，畫家提供畫作，讓對繪畫有興趣的人們，不論平民百姓或高官顯要共享美感盛宴，實是功德無量。至於作品是否受到青睞，是否有人願意掏錢購買收藏，則是隨緣，像姜太公釣魚一樣。

　　另外，出版畫集畫冊也是必要之務。藉由畫冊，畫家可將近作公諸大眾，讓愛畫人士互相傳閱、欣賞，也好保存。儘管此項投資所費不貲，卻能為藝術家累積名望，建立地位。陳陽春出版的畫集畫冊不下數十種，均是某一階段的一時之選，日積月累，把藝術家的形象確立在眾人的心中。

　　此外，發表文章也是一種提高知名度的捷徑。把你對藝術的思想、理念撰寫文章發表在藝文雜誌或報紙藝文版，讓你的名字經常曝光。如果你言之有物，題材豐富，見解精闢，文筆雋永，久而久之，你就是藝文界景仰的對象。當然，你必須時時自我充實，跟得上時代的脈動，你的言論才會受到重視。陳陽春早年發表許多文章，後來集結成書，名曰「人生畫語」，時人讀之無不贊嘆於他的多才多藝。

　　總統府、救國團、青商會、獅子會、扶輪社、經濟部智慧財產局、台北市政府公務人員訓練中心等單位相繼邀請演講，可見畫家陳陽春的藝術家形象已廣被社會各界所肯定。

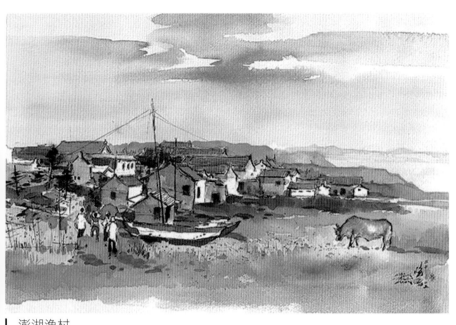

澎湖漁村

　　演講真是一個最好表達自己的機會，在演講會中，聽眾可能來自四面八方，你的人格修養、你的思想抱負很容易受到注目。陳陽春在一次演講會後認識聽眾之一的一位企業家，彼此進一步懇談之後，理念獲得這位企業家贊同與肯定，企業家

　　當場決定長期資助陳陽春籌辦【五洲華陽獎】，這真是意想不到的效果。

　　所以，不要讓你的才華埋沒於斗室，不要讓你的理念深埋自己心中，要審時度勢，行銷自己，把自己推向社會大眾，與大眾生活相結合，也讓生活與藝術相結合。

陳陽春講學於台大外籍人士班

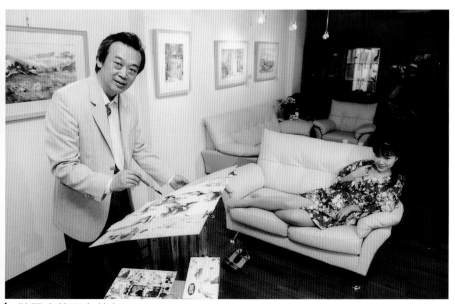

陳陽春筆下之美女

八、作畫不忘理財，先求安身再展宏圖

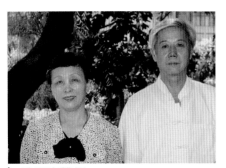
陳陽春雙親

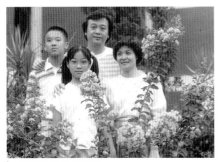
陳陽春全家福

之一

「小學三、四年級時，全家住在北港鎮上一處租來的豬舍，雖然簡陋，卻很溫馨，因為有母親無微不至的照料，衣食無憂。後來因父親在台糖工作的關係，我們全家住進台糖單身宿舍，遮風避雨之外，尚有空間可以活動，生活環境大為改善，父母弟妹與我，一家六口過著小確幸福的生活。我常常呼朋引伴跑到北港溪岸，俯看那悠悠的流水，在晴朗無風的日子，溪水緩慢的流著，平靜無波，我們一群小孩總愛檢拾岸上的小石頭丟向水面，看那被激起的漣漪，數著水面的波紋，久久不捨離去；而在風雨過後，溪水暴漲，變成土黃色，夾帶大量枯枝及落葉，有時快速流過，有時水流迴旋，漩渦捲起千堆草，在溪中盤旋一陣之後才向西流去。

「北港牛墟豐富了我的童年，它是我生命中永遠的活水，至今仍然時常在我心頭迴盪。

「回想少年時期，閒來無事又逢國曆三、六、九日時，我常一個人跑去北港牛墟遊玩。那是一個很大的市集，除了牛隻買賣之外，還有販賣各種生活用品、各種文創產品，以及許多小吃攤。我對牛隻買賣的過程最感興趣，一頭牛被買主看中後，買主會要求牛主人同意，伸手進入牛嘴巴數牙齒、看顏色，以判斷牛的年齡，然後牽牛走一段路，觀看步伐以判斷牛的性情及健康狀況，滿意後還要進行試車（讓牛拉牛車走一段路），還會進行試犁，牽牛隻進入一塊農田後套上牛犁，在空地上耕田。然後牛販仔會跟牛主人討價還價，雙方都滿意後才會成交，過程冗長。議價完成後，雙方喚來墟長，在牛角上烙上戳記，

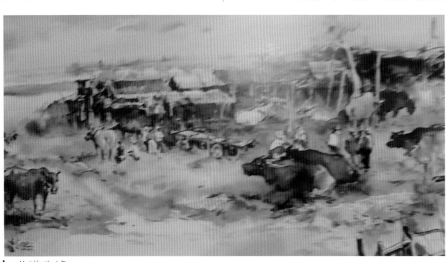
北港牛墟

並開給買賣證明。

「直到現在，每次回北港時，我還是喜歡到牛墟巡禮一番，那裡雖然盛況不再，卻充滿許多童年的回憶。

之二

「高中畢業後北上求學，開始過著流浪飄泊的生活，像是遊牧民族一般，每個學期都要換個地方。

「畢業後當完兵再回台北工作，繼續過流浪的生活。其實我要求不多，只要房間夠大，除了一張臥床之外，還夠擺得上一張大書桌讓我作畫，環境不要太吵雜就可以了。

「然而，種種因素讓我不得長久安居在同一個地方，常常需要換房。算一算，從學生時代起，總共搬過十二次，每一次都很勞民傷財。

早期畫室在民生社區

「這段像遊牧民族一般的生活讓我很感厭煩。每次看到有好房出售的廣告，我心裡就很抓狂。一種想要擁有一間好房的欲望，時常在心頭翻滾。

「第一次買房是在我二十六歲那年。那也是被激出來的。

「記得有一次，家父從南部上來探望，他帶來家鄉盛產的西瓜。那天晚上，父親和我及弟弟在我租屋處團聚，興奮莫名，剖西瓜大快朵頤之際，忘了談笑之聲打擾到隔鄰，沒想到竟引來鄰東住戶不客氣的責難，他可能是從睡夢中被吵醒，一些尖酸刻薄的話也出口了。我們自知理虧，連賠不是，卻也換來滿懷無奈，心裡很不是滋味。

賣出第一張畫，給予信心，終成為畫家。

「兩天後父親回南部時對我說了一些話：『你現在是住在人家的屋簷下，和在我們自己家不同，你和弟弟都要克制一點情緒。如果認定台北是你要留下來工作的城市，你要開始思考自己買房的事，早一點籌謀。』

「想不到，父親回南部後，房東還來責問：『你父親在這裡住宿過夜，怎麼沒有事先告訴一聲？』真是一點人情味也沒有。

在桃園文化中心展出

「經過這一事件，我買房的念頭更加強烈。上班工作之餘，我開始打聽房屋的價格。那時候，報紙上天天都有很多建案廣告，看到有興趣的地段的建案廣告便收集起來，然後打電話過去詢問售價。由於工作還沒幾年，每月薪資扣去房租、伙食費、交通費後，能夠儲蓄起來的不是很多，手頭上能運用的頭寸有限，因此只能先從小坪數的公寓住宅下手。

陳陽春在南園

「也不知問過多少個建案，其中最讓我心動的是位在民生東路附近的『民生社區』建案，是由一家頗具規模的上市公司所興建，其中有

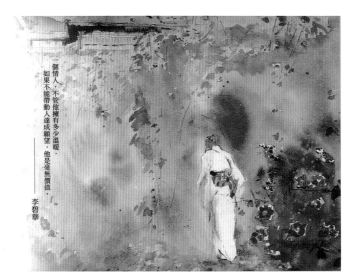

陳陽春所繪桌曆

陳陽春回鄉（雲林）文化講座

電視節目錄影陳陽春之諶瓊華敦煌舞蹈畫。

一種三十六坪，格局三房兩廳（客廳、餐廳）一廚一衛，很適合我的需要，在我當時來說已經算是相當豪華的了。總價九十萬元，每坪兩萬五，之前買過一戶 20 坪的（當年約 20 萬）。

「太太知道我頗鍾情於那個建案，她也很關心以後自己要居住的房子，特地陪我到工地參觀了兩三次。那時候已經蓋到第三層（總共四層），看到工地上許多建築工人忙上忙下，吊車正在吊運鋼筋到頂層以及隔間用的紅磚到各樓層，鷹架上也有人專心的工作著，工程正在如火如荼的進行中。我們在接待中心裡看建築模型，接待員不厭其煩的為我們作簡報並帶我們看樣品屋，她還透露說這個建案已經銷售過半，目前來看房的客人很多，如果我們覺得合適，最好早點下訂。

「你現在看到的民生社區這麼繁榮，你或許不能想像建案推出當時，週邊還有一大片綠油油的菜園，還可以看到老牛在田邊啃青草哩！

「起先太太也嫌那裡有點荒涼，生活機能有點不方便。在我猶豫不決時，太太開口了，她說：

「你忘了我先前說過的名言：小事不決問老婆，大事不決問老爸（此語仿自三國演義第四四回：『卻說吳國太見孫權疑惑不決，乃謂之曰：先姊遺言云，

伯符臨終有言：內事不決問張昭，外事不決問周瑜』。），買房子是大事，何不問問父親的意見？」

「於是我打了個電話給家父。家父聽到我要買房，只問我總價多少，問我是否有把握籌措到財源，他還答應可以資助我部份資金；至於地段，家父說他對台北不熟，要我自行判斷，但要把眼光放遠一點，他說台北是個正在蛻變中的城市，而且蛻變的速度會很快。

印尼峇里島寫生。

「向家父報備之後，我開始籌備財源，準備下訂。總價九十萬，自備三成即二十七萬元。由於已經建到三樓，訂金、簽約金、包括地下室和一、二、三樓的工程款合計要繳二十萬元，剩下的工程款、交屋款還需七萬元，其他六十三萬元是銀行貸款，可分十五年攤還，每月攤還本息。

由於父親相挺、老婆認同相助，我順利的簽下一間我和老婆共同屬意的三樓房子。

陳陽春在馬來西亞

「工程順利的進行，我們的新屋在半年以後落成。我們沒特別去裝潢，祇添置一些必要的傢俱。當然，一張夠大的書桌兼畫桌是少不了的，另外也添置一些小桌椅，準備在一切就緒之後，或許可以開個安親班，招收一些小孩來學畫。這確實也忙了好一陣子。

「那時候，附近的許多建案相繼落成，鄰居紛紛入住，搬家的卡車絡繹不絕於途，感覺整個社區像是動了起來。沒幾個月後，住家附近開始出現第一家商店，是供應生活用品的雜貨店，看那擺設有點像是鄉下的『柑仔店』。

「接著，飲食店、五金行、洗染店、美髮廳……一家一家相繼開業，我們的生活機能也一天一天方便起來。

「擁有第一間完全屬於自己的房子，那種感覺真好，好像天地變得寬闊了許多，心情開朗多了，走路有風，但其實腳步並不輕鬆，因為接下來要面對的是每個月要償還的銀行貸款，祇得時時敦促自己：努力畫畫，努力畫畫！」，其中辛酸 無人能知。

九、藝術生活化，代言檀香系列產品

「藝術生活化」的藝術哲學，與「生活藝術化」的生活哲學融會貫通，應該是繪畫大師源源不絕的創意來源吧！敏銳的觀察力精準的捕捉到模特兒的神韻、氣質，讓那瞬間變動的美感轉成永恆的畫面，呈現在觀賞者面前，這是偉大的畫家應有的使命。

隨著科學文明的進步，以及精神層面的提升，企業家們開始注意到產品包裝的重要性。包裝需要創新，傳統的包裝已不能滿足時代需要。為了提升銷售業績，以藝術包裝科技產品的觀念，已廣為企業主所接受。

1994 年，陳陽春應邀為東方情人檀香系列產品代言廣告，廠商找來當時青春玉女郭靜純當模特兒，讓他繪製了五幅美女圖，萬種風情盡在畫中（以下每幅畫作之後的廣告詞錄自平面媒體）：

檀香皂美女圖：束髮寬衣，沉吟在輕柔的水波間

　　　　　　迷戀自己肌膚的，應該不只是貴妃

檀香洗髮乳美女圖：纖柔的指間，滑動的不只是秀髮

　　　　　　典雅、高貴，不失浪漫

　　　　　　似乎嗅得妳的淡雅馨香

檀香沐浴乳美女圖：悠然自得的神情，

　　　　　　略帶幾分疑惑

　　　　　　其實，羊脂般的肌膚

　　　　　　已道出妳不為人知的秘浴

檀香潤膚乳液美女圖：像一層塗抹全身的喝采

　　　　　　滋潤妳每一吋肌膚

　　　　　　滿足將妳迷醉，期待妳

　　　　　　冰清玉膚下一次的完美演出

檀香洗面露美女圖：完美的容顏如何裝扮？

　　　　　　輕托香腮只為沉思。

　　　　　　也許容顏毋需裝扮，

　　　　　　檀香已使優雅芬芳

綜觀這些唯美的仕女畫，用色清雅，神采自若，風韻清新脫俗，呈現出東方女性特有的氣質，畫家的功力在此表露無遺。

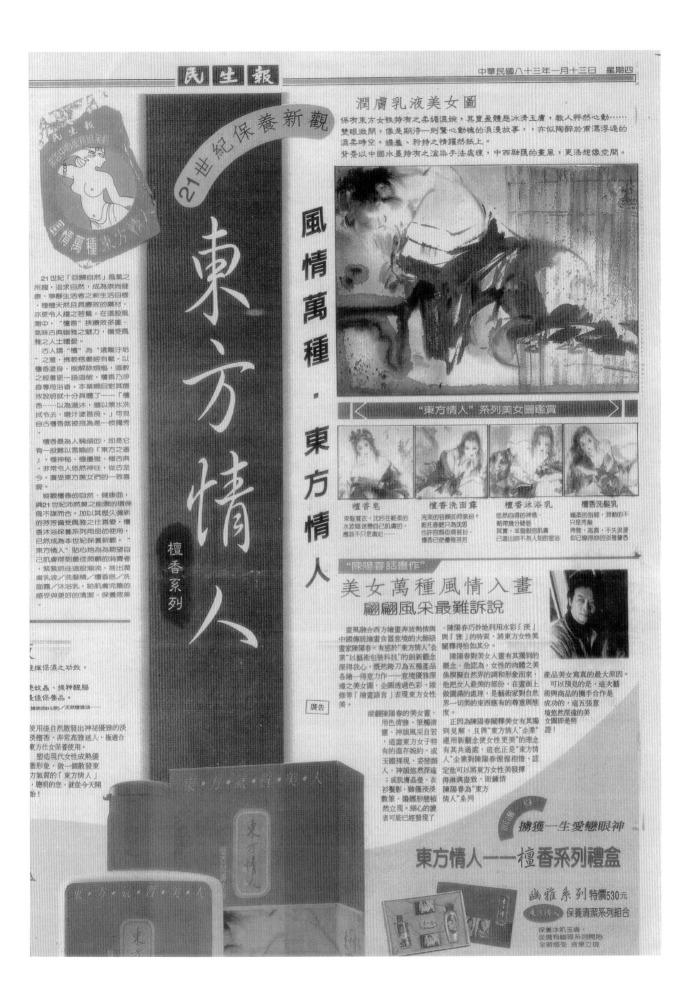

民生報　　　中華民國八十三年一月二十七日／星期四

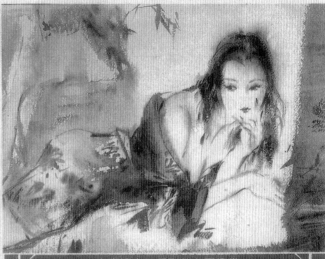

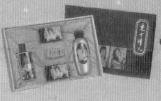
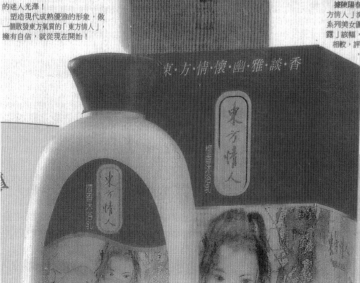

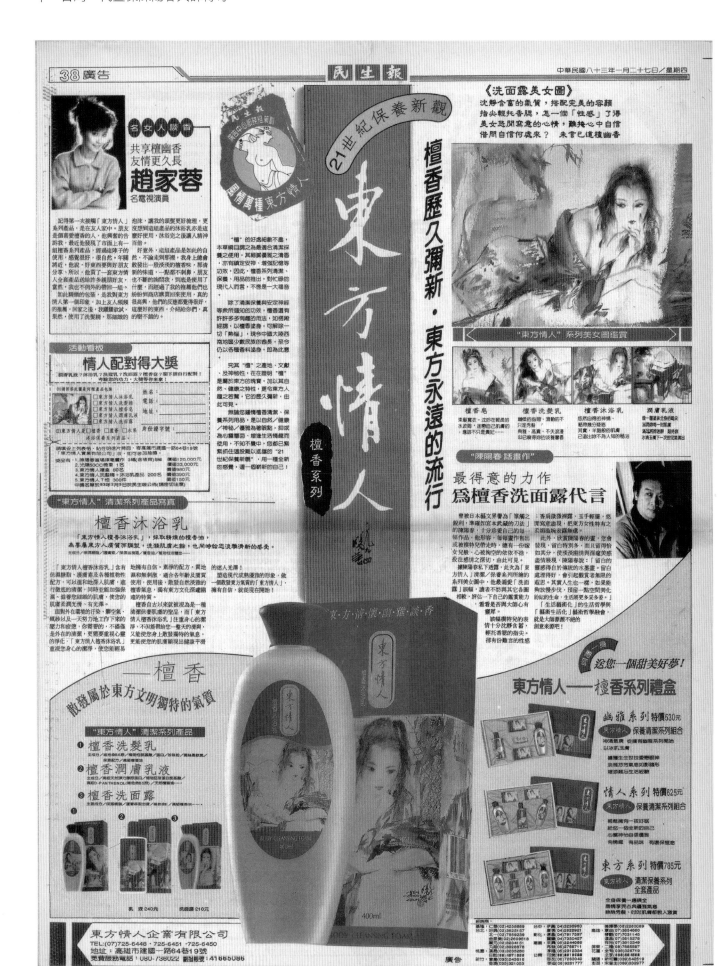

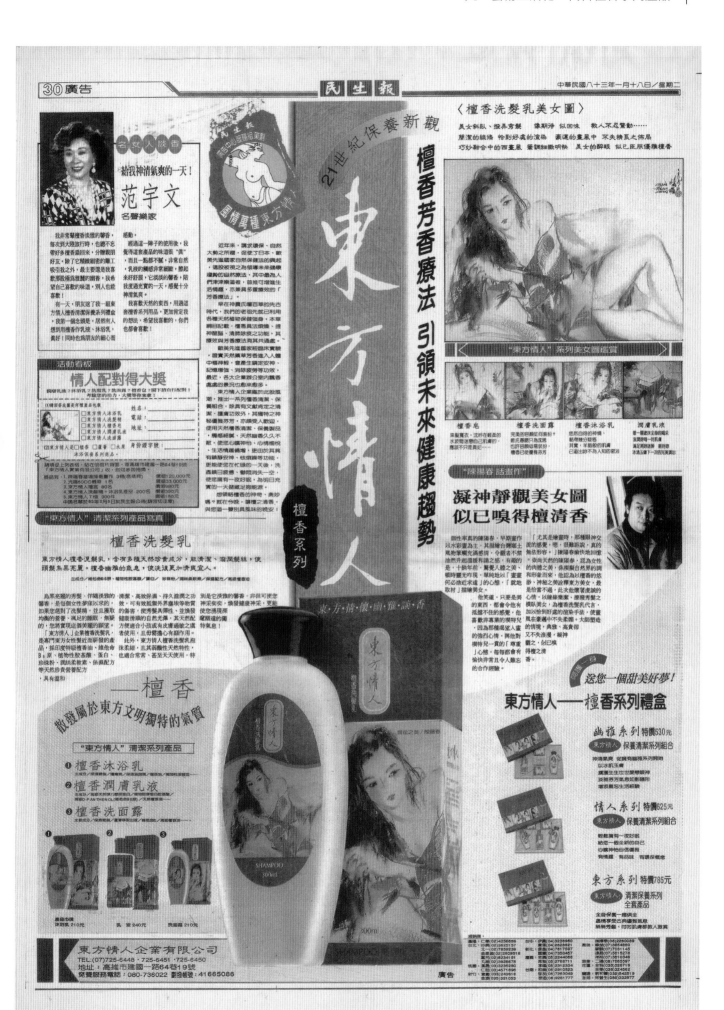

十、風塵僕僕，為畫走天涯之一：
美洲行

獲世界日報封『文化大使』，功在國家

1994 年，陳陽春以訪問學者身份前往美國田納西大學藝術學院講學。

1996 年，陳陽春再次接受中華民國政府有關單位贊助，到美國從事文化訪問活動。舊金山是他旅程的第一站，在駐舊金山台北經濟文化辦事處文化組組長及新聞組組長、美洲亞洲藝術學會秘書長的陪同下，他參觀了舊金山地區，訪問世界日報，拜會知名畫家，參訪亞洲藝術學

報日界世

FRIDAY, JUNE 21, 1996　　五期星　日一十二月六年五十八國民華中

特獨格風畫彩水　名聞法技「幻夢離迷」
術藝談美訪 旅之使大化文 春陽陳

台灣水彩畫家陳陽春
美洲亞洲藝術學會秘書長社報本、僑胞畫家畫灣台、春陽陳、愛慈陳
（攝影記載銘昭）

暑假到，灣區週末更熱鬧

會。當時【世界日報】以標題【陳陽春文化大使之旅訪美談藝術】大篇幅報導此一行程，「文化大使」的封號即從此傳揚開來。

證之於隨後的行程，陳陽春和僑界的交流活動，包括到亞特蘭大和美華藝術家俱樂部餐敘、交流，到田納西和台灣同鄉會及美華同鄉會的學者、藝術家、美術同好聚會，到洛杉磯州大藝術中心訪問交流....等等，陳陽春所從事的正是「文化大使」的活動。

此行，田納西大學藝術學院又邀陳陽春到該校講學，身份提升為訪問教授。

陳陽春在田納西大學講學之餘，在鄰近的橡樹嶺藝術館舉辦個人畫展。這是他跨出亞洲舉辦個人畫展的第一步，他立志要在有生之年走遍全世界五大洲舉辦畫展，讓全世界的人看到他的畫。

此後，在 1999 年到歐洲英、法兩國展覽；2000 年在泰國、馬來西亞、新加坡、韓國四國巡迴展覽；2001 年又應外交部駐外單位之邀請，前往土耳其、約旦、巴林三國作巡迴展覽；2007 年到非洲南非、史瓦濟蘭、賴索托三國展覽；2013 年在大洋洲布里斯班、雪梨展覽，完成平生宿願。

前前後後，陳陽春已在全球五大洲二十多個國家地區舉行過個展，所到之處備受歡迎。他將

劉錦川引薦陳陽春至美國田納西大學畫展、文化講座

田納西文理學院副校長與劉錦川博士參觀畫作

田納西大學演講時住宿於田納西大學郝延平教授家現場揮毫

田納西大學現場揮毫

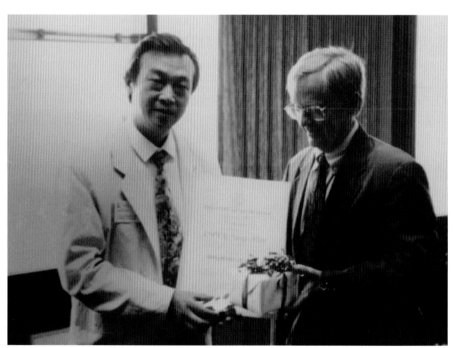

頒贈田納西榮譽市民及市鑰

台灣的風土民情透過畫作帶到世界各地，和各地僑胞聯繫起感情，凝聚僑胞的向心力，作文化交流也增進國際間友誼，並且提高台灣的知名度，功在國家，如果這不是文化大使，甚麼才是文化大使呢？

Galería

Martes 8 de julio, 1997 /13A

¡Canta la vida!

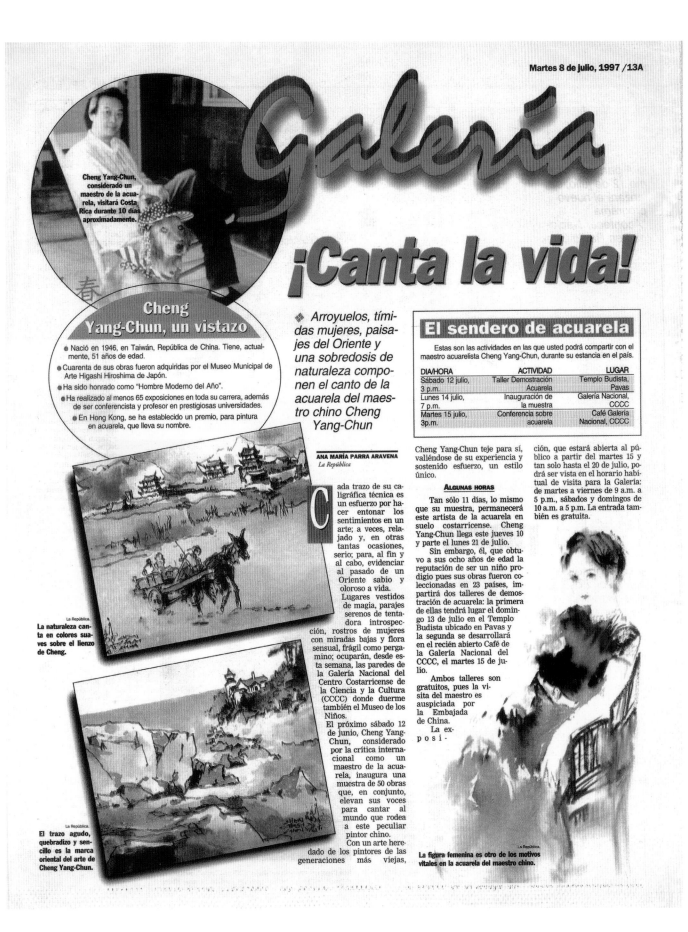

Cheng Yang-Chun, considerado un maestro de la acuarela, visitará Costa Rica durante 10 días aproximadamente.

Cheng Yang-Chun, un vistazo

- Nació en 1946, en Taiwán, República de China. Tiene, actualmente, 51 años de edad.
- Cuarenta de sus obras fueron adquiridas por el Museo Municipal de Arte Higashi Hiroshima de Japón.
- Ha sido honrado como "Hombre Moderno del Año".
- Ha realizado al menos 65 exposiciones en toda su carrera, además de ser conferencista y profesor en prestigiosas universidades.
- En Hong Kong, se ha establecido un premio, para pintura en acuarela, que lleva su nombre.

❋ Arroyuelos, tímidas mujeres, paisajes del Oriente y una sobredosis de naturaleza componen el canto de la acuarela del maestro chino Cheng Yang-Chun

ANA MARÍA PARRA ARAVENA
La República

Cada trazo de su caligráfica técnica es un esfuerzo por hacer entonar los sentimientos en un arte; a veces, relajado y, en otras tantas ocasiones, serio; para, al fin y al cabo, evidenciar al pasado de un Oriente sabio y oloroso a vida.

Lugares vestidos de magia, parajes serenos de tentadora introspección, rostros de mujeres con miradas bajas y flora sensual, frágil como pergamino; ocuparán, desde esta semana, las paredes de la Galería Nacional del Centro Costarricense de la Ciencia y la Cultura (CCCC) donde duerme también el Museo de los Niños.

El próximo sábado 12 de junio, Cheng Yang-Chun, considerado por la crítica internacional como un maestro de la acuarela, inaugura una muestra de 50 obras que, en conjunto, elevan sus voces para cantar al mundo que rodea a este peculiar pintor chino.

Con un arte heredado de los pintores de las generaciones más viejas,

La naturaleza canta en colores suaves sobre el lienzo de Cheng.

La República.

El trazo agudo, quebradizo y sencillo es la marca oriental del arte de Cheng Yang-Chun.

La República.

El sendero de acuarela

Estas son las actividades en las que usted podrá compartir con el maestro acuarelista Cheng Yang-Chun, durante su estancia en el país.

DIA/HORA	ACTIVIDAD	LUGAR
Sábado 12 julio, 3 p.m.	Taller Demostración Acuarela	Templo Budista, Pavas
Lunes 14 julio, 7 p.m.	Inauguración de la muestra	Galería Nacional, CCCC
Martes 15 julio, 3p.m.	Conferencia sobre acuarela	Café Galería Nacional, CCCC

Cheng Yang-Chun teje para sí, valiéndose de su experiencia y sostenido esfuerzo, un estilo único.

ALGUNAS HORAS

Tan sólo 11 días, lo mismo que su muestra, permanecerá este artista de la acuarela en suelo costarricense. Cheng Yang-Chun llega este jueves 10 y parte el lunes 21 de julio.

Sin embargo, él, que obtuvo a sus ocho años de edad la reputación de ser un niño prodigio pues sus obras fueron coleccionadas en 23 países, impartirá dos talleres de demostración de acuarela: la primera de ellas tendrá lugar el domingo 13 de julio en el Templo Budista ubicado en Pavas y la segunda se desarrollará en el recién abierto Café de la Galería Nacional del CCCC, el martes 15 de julio.

Ambos talleres son gratuitos, pues la visita del maestro es auspiciada por la Embajada de China.

La exposición, que estará abierta al público a partir del martes 15 y tan solo hasta el 20 de julio, podrá ser vista en el horario habitual de visita para la Galería: de martes a viernes de 9 a.m. a 5 p.m., sábados y domingos de 10 a.m. a 5 p.m. La entrada también es gratuita.

La República.

La figura femenina es otro de los motivos vitales en la acuarela del maestro chino.

18A / Galería

Domingo 13 de julio, 1997

LA REPUBLICA

VÉRTICE DEL arte

❖ *Una acuarela modificada y renovada es la propuesta del maestro chino Chen Yang-Chun quien, al abrir su muestra mañana en San José, expone por primera vez en Centroamérica.*

ANA MARÍA PARRA ARAVENA
La República

La historia de dos lenguajes distanciados por el tiempo encuentra una palabra común en el arte de sus manos: la acuarela y la técnica de pinceles dan a luz en los lienzos de Chen Yang-Chun una mágica visión, danza de presente y pasado, de realidades orientales en persecución de lo cotidiano.

Así es el arte del maestro, reconocido en el mundo por la frágil sinuosidad de su trazo, que abrirá, en pleno, la gama de sus matices y el olor a misticismo oriental al público costarricense mañana, a partir de las 7 p.m., en la Galería Nacional del Centro Costarricense de la Ciencia y la Cultura (CCCC) donde mora el Museo de los Niños.

Tan solo unos cuantos días, es decir hasta el 21 de julio, "Acuarelas" permanecerá en San José para convertir a Costa Rica en el primer país centroamericano donde Chen expone su obra, fruto de la fusión de dos artes milenarias de oriente que convergen en el lienzo del maestro volviéndolo un vértice de la técnica.

"Es mi deseo hacer una mezcla de la técnica de la acuarela que tiene ya de existir unos 2200 años y de la pintura con pinceles, que es propia de oriente, y que data de hace 2 mil años y presentarla al mundo en una obra modificada y renovada como una forma de expresar la cultura china" confesó Chen en una entrevista con GALERIA.

ARTE Y VIDA

Este primer encuentro con el entorno centroamericano cobra un valor especial para Chen, mucho más allá de la comercialización que caracteriza al medio occidental.

"Deseo en el futuro poder exhibir mis obras en occidente, para que la gente que ama este arte de la acuarela pueda aceptar mi pensamiento oriental y tener un eco en el público" confesó el hombre con cuyo nombre ha sido bautizado un premio de acuarela que se otorga en su natal Taiwan.

"Mi pintura destaca paisajes y mujeres bonitas, busco el arte que sale de la vida porque la vida necesita arte para

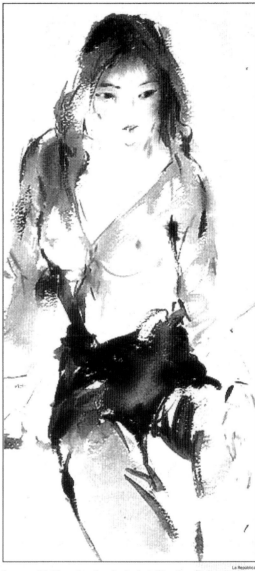
La sensualidad femenina alimenta el arte de Chen Yang-Chun.

mejorar".

Sin embargo, su visión no queda en el romanticismo de lo sereno y los paisajes resguardados, pues Chen aplica su expresión profesional a los nuevos parajes que enfrenta para lograr así una comunión de culturas.

"Cuando voy a otros países, como Japón o Estados Unidos, siempre busco lo típico, porque los edificios y las construcciones modernas son iguales en todo el mundo, por eso prefiero lo que hace a cada país diferente" concluyó Chen.

EN SAN JOSÉ

Además de inaugurar su muestra mañana en el CCCC,

Chen ofrecerá dos demostraciones de acuarela por lo que el público tendrá la oportunidad de ver de cerca la ejecución de la magistral danza de colores e ideas que emanan de sus manos.

Ayer, a las 3 p.m., ejecutó un taller en el Templo Budista ubicado en Pavas y el martes 15 de julio, a la misma hora, ofrecerá una conferencia sobre acuarela en el recién inaugurado Café de la Galería del CCCC.

"Acuarelas" la muestra de Chen podrá ser vista por el público en el horario habitual de la Galería de martes a viernes de 9 a.m. a 5 p.m, fines de semana de 10 a.m. a 5 p.m. La entrada es gratuita.

Mostrar al mundo occidental su pensamiento chino a través del color, de las líneas y de su signo, es el objetivo del acuarelista Chen Yang-Chun que expondrá en Costa Rica tan solo unos cuantos días.

Página 2/ REVISTA　　　　LA PRENSA LIBRE • Martes 15 de julio de 1997

Dichos y otros piénses

RICARDO DAVILA

La política es como el gallinero

Esta frase es de don Ricardo Jiménez Oreamuno, tres veces presidente. Hoy a la gente joven no le dice nada. Pero los que conocimos el viejo sistema de vida antes de la revolución, recordamos los gallineros en nuestras casas, los cuales, junto al chanchito en su chiquero, formaban parte de aquellos hogares, pobres, insalubres y aldeanos. Pues bien, el gallinero lo forman un techo bajo en el cual duermen las gallinas sobre varillas puestas en distinto nivel. De esta situación, donde la gallina de arriba cuitea a la de abajo, don Ricardo hace la comparación de los ganadores en política y viceversa, que habrán de cuitear a su debido turno a los de abajo. Eran los tiempos en que el gobierno de turno cambiaba a todos los servidores públicos por los ganadores. Como la cosa cambió, ahora sólo queda campo para los familiares, con la igualdad real incluida y una que otra "jota".

Dólar

COMPRA:　　　　¢ 233,60

VENTA:　　　　¢ 234,04

La ostentación es el más nefasto obstáculo para el desarrollo económico y espiritual.
GAIZKA

LA PRENSA LIBRE
DECANO DE LA PRENSA NACIONAL

Premio SIP- Mergenthaler
Premio UNICEF 1996

Andrés Borrasé *Presidente - Director*
Carlos A. Borrasé T. *Vicepresidente de Finanzas*
Fernando Albert *Vicepresidente de Operaciones*

Carlos Monge *Jefe de Información Nacional*
Rosibel Mena *Jefe de Inactuales*
Eduardo Sánchez *Gerente de Producción*

Tomás Aguilar *Gerente Administrativo*
Ligia Carvajal *Gerente de Publicidad*
Mª del Carmen Pozo *Gerente de Suplementos*
Diego Cueva *Gerente de Circulación*
Luis C. Salas *Gerente Financiero*

Editado por: LA PRENSA LIBRE S.A.
Impreso por: IMPRESORA COSTARRICENSE
Agencias de Noticias: ASSOCIATED PRESS

Teléfonos

Central:	223-6666
Redacción:	233-1327
Sucesos:	223-1848
Deportes:	257-6716
Publicidad:	222-1558
	y 255-3831
Clasificados:	221-2658
Suscripciones:	257-3515
Crédito y Cobro:	222-0042
Fax	
Redacción:	223-4671
Publicidad:	233-6831

Calle 4 - Avenida 4
Apartado Postal: 10121-1000
San José, Costa Rica

Colores de Oriente

GABRIELA CAMACHO B.

En la historia de la pintura en acuarela en Taiwán, han sido muchos los talentos que han destacado, entre ellos Chen Yang-Chung, quien mantiene abierta desde hoy y hasta el 20 de julio una exposición en el Centro Costarricense de la Ciencia y la Cultura (Museo de los Niños).

Yendo más allá de sus propias tradiciones, este genio del pincel presenta un estilo ampliamente diferente que ha seguido desde sus inicios, colocando así sus pinturas en 23 diferentes países.

Hechos como el haber nacido en Taiwán cuando este dejaba su pasado colonial y el haber experimentado un entorno cargado de felicidad y crueldad, hicieron que dichosamente se formara un verdadero artista.

Otros cómplices fueron la simplicidad del medio rural, y su afinidad por la literatura y el arte, que hicieron que se sintiera desde muy temprana edad afectado por todo cuanto lo rodeaba.

Plasmar el espíritu

Simpleza y elegancia, espiritualidad e ilimitada calidad, esto y más sugiere Chen en cada una de sus creaciones. Ya sea en las obras relajadas o en aquellas con fiel detalle del tema, se nota su esfuerzo por expresar su sentir.

Su trazo capta el espíritu, por ejemplo, de los pueblos de Taiwán, como sujeto. Además de un amplio escenario local, se ha especializado también en los temas femeninos, complementando su trabajo desde diferentes ángulos.

Trata además modelos diferentes y diversas costumbres en su búsqueda de un ideal femenino. Su técnica se basa en la caligráfica tradicional con los pinceles de trabajo, pintando hermosas mujeres, las cuales son muy diferentes a una pintura ordinaria en acuarela.

Se podría decir que su arte es algunas veces fresco y relajante y en otras es más bien serio.

En las escenas del campo, su pincel tiene fluidez y sus viejas casas y calles tienen un trabajo de línea que requiere una ardua labor para lograrlo con una marcada inspiración de reverencia hacia el pasado.

Una de las particularidades de su pintura es la caligrafía que vuelve la la fría tinta negra en cálida y suave y que da a sus pinturas un especial estilo decorativo.

Heredando el arte de los pintores de las generaciones más viejas, Chen ha seguido desde hace más de 40 años la tradición, y hoy regala su inspiración al público costarricense.

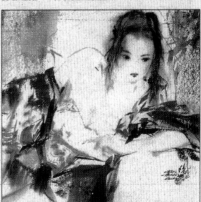

La figura femenina, con su encanto y todo lo que ella encierra, es una de las mayores inspiraciones de Chen, quien expone sus obras hasta el 20 de julio en el Centro Costarricense de la Ciencia y la Cultura (Museo de los Niños).

Paisajes multicolores, llamativas calles y la belleza de las tradiciones orientales son algunos de los temas que el pintor Chen Yang-Chung presenta en su exposición.

Historia

1842.- La Asamblea Legislativa, por unanimidad de votos, elige al General Francisco Morazán presidente de Costa Rica.

1851.- Durante el Gobierno de Juan Mora, se inaugura el primer servicio de alumbrado público a base de faroles de kerosene.

1874.- Es bendecida la iglesia del Carmen.

1877.- Nació, en Heredia, el Lic. Alfredo González Flores. Presidente de Costa Rica de 1914 a 1917. Fundó el Banco Internacional, hoy Banco Nacional de Costa Rica. Creó las Juntas Rurales de Crédito Agrícola. Fundó la Escuela Normal de Costa Rica. Ordenó la Hacienda Pública. Abogado. Diputado. Benemérito de la Patria.

Recuerde

✔ La Escuela Municipal de Música de Cartago tiene abierta matrícula hasta el 24 de julio. Interesados comunicarse al tel. 591-0173; inicio de lecciones, 4 de agosto.

✔ Mañana a partir de las 9 a.m., en el Zoológico Simón Bolívar, se impartirá un taller para niños de 7 a 9 años, con el tema ¿Qué son y quiénes viven en los arrecifes coralinos?. Interesados llamar al tel, 233-6701.

✔ En el Museo de Arte Costarricense, La Sabana, permanece abierta la exposición conmemorativa del "Centenario de la Fundación de la Escuela Nacional de Bellas Artes".

✔ Hasta el 20 de julio, se impartirá todos los sábados en el Museo de Cultura Popular, en Santa Lucía de Barva de Heredia, un taller sobre técnicas en bahareque. Informes, al teléfono 260-1619.

✔ "Teatro Nacional, rumores, documentos y objetos" es la exposición que permanece abierta en los museos del Banco Central (bajos Plaza de la Cultura).

Religion & Life

Look inside for Ruth Moore's Garden Gate Mailbox, weddings and engagements, Ann Landers and more.

BERNADINE ANDREW, Religion Editor　　THE OAK RIDGER, OAK RIDGE, TN., FRIDAY, MAY 6, 1994 **PAGE 1C**

RELIGION BRIEFS

AIDS Benefit at Knox church

A performance of Mozart's "Requiem" will be presented at 7:30 p.m. Sunday at Church Street United Methodist Church, 900 Henley Street, Knoxville.

An offering will be collected to benefit AIDS Response Knoxville, a local community support program that helps AIDS victims and their families.

The church's Parish Adult Choir and members of the Knoxville Symphony Orchestra will perform the piece under the direction of James R. Rogers, director of music ministries.

Soloists for the performance are Linda Williams, soprano; Mary Jane Rogers, mezzo-soprano; Jim Frost, tenor; and Daniel Berry, bass.

Concert in Morgan County

The VanNorstran Family will perform at 6 p.m. Saturday at Family Worship Center on state Highway 62 in the Stephens community, half a mile from Petros Junction.

For more information, call 435-0087.

Domestic violence discussion Tuesday

The Baptist Women's organization at First Baptist Church, 1101 Oak Ridge Turnpike, will sponsor a panel discussion titled "Confronting the Reality of Domestic Violence" at 7 p.m. Tuesday in the church's fellowship hall.

Pearson

Mitzi Pearson, counselor at Pellissippi State Technical Community College, will chair the discussion. Lila Crotwell, director of the YWCA of Oak Ridge's shelter for battered women, and Mary Lou Seamon, attendance/community liaison for Oak Ridge Schools, will serve on the panel.

The panel will discuss whether domestic violence is common in Oak Ridge and the surrounding area, what services are available and whether more services are needed.

Refreshments will be served after the program.

Rummage sale at St. Therese

The Women's Club at St. Therese Catholic Church, 701 S. Main St., Clinton, will have a rummage sale from 8 a.m. to 2 p.m. Saturday in the church parking lot.

Furniture, household goods and clothing will be sold.

Saturday singing at Union Valley

Union Valley Baptist Church, on

burg.

The Wilburns, Perry's, Eternal Heart and The Joy Aires will be the featured performers.

The outdoor concert is sponsored by Friends of Frozen Head, and there is no charge for admission. Bring lawn chairs for seating.

For more information, call the park's Visitor's Center at (615) 346-3318.

Catholic Women's general meeting

The Council of Catholic Women at St. Mary's Catholic Church, 327 Vermont Ave., will have their annual spring general meeting Thursday, June 2, in the church cafeteria.

A social time will begin at 11:30 a.m., followed by lunch at noon. The meeting will conclude at 2 p.m. A nursery will be provided, but reservations for the service must be made by May 25. Lunch costs $7.

The speaker will be William Blevins of Carson-Newman College in Jefferson City. He will speak on the topic "Today's Woman From Yesterday."

For more information or to make a reservation, call Margaret Dory at 483-7342, or Carol Sauer at 482-3013.

Author to speak at Oak Valley

Forrest Harris will lecture on his new book, "Ministry for Social Crisis," at 5:30 p.m. Sunday at Oak Valley Baptist Church, 194 Hampton Road.

Harris is a former pastor of Oak Valley Baptist.

Hotle to speak at Wesleyan revival

The Rev. Dr. Marlin R. Hotle, district superintendent of the Tennessee District of the Wesleyan Church, will be the guest speaker at a revival May 16-21 at First Wesleyan Church, 280 Royce Circle.

Revival meetings will begin at 7 p.m. nightly.

Hotle received a preacher's license from his local church at age 13, received district license at 17 and was ordained as an elder at 22. Since 1977, he has held revivals at more than 80 churches and 12 camps, and has served as senior pastor at four churches. He has also served as dean of academic affairs at a Bible college.

He has written seven books and is an accomplished musician who has recorded with his family. He and his wife, Darla, have three daughters: Sonya, Amber and Heather.

Pax Christi meeting about crisis in Haiti

Pax Christi of Anderson County will have a meeting about the troubles of people in Haiti, from 7:30 to 9 p.m. Tuesday at St. Therese Catholic Church, 701 S. Main St., Clinton.

Therese Patterson, executive director of the Haiti Parish Twinning Program; the Rev. Carter Paden III, rec-

Meet *the* Artist
Reception for watercolor painter, portrait artist

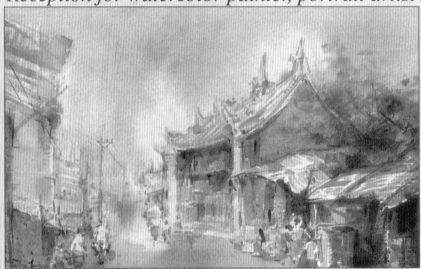

A typical Asian street becomes a dreamscape under the brush of watercolor/calligraphy artist Chen Yang-Ch'un. This and other works are on display through May at Oak Ridge Art Center. – Photo submitted to The Oak Ridger

by Kim Picker
For The Oak Ridger

The Oak Ridge Art Center will host a reception from 7 to 9 p.m. Saturday for the work of watercolor/calligraphy master Chen Yang-ch'un and visionary expressionist artist Mary Frances Judge. The exhibit is sponsored in part by the Tennessee Arts Commission.

Born in Pei Kang, Taiwan, in 1946, Yang-ch'un experienced both hardship and happiness during the country's difficult transition from its colonial past to modern times.

These experiences, together with the simple, country environment in which he was raised and a great love of art and literature at an early age, helped to shape him into an artist deeply affected by his surroundings.

While absorbed in traditional Chinese painting, he also studied Western traditions, integrating these into his own unique style.

Yang-ch'un's landscape painting style can be traced back to Lan Ying-Ting and even earlier to the circle of the Japanese painting master Ishikawa Kinichiro, both famous for their landscapes.

An accomplished calligrapher, he carries his calligraphic style into his painting and his ethereal, unrestrained watercolor style is infused into his calligraphy rendering his black ink work warm and soft and his paintings ornamental in style.

Using traditional calligraphic techniques in brushwork, he also specializes in female subjects painted from many different angles and in various costume in his search for a female ideal.

Yang-ch'un held his first one-person show in 1970 at the Chin Kong Gallery in Taiwan and has exhibited his work in Japan, Hong Kong and the Philippines. In addition, he has participated in writing, editing and publishing several books on watercolor paintings.

Mary Frances Judge's "Con-

temporary Figure Portraits" combine painting and sculpture offering viewers a mesmerizing collection of canvases filled with rich, deeply textured colors and swirling shapes.

Graduating from the College of New Rochelle, N.Y., in the 1960s, Judge returned to her native St. Louis as a Ursuline sister and taught at a Catholic girls' high school combining her calling as a nun with her gifts as an artist.

With her master's degree in fine arts from Notre Dame, and with the support and encouragement of her Mother Superior, Judge moved to Dallas where her multifaceted approach to art enabled her to express her private concerns — society's foibles and humanistic values among them — as collages and assemblages.

Progressively, her work began to surpass specific outline and form in favor of more difficult reductive techniques that illuminated individual inner mysteries. Line and form were not

abandoned, but abound in graceful contours and lightly woven shapes within the confines of the picture plane.

Exhibited widely in New York, Texas and Missouri, her work has been on display in Arizona, Nebraska, Indiana and Brazil and is held in private and corporate collections in Japan and Sweden.

Judge's current collection originated in Lee County, Fla., where 20 paintings were the inaugural exhibition at the William R. Frizzel Cultural Centre Gallery.

Selected works from that show comprise this exhibit, a lyrical, semi-autobiographical series that reflects the artist's highly personal spiritual odyssey in search of the human spirit.

For more information on these exhibits, call the Art Center at 482-1441.

Kim Picker is publicity chair on the Art Center board and a free-lance writer.

Fiction boosts sales of religious books

The Mountain Press

LIFE / LEISURE

Friday, July 5, 1996 — Section B — Page 1

Terry Morrow
Playbill

'Independence' is a must-see

Pilot Steve Hiller (Will Smith) looks out the window of his bathroom on July 2 and notices something odd about his neighbors.

They are packing up as quickly as they can and leaving town.

It's just not the guys next door. It's the whole block.

And when Hiller steps outside, he sees what the commotion is all about: a spacecraft the size of a city is hovering over Los Angeles.

TV news reports that similar spacecraft are perched on top of almost every major city in the world.

The ships sit quietly, but their presence alone is enough to cause a widespread panic around the world:

■ In New York, a cable technician (Jeff Goldblum) in New York frets about the safety of his ex-wife (Margaret Colin);

■ A drunken crop duster (Randy Quaid giving a "Doctor Strangelove"-level performance) in the mid-west sobers up and gets his kids out of town;

■ Then there's Hiller in Los Angeles, who is too brash to realize the danger and rushes headlong back to active duty without his devoted girlfriend or her son;

■ And in Washington, the President (Bill Pullman) struggles with what to do and how to protect his own family.

Their paths are fated to cross in "Independence Day" (**rated PG, ★★★★ out of four**), a major must-see movie event.

Masterfully constructed, "Independence Day" has the best visual effects I've seen in years, terrific sound and a story that zips along at warp speed.

It recalls the classic, apocalyptic style of an Irwin Allen film, the special effects of a George Lucas saga and has enough firepower to make Arnold Schwarzenegger happy.

Call it "The Day The Earth Couldn't Stand Still" because everyone is running from flying debris here.

This is everything we demand from a summertime action flick — impossible odds, building tension and eye-popping visual feats. With a $70 million budget to make this 2-hour and 30-minute space attack seem real, this is money very well spent.

It shamelessly lapses too far into a chest-pounding, four-star salute finale, with the President rallying the troops from a Jeep before our weary Earth warriors begin a suicide mission.

However, that can be forgiven because "Independence Day" offers so much more stylistically — and offers it so well.

"Independence Day" puts you in the middle of a full-fledged alien invasion. When the alien ships beam down their first death rays, city buildings crumble like cookies under a sledgehammer. And the public flees like ants about to be trampled by elephants.

With four (or more) subplots dangling between battle scenes, "Independence Day" is able to weave in and out of grand war sequences effectively.

It has a cast of likable actors (in particular the brief appearance of "Star Trek" hero Brent Spiner, who looks like a Jerry Garcia clone). Like "Twister," this is not a small-screen film. Don't wait for video because seeing "Independence Day" on the big screen is the only way to go.

■ Terry Morrow is entertainment editor.

WHEN EAST MEETS WEST ON CANVAS

Chen Yang-Chun may spend a week working on a concept.

Towering buildings lend themselves to his art.

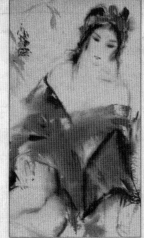

His female subjects are based on actual people.

'Without art, there is no life,' watercolorist says

By TERRY MORROW
Entertainment Editor

GATLINBURG — After almost 40 years of painting and international recognition, Chen Yang-Chun's art doesn't come easily.

It may sound as if it does, though.

"A typical day consists of three things — painting, drinking tea and reading," he says with a laugh.

Getting to the painting part isn't simple as it might seem.

It can take the premier Taiwanese watercolorist a week or more to create a piece of art in his head. Once he gets his vision, it only takes an hour to create.

Street scenes and popular sites are vividly captured on his canvas.

Even then, he may go through several versions of the same work before the piece is complete. He is his own worst critic.

"If there is something I don't like, I'll put it away somewhere," he says. "I may do eight or 10 (versions) and only like two or them. I put pressure on myself."

Such perfectionism has become a trademark for Yang-Chun, whose art has taken him from his native Peikung to points around the world. His work stands out because it integrates the essence of Chinese brush-painting into the art of traditional Western watercolor, which incorporates more vivid colors.

His technique is also surrealistic and borrows heavily from the Impressionists painters of Europe.

Along with painting watercolor art, he also lectures on the subject around the

Please see WATERCOLORIST, Page 2B

Best Bets

Video

■ "Phenomenon" goody two-shoes John Travolta doesn't always wear a halo.

In his last movie — out on video now — he is the bad guy.

"Broken Arrow" (rated PG) has Travolta and Christian Slater battling over a lost nuclear warhead.

If Travolta gets it, we're dead. If Slater gets it, we're home free. Rent this one for the stunts.

Movies

■ You won't find a summer action movie better than "Independence Day" (rated PG).

The massive special effects sci-fi flick has everything needed for this time of year — amazing visuals, stunning sound and an easy-to-follow story.

It's us vs. them: aliens come to Earth, determined to conquer us easily.

We decide to make it hard.

Albums

■ Hey, that John Travolta sure is busy.

Bet you didn't think you'd find his name in this column.

Think again.

No, he doesn't have out an album.

But the soundtrack to "Phenomenon" is out this week. It contains the Eric Clapton hit "Change the World" (produced by Babyface).

Live Shows

■ The Comedy Barn is back in business, sans the barn itself.

While the Pigeon Forge comedy show is waiting for its new building to be built, the show is moving locations temporarily.

The Comedy Barn show can be seen on Sunday nights at Memories Theater.

The show, combining country music, comedy and magic tricks, can be seen at 8:30 p.m.
Tickets: 429-2638.

Etc.

■ Neal McCoy is doing the 'Wood this weekend.

The country star has shows at 2 p.m. and 7 p.m. Saturday and Sunday at Dollywood.

Park admission is required with the 2 p.m. show.
Tickets: 428-9620 or 428-9630.

A8　台灣時報　　　台灣政治2　　　2007年9月14日星期五

台灣文化外交大使陳陽春教授抵洛

（記者錢美珍/艾會蒙城市報導）曾受文建會頒發「資深文化人」、外交部頒贈「外交之友紀念章」等殊榮的「儒俠」台灣名畫家、現任國立雲林科技大學兼任教授陳陽春，昨天（13日）在洛僑中心記者會中與畫友分享研畫心得，並提到對他而言繪畫是快樂的事，這樣的心情他希望透過畫面傳達給所有觀畫者。

笑說牙牙學語階段就愛畫畫，到7歲正式學習描繪、14歲研習國畫，迄今61歲從未間斷的陳陽春教授，本次帶來30多幅近作，包括「精裝仕女」「夢幻城市」「鄉土情懷」「佛光菩薩」等不同主題，結合國畫潑墨與西方粉水彩的畫面，融合著歡快細膩的色澤美感，流竊光影的呈現讓陰鬱灰沉的愛爾蘭、英國城市景色亮麗的輕快明亮，陳陽春認為這是因為作畫的快樂心情，在一些創作、一些寫實、一寫藝術的融合下，在畫紙上展現每個城市最美的意境。

擁有「文化大使」榮銜的陳陽春曾受邀至全球34個城市和國家，舉辦過114次個畫展，每到一地就會畫出走過的痕跡，中西合璧畫技呈現的「迷離夢幻」技法，其畫作享有「台灣畫」美譽更被32個城市博物館收藏，陳陽春謙和的表示只要有城市邀請他代表台灣前去參展，他就會在展期中抽空畫出該市風貌，這是對主辦城市的尊敬與感謝。

陽春的畫展將於即日起至16日在洛杉磯華僑文教中心展出，19日至21日在橙縣華僑文教服務中心展出，陳陽春教授將於14日至私立迷人中小學、幼稚園演講，16日前往聖地牙哥台灣中心、20日受邀於美洲中國書畫研究會與洛杉磯「粥會」演講，21日前往以磯人筆會進行演說，22日至洛杉磯以爾圖書館進行展出並發表演說，有意觀展民眾可電洛僑文教中心714-453-9999、橙僑文教中心626-443-9999。（記者錢美珍攝）

▲具有「儒俠」之稱的台灣名畫家、現任國立雲林科技大學兼任教授陳陽春，13日抵達洛杉磯及馬不停蹄進行個展，後方為本次展出首選畫作「101」。（記者錢美珍攝）

◀擁有「文化大使」榮銜的陳陽春（右二）13日抵達進行南加州個展，展出30多幅結合國畫潑墨與西方粉水彩的畫作，偏偏畫作均融合著畫家歡快細膩心境的美感。（記者錢美珍攝）

國民黨：號召10萬人

（台北十三日電）國民黨九月十五日在台中舉辦返鄉公投遊行，希望號召十萬群眾上街。藍營政治領袖除國民黨榮譽主席連戰，包括總統參選人馬英九、黨主席吳伯雄、立法院長王金平都將出席。對此美國再次批評台灣推動入聯公投，國民黨已定調，無論民進黨是否撤案，返聯公投都將推動到底。

國民黨目前規劃，當天下午在台中市八二三紀念公園集結，步行約兩公里至台中洲際棒球場的晚會會現場。國民黨十三時集合，四時出發，預計傍晚五時二十分抵達會場。國民黨副秘書長兼組發主委廖風德表示，他們希望能號召十萬人參與，黨部會在現場發放國旗，同時巨幅國旗，彰顯國民黨是真正愛護中華民國的政黨。

除人在中國大陸的連戰、在美訪問的台中市長胡志強外，藍營政治領袖與黨籍縣市長都全數出席遊行及晚會。吳伯雄因腰、脊部不適，進行時將以搭乘宣傳車代步，馬英九則將步行走完全程。

國民黨發言人蘇俊賓表示，這次國民黨的返鄉公投遊行主題為「全民拼生活，重返聯合國」，國民黨將推動返聯公投早已定調，就是不管民進黨是否撤銷入聯公投，返聯公投都將推動到底，這個公投之上與黨的總統參選人馬英九、黨主席吳伯雄，下至黨秘書長與各級黨務主管，均無任何改變。

國務費案
律師：國家機密資料應還給總統

（台北十三日電）台北地方院明天上午再審理國務機要費案，合議庭將就總統府函文所指的三卷卷宗經總統核定為國家機密的部分，聽取檢辯雙方意見。律師今天中午已向合議庭提出退避意見狀，並表示依國家機密保護法規定，核定為國家機密的相關卷宗，除非經總統同意使用，否則法院應將東西還給總統。

國務機要費案被告、前、後任總統府公室主任馬永成、林德訓共同委任的律師李勝琛表示，律師團是在今天中午向合議庭遞交陳述意見狀。對於國務機要費部分卷宗已經被總統府水扁核定為國家機密、依國家機密保護法規定，必須經核定權人同意後才可使用。

李勝琛解釋，國家機密為總統機密特權範圍，屬總統的政治行為，這是憲法層級的問題，法院無權審判裁定。因此若惡總統核定為國家機密的卷宗，本來就不應該在法庭、保管人、持有人也應該是總統府，就此觀點而言，除非總統同意法院使用，否則東西應該還給總統。

Ａrt 藝術文化　　　自由時報　　　中華民國九十四年七月六日/星期三　**E5**

台灣樂壇新彗星
戴學林 涂祥率先獻藝

文建會「第二屆儲備音樂人才庫」系列音樂會，首先上場的是由獲得去年俄羅斯國際鋼琴大賽特別獎的戴學林，以及旋即奪得美國紐奧良國際鋼琴大賽第二獎的涂祥，二人分別於七月八日及九日於國家音樂廳的演奏廳舉行個人獨奏音樂會，演出蕭邦C大調鋼琴奏鳴曲、蕭邦降b小調敘事曲、帕布羅西斯等。

文建會與文化建設基金會舉辦的「第二屆儲備音樂人才庫」，首創提供為期一年半的培訓機制，除提供大師班、定期音樂會等學習、磨練及演出的機會，可申請參加國際音樂比賽、音樂營等活動的獎勵及學費補助。

此外更針對每位儲訓人才指派一位具國際音樂比賽經驗的指導委員，隨時協助提供音樂生涯規劃及發展的專業意見。

此次參加演訓的為鋼琴國際組的林絹儀、袁禮仁、涂祥、張巧蓁、許猷綸、陳介涵、陳政怡、戴學林、嚴俊傑等九人，及小提琴國際組吳天心、徐敏睿、曾智弘等三人，預計自七月起巡迴全國北、中、南、東各地演出二十四場。（記者凌美雪）

鋼琴家涂祥（左）與戴學林合照。（文建會/提供）

遼賴七十辰 西藏文物慶展

西藏政教領袖達賴喇嘛今天過七十壽辰，財團法人達賴喇嘛西藏宗教基金會在國立正紀念堂今天推出「慈智見履七十年達賴喇嘛影像暨西藏宗教文化展」一系列活動。

此次達賴喇嘛影像暨西藏宗教文化展，展出百餘珍貴珍貴的手繪唐卡佛像、文物、著作、唐卡、酥油燈與法座，還請來台北市上密院法師現場製作傳統古唐卡手繪唐卡與唐卡。陳姚製作沙壇城的法師將會需要三至五天的嚴格訓練，包括需進口了解各式材料的寫藏、色彩、工法。

筆下乾坤小　仕女氣韻長
陳陽春水彩人生 進軍希臘古都

記者凌美雪/台北報導

有「文化大使」美譽的陳陽春，素以水彩畫見長，沉浸水彩創作四十多年，以結合中西的繪畫理論與技巧，發展出獨具風格的水彩風景畫以及仕女畫，這次，陳陽春將帶著他的作品遠征希臘細膩展出。

一九四六年生，十四歲開始學畫的陳陽春，創作風格是將傳統東方抒情氣韻融入仕女水彩山光之中，以水彩的特質，靜水分流動發展出「迷離夢幻」的技法，在仕女畫的部份則多流露出「飄逸出塵」的氣息。

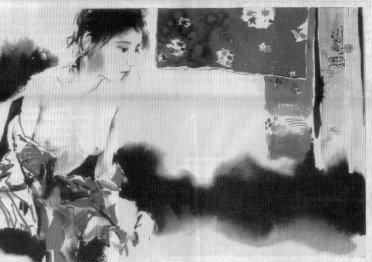
陳陽春作品「東方美媛」以水彩勾勒仕女之美。（陳陽春/提供）

臺愛旅行的陳陽春共舉辦過九十五次個展，足跡遍及舊金山、聖地牙哥、哥斯大黎加、東京、名古屋、菲律賓、洛溪、愛丁堡、巴黎、泰國、土耳其、約旦、巴林…等地，展出作品、也留下作品，看他的風景畫作也如暢遊世界風光，陳陽春認為這是藝術下總整備，同時，促進國際文化交流很重要的事。

陳陽春的仕女畫也值得一提。二〇〇二年春色之風景美女水彩作品可視為陳陽春仕女的開端。閞後，陳陽春發展出一系列以四季或庭園為背景的仕女畫，東方氣韻盡含其中，使畫面裡的仕女盡現優雅韻悅。

這次在文建會、僑委會及外交部贊助下，陳陽春將於七月十一日起，在希臘古都納稿隆市政府藝術展覽館，展出他的風景及仕女畫。

《台北內湖金龍寺》在陳陽春筆下充滿藝術夢幻氣氛。

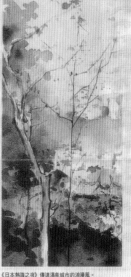
《日本熱海之夜》傳達溫泉城市的浪漫風。

A28 藝文采風　　世界日報　WORLD JOURNAL　　2008年7月21日 星期一　MONDAY, JULY 21, 2008

陽春白雪　夏日藝文沙龍

【本報記者蘇嫻雅溫哥華報導】每年夏天，總有一些藝術家會開放自己的畫室，讓各界分享藝術盛宴。華人社群最近因為台灣知名畫家陳陽春的到訪，也有一次純藝文沙龍式地聚會。

開放自己家的是畫家張麗娜，應邀參與盛會的藝術界人士來自中港台，每個人各帶一道菜，天南地北談藝術。陳陽春在眾人簇擁下，還當場幫活動的主人速寫了一張畫像。

「看看這張照片，」品嘗完各家美味的菜餚，最近剛在中華文化中心辦個人畫展的王立陽，拿出了一張照片來。「這是歷史鏡頭，很珍貴的，」看過照片者異口同聲。原來王立陽拍的是紐約的雙子星大樓，拍攝時間就在九一一的前一個月。該攝影作品還在紐約展覽過。

超過50位藝術家分成一個個小圈圈，話題就從自己的創作開始。逐漸地，圈圈變大、圓圈的中央是陳陽春。他拿出幾幅沒有掛在展場上的作品，先告訴大家要如何裝裱之，才方便旅行箱裡，用手拎著就可以四處展覽。接著，他拿出幾幅裸畫，大家開始談論人體畫。

「這個裸女的上半身好像比較長，大概是為了更好看。」加西台灣藝術家協會會長盧月鉛喃喃嘱說，好像說給自己聽，也像對畫作表示意見。盧月鉛連續多年延聘裸體模特兒作畫，對人體比例較任何人都熟悉。

陳陽春當了不少女體，模特兒好像都是自然而然就出現，並沒有特別去尋找，讓旁人羨慕不已。

裸體模特兒好找，畫濟公時，模特兒就難找了。陳陽春說，他還自己穿上了濟公的衣服，做了一些動作，才畫出濟公來。「哦！難怪

↑陳陽春（左）仔細解剖自己的創作。（蘇嫻雅攝）

←陳陽春當場為女主人張麗娜素寫畫像，眾人圍在旁邊觀賞。（蘇嫻雅攝）

像你！」「是年輕時候的你！」眾人七嘴八舌。

談到年輕，目前正在台加藝廊展畫的葉玉霞，曾經與20歲的陳陽春在東方報告同事過。「當時老闆重男輕女，女同事要提早15分鐘到公司，幫男同事擦桌子。我們都不敢與女同事講話，一直到40年後在溫哥華碰見才講話。」陳陽春說。眾人笑彎了腰。

在畫家翁登科的建議下，以做小提琴聞名的藝術工作者曾建勛，當場與陳陽春達成「互相收藏作品」的協議，曾建勛第二天就送上自己精心製作的小提琴。

陳陽春的畫賣得很好，而且畫格很高，幾乎所有的藝術家都羨

慕不已。他如何經營自己的繪畫事業，也成了很多人研究的焦點。

當天，藝術家們不僅在屋子裡談得火熱，走到屋外仍繼續交談。在藝術界頗富盛名的劉長富，對在畫壇也有一定地位的羅世良說：「我們不必怕，儘管多存一些畫，等待屬於我們的時機。」羅世良半開玩笑地回答說：「我已經存很多了。」

溫哥華的畫家，即使畫作不一定賣得最好，卻是生活得最幸福的一群人。

↑撐到最後的藝術家，來個大合照，提早離開者就上不了鏡頭了。中間坐者為陳陽春。（蔡承瀚攝）

《人間樂話》

夏日賞樂最佳處 —— 阿拉斯加Cruise小記

●最近，我和友人從溫哥華出發，乘Holland American Line Statedam號船去阿拉斯加。遊程七天，可謂天天憑欄讚奇川異水，品山珍海味，喝英國下午茶，飲法國葡萄酒。酒醉飯飽後，沉浸於各類音樂會，及Casino、Massage、Fitness。兩次上岸竟然能坐火車盤旋山間，見黑熊爬樹。漫步小鎮時看到琳琅滿目的首飾店，誘惑著遊客的荷包。

我生平第一次在阿拉斯加觀賞一顆16克拉98萬美金的Diamond，不免驚詫。但真正打動我的是四種音樂家的仙樂飄飄，其美無窮，奔湧胸間，值得追訪。

首先是鋼琴系列，每當下午3時喝英國茶時，一位日本女鋼琴家，從斯卡拉第經莫扎特彈到德彪西，隔日又ద爵士彈到探戈。她的觸鍵Elegant，修養很高。她告訴我，船上大部分是固定遊客，若老調重彈，容易Boring。所以她的曲目也

意選別緻的曲讓我Enjoy。最後一天，她彈了一部「英國組曲」，我大受感動，起立向她致敬。我想，喝茶能讓人品味巴洛克藝術的永恆魅力，她是令我難忘的。

第二樂趣當在看百老匯Show，演員們年輕漂亮，個個能歌善舞，均來自美國和英國藝術院校。有一晚，黑人藝術家Delisco獨自一人表演，其嗓子可以翻高兩個八度，聲若黃雀穿梭空中，而他的身段則可媲仿邁克·傑克遜，一聲一聲活脫似象。

百老匯的節奏靈魂是拉格泰姆，極有活力，舞者的大腿和裙喜歡大幅度擺動，有點輕浮。但舞台氣氛因推崇紅色與肉色為主，絕對火辣蓬勃。女主角一個跟斗馬上長長甩腔也令人十分震驚。一連七個晚上我沒有錯過一齣Show，好在節目不重複，我感到自己對舞台節奏風格，有了進一步的直覺認識。這是意外的收穫。

上述四種音樂家，與遊客放情Cruise。當人們品嘗佳肴，聲色交融時，常常覺得那不是唐玄宗過的生活麼？如今普通人也能享受這種待遇，溫哥華的朋友也不「近水樓台先得月」，藉夏日之

阿拉斯加Cruise小記

酒吧，一面聆聽菲律賓樂師的浪漫夜曲，一面情不自禁隨樂起舞。菲律賓樂師的天賦名不虛傳，也許他們的國家前後被西班牙、美國、日本佔領，他們固有的音樂文化被蹂躪，我總覺得他們行腔中刻劃著滄桑。他們演唱時感情很豐沛，能一氣從藍王唱到披頭士，再唱到亞當，水平高出人意，確屬實力派，樂團名叫Seabreeze。

最後兩個夜晚，我陶醉在烏克蘭基輔弦樂四重奏中，演奏家披著金色長髮，演奏德彪西「月光」時，飄飄欲仙，全然把一船人推入朦朧的意象。不愧科班出身的音樂家，總綿得起反覆推敲，音準已天衣無縫，和聲接近天籟之聲。

藝文采風　張俊傑題

《文學賞析》

綠樹蔭濃夏日長
—迎盛夏 淺談「夏之涼、往詩中」

夏季是一個萬物興旺、生機蓬勃的季節。我國古代詩人以敏銳的眼光和獨特的感悟，描繪夏日風光，綴拾生活中的情趣，留下豐碩的作品。這裡重溫幾首膾炙人口的，有關詠夏的詩篇，與大家分享：

四顧山光接水光，憑欄十里芰荷香。

清風明月無人管，併作南樓一味涼。

—宋·黃庭堅《鄂州南樓書事》

芰荷是指出水的荷花。湖面上飄來的陣陣荷花的清香。清風徐來，明月當空，我逍遙自在遊，清風、明月使南樓成了一片清涼的園地。夜熱依然午熱同，開門小立月明中。

竹深樹密蟲鳴處，時有微涼不是風。

—宋·楊萬里《夏夜追涼》

雖僅四句，但一幅夏夜追涼圖，恍若在前。有皎潔的月光，蔥鬱的樹陰，悅耳的蟲鳴，還有詩人悠然佇立在院中的身影……

綠樹蔭濃夏日長，樓台倒影入池塘。

水晶簾動微風起，滿架薔薇一院香。

—唐·高駢《山亭夏日》

夏天一到，綠樹下樹陰濃密，白晝也變得長。樓台的倒影映入池塘中。微風吹來，水波蕩漾有如水晶

簾子，滿架子的薔薇盛開，花香飄散在整個庭院裡。

山光忽西落，池月漸東上。

散發乘夕涼，開軒臥閑敞。

荷風送香氣，竹露滴清響。

欲鳴嗚琴彈，恨無知音賞。

感此懷故人，中宵勞夢想。

—唐·孟浩然《夏日南亭懷辛大》

夕陽忽然間已西下，池邊明月開始從東上。今晚恰好想乘涼，開窗閑臥多麼舒暢。清風漂來陣陣荷花香，竹葉滴下露珠發出輕響。這時想取出鳴琴來彈一曲，但遺憾眼前並沒有知音欣賞。有此良宵不免懷故友，但願留在夜裡夢想吧。這首詩既寫出了夏夜水亭納涼的清爽閒適，又表達了對友人的深切懷念。

攤枕來追柳外涼，畫橋南畔倚胡床。

月明船笛參差起，風定池蓮自在香。

—宋·秦觀《納涼》

月明之夜，詩人攜杖出門，尋覓納涼勝地，畫橋南畔，綠柳成行，笛聲縈繞。晚風初定，池蓮盛開，幽香散溢。

金烏玉兔最無情，驅馳不暫停。

春光才去又朱明，年華又暗驚。

—宋·張掄《阮郎歸夏夏十首》

朱明指夏季，春去夏來，詩人驚覺時光飛逝，年華易老

古人懂得欣賞夏日景色，以消暑氣。誦夏詩，描繪出夏日景致的同時，留露出詩人的情懷，能讓我們感受到詩中涼爽的氛圍。夏日炎炎，讀詩使人清涼，其樂融融，尤以在夏日苦多，霞色入眼之際，我們更要懂得珍惜夏日時光，希如詩人所說：「人皆苦炎熱，我愛夏日長。」

作家 朱伯申

藝術名言簡釋

名言：「藝術不能反應別的，只能反應出觀賞者的激情。」

—俄國畫家康定斯基（Kandinsky 1866-1944）

簡釋：這句名言的簡單含意是說：藝術作品的主要功能沒有別的，只在促進觀賞者高度情緒的反應。在康定斯基的創作理念中，有一個公式，就是激情→感受→作品→感覺→激情。這個公式的意思是說：藝術家對某一個主題或事項，興起某種的情緒和濃厚的興趣，進而把內心的感覺與感想表現在作品中，使觀賞者在欣賞作品時，也同樣引起內心的共鳴與震撼。如此便可把自己所得的美感，傳達給欣賞畫作的人。抽象繪畫最具代表的大家當推理安和康定斯基二人，前者重知性，從幾何學和結構的理念，追求靜態的美感；後者重性性，把內心的激情，透過正、反、合的形式結構表現出動態的美感。二

C8　星島日報　　2002年9月5日　星期四　　　　責任編輯：劉志明

華埠夜市獲頒美化市容獎

【本報訊】華埠夜市出色的表現，獲得三藩市美化市容協會的激賞，並將於十月三十日在Mark Hopkins Hotel舉行的一項表揚典禮上，頒發美化市容獎給華埠夜市主辦單位「三藩市華埠街坊會」，表揚該會對三藩市整體市容的貢獻，吸引大批遊客和市民參加夜市活動，興旺華埠經濟。

華埠夜市主辦單位共同主席李兆祥對這項表揚感到非常振奮，他表示將與該會同人繼續努力推動夜市的發展。

華埠夜市九月七日的精彩節目如下：

第一組：張洪瑞大師帶隊演出，這次表演和以往不同，灣區頗負盛名的歌唱頂尖高手柳經義和幾位歌唱健將及南灣前歌友會會長等到來獻唱。歌曲包括國語歌、台語歌、廣東歌及英文歌等均有近似專業的造詣。

當晚歌唱過程中，張洪瑞大師還穿插表演精彩的扯鈴、雙扇、單劍等技藝。

第二組：有灣區黎明之稱的趙世傑大唱黎明流行名曲。

另一方面，為鼓勵愛好歌唱的朋友參加夜市的文娛活動，主辦單位將於九月十四日主辦

一場卡拉OK歌唱比賽，冠軍獲頒發現金獎以資激勵。有意參加者請早報名，如果當晚仍有名額，將會接受現場報名。

報名參加歌唱比賽或有關華埠夜市的詳情，請電華埠街坊會聯絡人Mr.Kent Poon（潘偉明）或Ms.Diana Lee（李翹瑜），電話：（四一五）三九七‧八〇〇〇；傳真：（四一五）三九七‧二一一〇。或親臨華埠街坊會：916 Stockton St. 2nd Fl. S.F. CA 94108。

陳陽春作畫力求曲高和眾

【記者黃清三藩市報道】深具傳統中國水墨畫功底，但卻以西方水彩入畫的台灣水彩畫大師陳陽春，昨日在結束為期兩週的三藩市個展前，接受了本報的訪問。

有「畫壇獨行俠」、「儒俠」之稱的陳陽春，出生於台灣中部雲林縣北港鎮，並在那裡長大。他七歲習字，十四歲學畫，至今投入水彩畫創作已四十年，以唯美的筆觸畫遍台灣的鄉野、田園、小鎮，以及含蓄嬌柔卻不失浪漫的東方女子，畫面淡雅悠遠。

年四十八始走上國際

陳陽春很少參加藝術圈活動，總是默默作畫，獨立辦展。一九九四年受美國田納西大學的邀請，以訪問學者身份前往講學、展覽，是他以四十八歲之年，正式踏上國際之旅的契機。之後又受邀請到日本、香港、英國、法國、中美州、約旦、土耳其、巴林等地，前後在二十個國家地區舉行個展。畫作也以台灣為主，擴及世界各地之創作題材。

陳陽春這次是應行政院文化建設委員會和舊金山中華文化基金會之邀，在中華文化中心舉行其第八十一次個展，展出作品一如既往，以台灣風景及仕女兩個系列為主。這是他第三次來三藩市，首次在此辦畫展。連日來，他不停在街頭寫生。

問陳陽春畫作如何溶藝術、宗教、生活於一爐？他說平生最愛踏足三個地方，一是宗教殿堂，心靈上變得肅穆，生活往「正」的方面走；一是美術館，內有一種理想、使命感和英雄的力量；還有就是書店，自己好像一個插頭在充電。

藝術宗教化宗教藝術化

他說，自己的畫作是宗教藝術化，藝術宗教化，觀者見之，會產生「正面」的反應，感受到一種喜悅、滿足，讚嘆。藝術家要從宗教的大愛出發，畫出真善美的世界。

在這次個展之前，陳陽春今年五月間應廣東省順德市「天任美術館」、佛山市「石氏文化藝術館」之邀，舉行了他的第八十次個展，這也是他首度展開「兩岸文化交流」。

大陸同行的第一句話是，「怎麼展覽了八十次才來？」希望陳陽春把到世界各地辦展的經驗帶

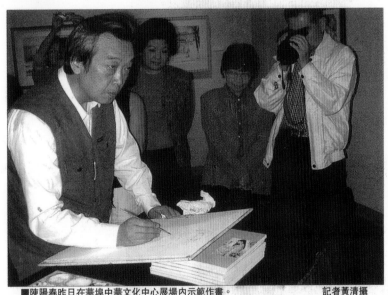

■陳陽春昨日在華埠中華文化中心展覽內示範作畫。　　　　　　記者黃清攝

給他們，他們認為陳陽春的水彩畫在大陸也應該有一席位。陳陽春表示，資源應該與同行共享，這樣可以節省很多麻煩。

對於大陸的自然山川、歷史文化，我是喜愛的，陳陽春表示，已經融入自己的創作中，水墨畫的意境，有中國的、中華的精神。

他認為，大陸畫家接觸外界比較少，但畫得很好。第一代水彩畫家，九十多歲的李劍晨，還有李詠森都見過，他們的作品比較接近英國的水彩畫，而水彩是起源於英國的。但當代水彩畫要吸收新的技法，因此當代的大陸水彩畫家還沒有「走出去」。

東西融匯只要好就成

他說，不管東、西方，創作出美的作品就行，而畫家最後要有個人風格。他本人的畫風一直是以中國的水墨結合西洋的水彩，沒有作過一

百八十度、三百六十度式的大幅轉變。

他說，水墨畫以黑、白色調為主，他揉合了水彩明朗的色彩。「好的為什麼不用？因此突破一下。」明暗對比，這也是中國水墨畫所沒有的。但「留白」是中國畫的特色，意境空曠。西洋的寫真，中國水墨的意境，我這樣的作品不斷出現。

沉浸水彩創作四十餘載的陳陽春說，現在覺得不是畫多、畫少的問題，而是滿意與不滿意？多想、多看，對創作很有幫助。加上個人的生活歷練，一直畫下去。

他說只要不是「俗」，畫作甜美沒有關係，藝術創作不能只是孤芳自賞，藝術家沒有承先啟後的使命感，也是遺憾。他常說白居易的作品淺顯易懂，童叟皆知，但並無損他的文學性。所以希望「曲高和眾」。

中國新聞界來美交流

【記者陳陽春三藩市報道】中華人民共和國國家工商行政管理局中國

十一、　廣結善緣，成立
「台北市陽春水彩藝術會」

　　宗教家星雲大師著有一書名曰「這個世界無處不美」，畫家陳陽春也發表過一篇文章名為「處處皆美，無處不入畫」，同是站在光明美好的角度欣賞並讚揚人間的美麗景色。星雲大師倡導人間佛教，陳陽春提倡「藝術生活化，生活藝術化」，兩相呼應，似乎，宗教與藝術在某種層面上是息息相通的。佛教以淨化人心為目標，陳陽春則希望以真、善、美、愛廣植人心，兩者所傳播的美學意念實有異曲同工之妙。星雲大師期許：法水長流，陳陽春期待「藝海長流」。

　　然則，宗教家可以透過宗教組織、宗教法會或信眾大會等方式散播美麗的種子於信眾的心田，路途肯定較為平坦。而藝術家為宣揚自己的理念，讓作品深入民間，進而廣為流傳，必須靠自己去推廣。個人能力有限，需要結合一群志同道合之士一起打拼。廣結善緣可以早日走上康莊大道。陳陽春明白這個道理，他和一群藝術同好經過多年的努力，無數次的聚會聯誼，終於取得共識，集眾人智慧和力量，在 1999 年元月正式成立「台北市陽春水彩藝術會」。

　　陳陽春被推舉為「永久榮譽會長」。

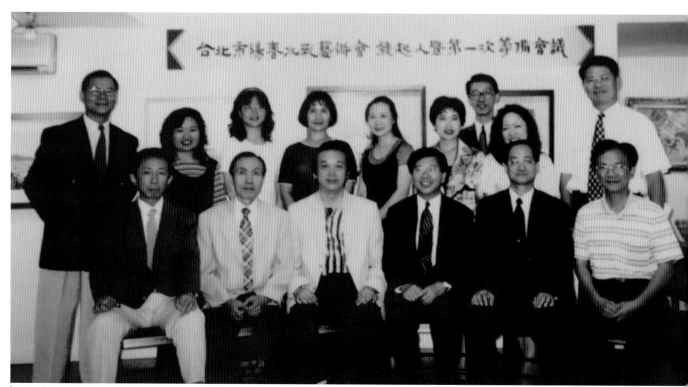

台北市陽春水彩藝術畫發起人暨第一次籌備會議

　　根據「台灣人早報」的報導：「該會許多發起人和籌備委員都深感興奮喜悅，同時又領悟責任重大，在近一年步履艱辛和資源微薄的籌備過程中，自力更生和自我成長是其最大的收穫。籌備會主席高山青建築師表示：在都會的繁囂和疏離中，能有心靈視野志同道合者齊聚一堂，分享各種美及心得，這一路走來一切都值得。」

　　報導也指出，超過六十位的創始會員是該藝術會起跑的動力，而身為動力來源的陳陽春當下表示：「藝術無國界，藝術更無領域，鄉土性就是國際性，把美好的表現出來，就能走上國際，看到這麼多藝術同好的奔波努力，對未來台灣藝術走上國際充滿信心。」

▎陳陽春全家參加藝術會大會成立

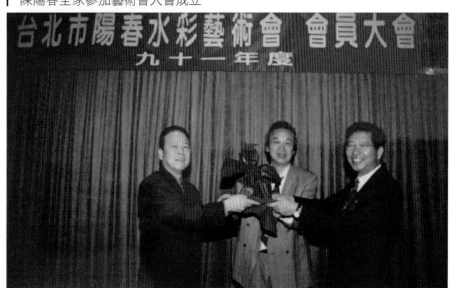

▎台北市陽春水彩藝術會會員大會高山青蔡怡宸兩位會長交接

▎台北市陽春水彩藝術會新舊會長王仁德、房漢樟交接

| 格拉斯哥市邀請函

| 愛丁堡愛華會邀請函

| 法國台灣協會邀請函

十二、 風塵僕僕，為畫走天涯之二： 歐洲行

陳陽春廣結的善緣，一路引導他走向國際。

1999 年三月到香港「光華新聞文化中心」舉行第六十九次個展，受到當地華人社會熱烈迴響。

| 陳陽春在香港展出 。陳香梅女士應邀致詞

之後不久，相繼接到蘇格蘭愛丁堡愛華會、格拉斯哥市、法國台灣協會的邀展信函。於是在同年七月遠赴英國蘇格蘭愛丁堡舉行第七十次個展，又在格拉斯哥市舉行第七十一次個展；接著在八月間到法國巴黎「華僑文教中心」舉行第七十二次展覽。風塵僕僕，為的是開拓國際視野，把自己推向國際。

第一次來到英國這個完全陌生的國度，就像劉姥姥走進大觀園一樣，內心有無限的惶恐。幸運的是有小學同學駐節在蘇格蘭，千里他鄉遇故知，興奮無比，真是人生一大樂事。有他就地照料，在停留蘇格蘭期間就住在這位少年同窗家裡，每天閒話家常，前往各地都由他開車接送。

來到英倫時正值英國的夏令時間，晚上一直到十點才天黑，每天日照時間長達十八小時，公職人員下班後日落前有很多時間可以從事社交活動或處理個人事務，或家庭聚會。

　　身在英國，想起西洋藝術史，水彩畫雖然不是起源於英國（水彩畫的起源可以追溯到三千年前的埃及，以水調和彩粉作畫），但多霧的英倫，時常煙雨濛濛却又陽光露臉，這種氣候常使大地陷入朦朧之中，如此朦朧的大地之美就成了水彩畫大師威廉透納（Joseph Mallord William Turner，1775~1851）的創作基調，他大部份的畫作也都呈現朦朧之美，充滿無窮詩意，成為英國浪漫主義著名畫家。

　　愛丁堡位在倫敦北方六百公里，是蘇格蘭首府也是政治、經濟中心。從倫敦搭火車到愛丁堡約需五小時。愛丁堡因位於英國北方靠近北極圈，在第二次世界大戰

　　期間幾乎未被德軍轟炸到，因此市內古蹟得以完整保存。1995 年聯合國教科文組織將其列為世界文化遺產，其中被定義為世界遺產的範圍包含整個新城區及舊城區，跟其他地區的世界遺產只選一兩座建築物有很大的不同，愛丁堡的城市魅力可見一斑。不論新城區或舊城區都有古典建築林立，走在愛丁堡整個市區就彷彿走在歐洲中古世紀的歷史中，令人流連忘返。

　　國人若到英國旅遊，除了倫敦，愛丁堡是個必訪的城市。比起時尚之都的倫敦，愛丁堡是個頗富古典之美的城市。

　　格拉斯哥市，位於英國中蘇格蘭西部的克萊德河河口，是工業革命時期的重要城市，現在是蘇格蘭最大城市與最大商港，也是英國第三大城市，近年來逐漸發展成為歐洲十大金融中心之一，有眾多蘇格蘭

舊城區一景

新城區一景

格拉斯哥市政廳

蘇格蘭之秋

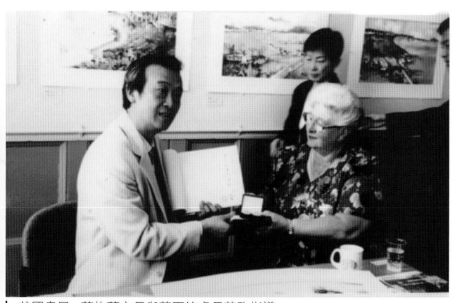
英國畫展 - 蘇格蘭市長與蔡爾眈處長蒞臨指導

英國畫展 - 各國大使踴躍參加

企業將總部設置於此。2011 年格拉斯哥市被評選為英國第三，世界第五十七座適宜居住城市。

格拉斯哥市有一座歷史悠久的大教堂～格拉斯哥大教堂，其歷史可追溯到蘇格蘭宗教改革之前，它並且曾是羅馬天主教格拉斯哥大主教區的一座主要教堂，也曾是格拉斯哥大主教的主要座位，現在是格拉斯哥聖安德魯大教堂。

據說，格拉斯哥在 Celtic 語裡意指「親愛的綠地」。這個城市的擴張是從貿易的發展開始，到後來的工業革命，也因此而曾有英國第二大城的光彩。

剛到格拉斯哥的旅人，大多會被其氣勢獨特的建築所吸引，因為許多建築物都是用紅色和褐色的岩石砌成，十分大器，是英國至今還保有許多維多利亞時代的建築物的城市。

雖然貿易和工業迅速發展，但格拉斯哥仍保有其本來的名字，擁有相當高比例的綠地。

在停留英國期間，同學介紹認識一位來此經營酒店的台灣同胞，相談甚歡，我還應邀備筆墨揮毫一紙『龍鳳酒家』相送，濃濃的家鄉味令人備感溫馨。

巴黎，是法國首都和最大城市，也是法國政治、文化中心，是歐洲最大的都會區之一，人口超過 1,200 萬。在將近千年的時間中，巴黎一直是西方世界最大的城市，也曾經是世界最大的城市，目前是世界上最重要的政治與文化中心之一，對於教育、娛樂、時尚、科學、媒體、

陳陽春為蘇格蘭僑界題字

藝術與政治等方面都有重大影響力，被認為是世界上最重要的全球城市之一。一般普世觀念上，將其與日本東京、美國紐約、英國倫敦並列為世界四大國際城市，許多國際組織都將總部設在巴黎，例如聯合國教育、科學及文化組織、聯合國經濟合作與發展組織、國際商會、巴黎俱樂部等。巴黎也是歐洲綠化最深與最適合人類居住的城市之一，也是世界上生活費用最高的城市之一。每年有超過 4,200 萬人造訪巴黎或鄰近都會區，讓巴黎成為世界上最多觀光客造訪的城市。巴黎與其鄰近都會區共有 3,800 個法國國家遺產與四個世界遺產，1989 年被選為歐洲文化之城。除了人盡皆知的地標巴黎鐵塔之外，位在巴黎近郊的凡爾賽宮更是膾炙人口，其宮庭建築美輪美奐，富麗堂皇，舉世無匹；庭園藝術雕像栩栩如生，讓人嘆為觀止，每年吸引數千萬觀光客一睹法蘭西歷史的光彩。市區內的羅浮宮典藏著無數的曠世傑作，其中被稱為鎮宮之寶的「蒙那麗莎的微笑」畫像以及『斷臂維那斯』雕像，每天遊客川流不息，吸引眾多人潮爭相一睹芳姿。值得一提的是橫跨在塞納河上的「亞歷山大三世橋」，雕梁畫棟，整座橋樑就是一件千古不朽的藝術傑作，說巴黎是藝術之都，一點也不為過。

羅浮宮 - 斷臂維納斯

　　1999.08.07 陳陽春、程及、曾景文的「速寫、水彩聯展」就在這個充滿藝術氣息的巴黎華僑文教服務中心大禮堂舉行開幕酒會，此間僑學界紛紛應邀出席。駐法代表、副代表、代表處新聞組主任、聯繫組主任、巴黎台北新聞文化中心主任等，亦親臨到會祝賀。對三位畫家，特別是來自台灣的陳陽春，給予極高評價。當時駐法代表郭為藩推崇陳陽春的水彩畫造詣，稱：「精湛不凡，其擅於捕捉台灣鄉土風景的神韻，以及繪畫仕女的細膩筆觸，揉合了東、西方的技法，與一般水彩畫大不相同，成功地建立其個人風格，獨特而雋永。」

　　陳陽春並在酒會上即席揮毫，完成了一幅水彩風景畫，畫中運用了許多中國潑墨技巧，強調水份的渲染效果，而使天地渾沌一色，中心點那輪廓分明的數棟小屋，彷彿遺世獨立，遠離塵囂，整幅畫予人一種遼闊幽深，充滿大自然神秘而又靜謐的感覺，贏得來賓們的佳評。

　　來到巴黎這個藝術之都，就像進入藝術寶山一樣，怎能入寶山而空手回？羅浮宮是個必須造訪的藝術寶殿，世界各地慕名而來的民眾成群結隊，擠擠攘攘，川流不息，好在秩序還算維持良好。由於時間有限，只能隨著人潮湧向最受世人景仰的傑作之前，『蒙娜麗莎的微笑』畫像、

『斷臂維納斯』雕像⋯⋯都只能匆匆「路過」觀賞，擁擠的人潮使得無法久留。一些比較沒有人潮聚集的作品前，有一幫人在作近距離臨摹，想必是藝術系的學生在磨練自己的技藝，也許有那麼一天，他們的作品也能登上大雅之堂吧！

看到羅浮宮裏裏外外洶湧的人潮，它所聚集的「人氣」沛然如長江黃河萬里澎湃，怎不讓人動容？這是法蘭西民族的光榮，就像台北外雙溪的故宮博物館是我們中華民族台灣的光榮一樣；他們的祖先遺留下來如此之多曠世難得的文化遺產，著實令人驚艷，而我們的祖宗所遺留下來的國寶也不遑多讓，同樣吸引世人的眼光前往鑑賞。

陳陽春懷著景仰藝術作品的心情參觀了羅浮宮，那濃濃的藝術氣氛讓他感到震撼，他深深覺得必需為自己所從事的水彩畫藝術盡一點歷史責任，他在內心深處萌生一個強烈的願望：

「但願有那麼一天，夢寐中的『陳陽春美術館』得以具體呈現在世人面前！」

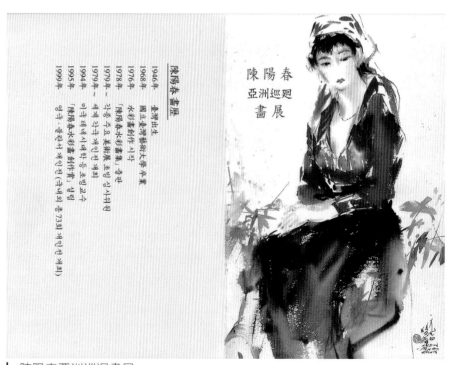

陳陽春亞洲巡迴畫展

十三、親近大自然，代言「霞關」建案

　　在西洋美術史上，被稱為現代藝術三大先驅的後印象派代表人物：梵谷 (Vincent van Gogh, 1853~1890)、塞尚 (Paul Cezanne, 1839~1906)、高更 (Paul Gauguin, 1848~1903)，他們共同的特色是親近大自然，描繪大自然。我們可以從他們被各國美術館收藏的作品中略見端倪。

塞尚：馬塞港灣 (The Bay of Marseilles)
　　　林中的亂石 (Rocks in the wood)
　　　聖維克多山 (Mont Sainte － Victorire)
　　　葉叢 (Foliage)
　　　⋯⋯⋯⋯

高更：阿爾的風景 - 阿里斯康 (The Alyscamps- Arles)
　　　不列塔尼風景 (Breton Landscape)
　　　神聖的山 (There is the Marae)
　　　不列塔尼農婦 (Breton Peasant Women)
　　　⋯⋯⋯⋯

梵谷：傑克島風光 (The Seine with the Pont de la Grande Jatte)
　　　花開滿原野 (Field with Flowers near Arles)
　　　巴黎郊外 (On the outskirts of Paris)
　　　麥田 (Wheatfields)
　　　星夜 (The starry night)
　　　⋯⋯⋯⋯

　　陳陽春的畫作也極其親近大自然，有大量描繪大自然的佳作，像是台灣農村即景、各地街景、港口風光、寺廟景觀等等。只是前列三大藝術先驅大都以油彩畫作傳世，而陳陽春則以水彩畫見長。

　　不論油畫與水彩，藝術家們所擷取的都是人間唯美的畫面，而其意境的萌生應是藝術家本身的造詣、涵養，以及藝術家的品味。一個成功的藝術家，他的生活品味是讓人肯定的，推崇的。

　　2000 年，陳陽春接受國泰建設公司之邀，為在台北淡水推出的建案『霞關』作代言人，電視畫面帶過這位姿態優雅的水彩畫大師，正悠閒的坐在室外凝視著建物前面淡水河的波光帆影，以至對岸清明的觀音山，代言人的台詞只有這麼一句：「這裡真美！」

代言『霞關』建案

1997 年台灣舉行世界小姐選拔賽
陳陽春當總評審

我想建商所要表達的無非是借重藝術家的品味來襯托出居住環境的高雅。足見陳陽春的藝術家品味是讓一般社會大眾肯定與推崇的。

因為陳陽春的藝術家品味受到肯定與推崇，他的審美觀、審美標準自然被認為具有權威性，因此許多有關美學評審的邀約接踵而至：

【中華民國建築金獎】第七屆、第八屆美屋獎評審委員

台北美展第十八屆、第二十屆水彩畫類評審委員

全省學生美展評審委員

國立台灣藝專美工科科展評審委員

第二屆中國媽媽選拔評審委員

世界小姐之「中華小姐選拔大會」總評審

環球小姐之「中華小姐選拔大會」總評審

第一屆「台灣小姐」選拔大會總評審

…………

接著，經濟部智慧財產局也看中了陳陽春的藝術創作地位，邀請他代言廣告，詞曰：『尊重著作權，創作更美好！』

「我當了兩次電視廣告名星耶！」陳陽春得意的說。

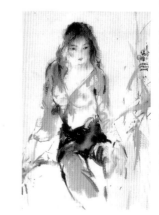

陳陽春韓國畫展

十四、風塵僕僕，為畫走天涯之三：亞洲行

　　2000年七月，陳陽春應行政院新聞局駐外單位之邀請，分赴泰國、馬來西亞、新加坡、韓國舉辦巡迴展覽，展出作品五十餘件，包括台灣鄉土人情、中國大陸、東南亞及歐洲各地的風景及人物寫生作品。

　　巡迴展覽的首站在泰國，由台北經濟文化辦事處與泰國中華會館聯合舉辦。開幕會由台灣駐泰國代表、泰國華裔參議員和泰國中華會館理事長等僑領剪綵，約有五十多位愛好藝術的僑界人士觀禮，場面頗為溫馨。泰國亞洲日報、泰國中華日報、泰國世界日報、新中原報等都曾報導此一藝文消息，當地華人競相走告，前往賞畫的民眾絡繹不絕。

早期泰國畫展

　　在泰國展覽之後轉往馬來西亞，由駐大馬台北經濟文化辦事處主辦，在吉隆坡中央藝術學院中央畫廊舉行，為期一週。另為增進與當地藝文界人士交流，主辦單位特別安排一場個人演講，由畫家擔綱演出，

馬來西亞國寶畫家依布拉欣

陳陽春當場示範水彩繪畫技巧，贏得滿堂喝采。

　　吉隆坡當地華文報紙爭相大幅報導此一藝文消息，計有：南洋商報、星洲日報、中國報、光華日報、光明日報等，在華人社會及藝文界造成轟動。

　　緊接著是到新加坡。

　　新加坡的聯合早報作了一篇專訪。詳細報導陳陽春曾三次到新加坡，畫過許多著名景點及名勝古蹟，對牛車水、新加坡河著墨甚多。

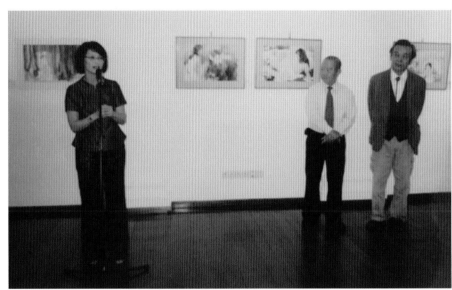

▌駐新加坡代表史亞萍致辭

▌陳陽春在大陸常州展出

▌新加坡畫展歐陽瑞雄代表致詞

　　海峽時報（英文版）則以「Morethought, lesswork」作為報導的主題，深入描述陳陽春作畫的心路歷程，讀來頗有入木三分之感。

　　最後一站來到韓國。

　　韓國的東亞日報、江原日報、The Korea Times 大幅報導了畫展訊息。東亞日報以兩幅仕女畫，The Korea Times 則以兩幅風景畫（「台灣秋景」及「阿拉斯加之春」）加以報導來自台灣的水

彩畫家陳陽春精湛的水彩畫藝。

　　這次的亞洲四國巡迴展覽，所到之處，幾乎所有媒體都爭相報導訪問，讓陳陽春這顆畫壇巨星更加閃亮。

　　回首前塵，在亞洲地區曾經旅遊寫生和展覽過的國家，計有：日本、菲律賓、香港、中國大陸、澳門，加上此次的四國巡迴展覽，陳陽春的足跡已踏遍亞洲重要地區，對這些地方的風土人情有深入的領會，對各地藝術文化也有相當的瞭解，這對日後的創作應有極大的助益。

陳陽春在釜山展出

菲律賓中正學院現場揮毫

＊ 2000年8月14日
星期一 Monday
农历庚辰年七月十五
今天50大版／售价65¢

新加坡报业控股出版
www.zaobao.com

美真画也水彩也

太真会失美 太美会失真

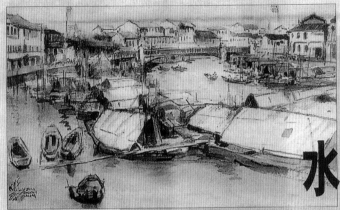

↑《新加坡怀旧》
↓画家陈阳春

画家与画展

【陈阳春亚洲巡回画展】
■日期：
今天到8月15日
■时间：
上午11时到晚上8时
■地点：
乌节路百利宫5楼展览厅

东方与西方结合

写意和抽象结合

■ 吴启基报道

记得多年以前的学生时代，我们最熟悉的台湾艺术全是抽象作品，一直到今天，几个同学谈起，还对五月画会及东方画会的作品风格及那些"响马"级人物的表现，如数家珍。但我们缘悭一面的是，台湾的水彩画，约略知道的是早期有个蓝荫鼎。

来自台湾的当代水彩画名家陈阳春就说，水彩画是西洋画的一个品种，可是，要把它发展成完全东方的风格，就不能只是考虑到透明、光影的变化，还应该有东方美学的结合，以中国水墨画的意境、艺术、宗教、思想、感情作为追求目标，无论是画人或画景，都应该加入抒情的成分。

【东方的笔情墨趣】

不止是这样，画家有时还以浓墨或焦墨的手法，使到西方的水彩有了东方的笔情墨趣，在看他的仕女图时也发现，那显然是很正统的一系古装半裸美女水彩画，可是，在人物的头部、衣裳、道具上，有了一些意笔草草的笔触。

说到"意笔草草"，那么，陈阳春的具体风格就是意笔草草，他说，在东方和西方的结合之外，写意和抽象的结合也非常重要。

为什么重要？他发明了两种新的创作方法"迷离梦幻"和"飘逸出尘"。他说："作画时我有两种方法，不熟悉的景物，我会写生处理，反而是熟悉的景物，除了靠个人印象，还要有照片、明信片的帮忙，

通过参照，从中找出彼此之间的共同点。"

具体手法上，他表示："太美会失真，太真会失美。我们不能在描绘美女时，也把她脸上雀斑全部保留下来，中间一定要有所取舍。"

最近几年来，他曾经3次到新加坡来，画过新加坡的许多著名景点及名胜古迹，尤其对牛车水、新加坡河，着墨犹多，他说，在全世界的唐人街中，牛车水是有本身很强的特色。每次画完后，画家都会到附近的小食店品尝美食。

【坚忍卓绝自学书画】

谈到对历史景观的处理，他说，时代的进步会使一切改变，摄影家和画家要做的，就是把消失前的景物加以保留，写实当然是最佳的手法，但通过不同方面的组合，也不失为一种可行的方法。

陈阳春画画40多年，先后开过73次个展，这次他是以一个月的时间进行亚洲巡回展，作品共有50张。

他7岁学写毛笔字，父亲以一位前辈的所写让他描红，陈阳春为了怕弄脏范本，特别找来一张玻璃纸把"墨宝"包起来，在上面天天描写，最后编才多次获得书法比赛的第一名。此外，他还向邻居的裱画师傅学画。高中毕业，他如愿进入国立艺专美工科就读。

他的水彩画创作，也是靠自己坚忍卓绝的自学，就是把一些外国人画的水彩作品用利刀切割下来，一再的看画里的构图、线条、留白、颜色及水的流动感等，最后形成自己的"水墨式水彩画"。

6 NEW STRAITS TIMES, MONDAY, AUGUST 7, 2000

Spot On

Expl

Inspirational play of colours

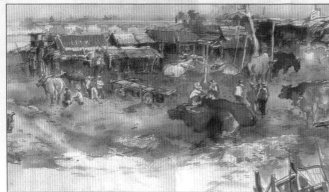

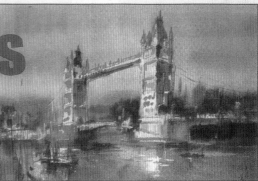

CHEN Yang-Chun's free rein of his brushes dictates the lively *joie de vivre* mood of his watercolours.

Gleaning over landscapes and vegetation from the temperate to the tropical, he has created a stunning oeuvre. It's inspirational for the gusto of rendering, instinctive in its deft summary of forms, and lyrical in flourish.

Shadows and subtle overlaps conveniently demarcate areas of sky-land-sea and facets of man-made structures. So masses of buildings are reduced to just a tight phalanx, animated by the highlights, play of density areas, and light and shades like in his bird's eye view of an European boulevard flanked by towering antiquated buildings.

Outlines are string-thin and delicate with beguiling tautness, yet free of harsh architectonic grids or more defined divisions common in urban streetlife paintings.

These make the forms subdued, understated and diminished with a receding kind of focus.

His street paintings, especially on his native Taiwan, are imbued with local verve like the Penang street interludes of

Watercolourist Chen Yang-Chun's works extol the beauty of people and places, often portraying the unity of man-made structures and nature, writes OOI KOK CHUEN.

ness or thinness is evident in his paintings of beautiful women, with alabaster-white skin, and often in a state of undress, and looking vulnerable.

The feminine soft textures used in these figuratives are reminiscent of the powder-puff soft technique favoured by Vietnamese pioneer Le Pho or the sickly opalescent hues of the Paris-based Japanese Leonard Foujita.

What is perhaps most discernible in Chen's works is the balance struck between an austerity and calligraphic-like spontaneity latent in Chinese brush painting (including the unpainted voids) and the more rigid aesthetic disciplines of the West.

Thus, the draughtsman, workmanlike composition of so-called architectural paintings are not Chen's palette, but one more mercurial that springs from the tugs-and-pulls of hard/soft, accident/design, and spontaneous/methodical.

Scotland or France, the widely travelled artist plays on his remarkable range of textures to set each apart of the other.

Suzhou's idyllic waterways, for instance, are rendered in stark contrast to the cacophony of water vessels in the Aberdeen waterfront.

In his landscapes, the wind caresses or lulling murmurs of seashore breakers bring out the poet in this 54-year-old artist; his women portraits are a somnolent fugue of gestures.

Rendered with soft cadences of light and with areas left virginally untouched, these figuratives evoke an arcadian setting.

Here, he captures the scent of a woman — the purity of thought and forms and the natural environs, the aura of innocence, the coquettish postures, the sensuous lines and shades, and the unpainted areas left both for the imagination and for aesthetic effect.

COSTNER ... Play

OLIVER Stone was screenplay of his late *Borders* was realistic out scouting refugee sure he gets it right.

A love story betw played by Kevin Co young philanthro played by Ange Jolie, the film is s ern Sudan, Asia a Kosovo, Asia and London.

"Part of the fu making movies for n explore the issues a and I'm going to ha lot more in a year now or five months now than I do now," said recently after a long tour of refugee in northern Kenya.

Caspian Treadwe an English wri worked on eight dr one-and-a-half year screenwriting det done "a splendid bu an unfinished jo said.

"That's part of t I'm plunging in rig ling to rework thi accordance with th I'm seeing firsthand.

Stone said a goo the film may be sho

창간정신
민족의 표현기관으로 자임함
민주주의를 지지함
문화주의를 제창함

동아닷컴 http://www.donga.com
1920년 4월 1일 창간 ⓒ 동아일보사 2000

東亞日報

수요일
8월 16일
2000년
단기4333년/음력7월17일

밀레니엄 보장보험
안전하고 즐거운 여행을 위한 필수준비물
대한생명

The Dong-a Ilbo

(5판) 제24590호

서울시 종로구 세종로 139 (우편번호 110-715) 전화안내 02-2020-0114

서울과

반세기

南과 北이 함께 울었다

담백하고 환상적인 수채화 세계

대만출신 천양춘 亞洲순회전
22일까지 세종문화회관서

대만 출신의 세계적인 수채화가 천양춘(陳陽春·54·사진)의 아주순회전(亞洲巡廻展)이 16일부터 22일까지 서울 세종문화회관 제1전시실에서 열린다.

중국 정통의 동양화 기법과 서양 수채화를 접목시켜 독자적인 화풍을 구축한 그는 73회에 걸친 개인전을 통해 일제강점기 이래 일가(大家)에 반열에 올랐다.

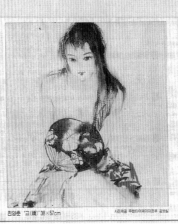

천양춘 "교(橋)" 38×57cm

정통의 동양화 농촌 풍경과 여성의 아름다움을 표사하는 인물화에 일가(一家)를 이루었다는 평.

7세때 서예, 16세때 회화를 배웠으며 국립 타이완 예술대학교 전시신 국립 타이완 예술전문학교를 졸업했다. 40년에 걸쳐 수채화에 천착, 세계 각국을 순회

하며 전시회를 열어 '수채화 문화대사'의 칭호를 얻었다.

서울 전시회는 지난 5월 프랑스와 영국전시에 이어 7월의 대국 팔레이시아 싱가포르 등을 거쳐 뒤 열리는 아시아 순회전의 마지막 일정. 직설적이며 열정적인 성격으로 알려진 그는 16일 오후 전시회 개막식에서 현장 사범을 통해 환상적인면서도 다정다감한 화풍을 펼쳐 보이게 된다.

〈오명철기자〉
oscar@donga.com

희원정 '어리'

위: '매트릭스' '나라야마 부시코' '리브레타' '어리' '박하사탕' '비천무' 등 국내의 인기 영화에서 작가가 받은 이미지를 재료로 해석해 형상화한 소품들을 모아 'Film on the Miniature' 전을 갖는다. 30일부터 9월 5일까지 서울 종로구 인사동 인데코 화랑. 02-738-5074

□역대 전용공예대전 수상작가 20명의 전통 생활공예품 2000여점이 전시 판매되고 있다. 부엌용품, 여성 패션용품, 가구류 등이 주류. 22일부터 9월 9일까지 서울 강남구 삼성동 서울종합무역센터 현대전시관내 전통문예관. 일요일 휴관. 02-566-5951

이 다소 부족하다는 지적도 있었다. 그러나 과거에 거의 없던 멀티플레이 네트워크 게임의 제작 시도는 외국산 게임이 시장을 절대적으로 지배하고 있는 우리 현실에 큰 파문을 일으킬 수 있을 것이라고 생각한다. 게임의 소재에 있어 한국적 전통과 문화를 배경으로 한

컴퓨터게임과 교수)

▽게임부문 심사위원 △주정규(청강문화산업대 컴퓨터게임학과장) △박순수(이화여대 컴퓨터과교수) △박상우(게임평론가) △최수만(PC 게임매거진 편집장)

전 시

▽정경희전=자연을 모티브로 해 순수 판화기법과 컴퓨터 그래픽 실사라는 상업적 인쇄방식을 종합시킨 판화 작품. 17~26일 서울 종로구 소격동 금산갤러리. 02-735-6317

▽반미령전=비상을 꿈꾸는 코스모스'라는 제목으로 트렌 마그네트를 연상시키는 초현실주의적 표면회화 작품 전시. 29일까지 서울 서초구 서초동 한림미술관. 02-588-5642

▽이종균전=심장이나 얼굴을 연상시키는 역동적인 에너지가 넘치는 나무조각 작품. 22일까지 서울 종로구 관훈동 종로갤러리. 02-737-0326

추상적 기법으로 표현한 작품. 22일까지 서울 종로구 관훈동 갤러리이룸. 02-737-4911

▽박현숙전=성경말씀을 뜻하는 로고스를 구상적 기법이 아닌 색의 느낌과 움직임으로 표현한 추상작품. 22일까지 서울 종로구 관훈동 인사갤러리. 02-735-2655

▽박인배전=생텍쥐페리의 소설 '어린 왕자'에 나타난 인간과 인간의 관계, 생명의 생성과 소멸 등을

陈阳春・台湾北港牛墟（局部）

星洲日報
周刊
SUNDAY SPECIAL　2000年7月23日（星期日）

星期天也可以很自然

星期天应该接近大自然，看一幅画，唱一首歌，或是睏他一整个下午。

▲日光・東照宮，1998　▼京都漫遊，1998　▶水鄉，1996

東西融會
古今貫通
迷離夢幻
飄逸出塵

第六十六回個展・東京銀座

展示會場：日本洋画商協同組合
東京都中央區銀座6・3・2ギャラリーセンタービル6階　電話（571）3402・3
展示時間：午前10時～午後6時
但し6月1日午後1時～6時まで
6月6日午前10時～午後4時まで
開幕式：6月1日午後3時

陳陽春水彩画展

一九九八年六月一日（月）～六月六日（土）

古今貫造　東西融會　陳陽春水彩畫展

Viva
The Sun

Thursday June 7, 2001

life, leisure & entertainment

The brush
strokes of destiny

Taiwanese painter Chen Yan-chun's respect for the power of nature finds expression in the fluid swirls and eddies of his watercolours. Drenched in the artistic ideologies of both Western and Eastern art, Chen's works wash the eye in a tidal wave of colour and light. *Viva* takes a dip into the master's superb oeuvre.

STORY ON **PAGES 10 & 11**

LIFESTYLE

Watercolour
wizardry

Taiwanese painter adds colour to the world

By **Raye Kao**

"Without art, there is no life."

These are the words of Chen Yang-chun, a painter who has dedicated more than 30 years of his life to inspiring others to share his vision.

Chen's realistic watercolours possess a dreamy essence that is abstracted and distilled from the real world. The qualities of light and translucency inherent in watercolour create a sense of purity and harmony, giving his paintings an almost religious feel. The artist, however, does not consider himself a religious man. Instead, he considers all faiths valid as reflections of humanity.

"The image of God is a free expression to all believers. To me nature embodies that mighty power," Chen says. "My belief centres on respect for nature and appreciation of its beauty."

Dubbed "Taiwan's rural painter" for his penchant for painting landscapes and regional subject matter, Chen was very fortunate to have discovered his artistic aptitude early in life. Spending his entire childhood in the Yunlin countryside in central Taiwan, he took up calligraphy at the age of seven and soon began winning contests.

"I went to three different elementary schools" he says. "The schools took me in with delight because I was a credit to them. They sent me off to all kinds of calligraphy contests and I always won first prize."

These early successes gave him confidence in his abilities, which in turn helped him develop his skills. But Chen did not pick up painting until some time

Clockwise from top:
Keelung Harbour (1995).

Homestead (1999).

Music Suite of Dreams (2000).

Beautiful Orchid Island (1998).

Above: Chen Yang-chun ... reconciles the techniques of East and West in his water colours.

later. Wang Chia-liang, a gallery owner, had noticed Chen watching him through the window each day. He observed the then 14-year-old for some time before making an offer.

"Come by after class if you're interested in painting," Wang told the boy. "I'll teach you, for free." Chen jumped at the offer, and a whole new world opened up to the budding artist.

Chen's three-dimensional world was transformed into a two-dismensional viewpoint. He describes how the act of reproducing reality on paper drove him to observe it more closely than ever, and to rediscover aspects that he took for granted. It was then that he began to realise that painting was something he would continue to pursue for the rest of his life.

During his formative years in the National College of Art, the classically-trained Chen struggled to discover his own identity through his work. He grappled with how to reconcile the differences between Eastern and Western art ideologies, just as the climate in art education in Taiwan underwent a fundamental change, with the flooding of Western art

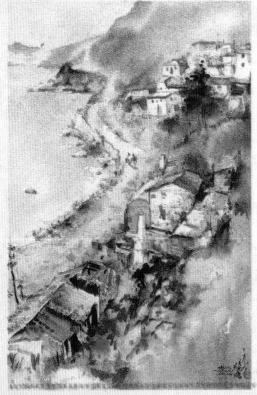

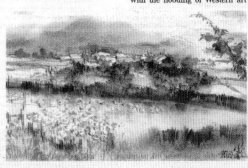

南洋商報　　　　　　　　　　　　　　　　　　　　　　2000 年 8 月 6 日 ● 星期日

> 专访 ■ 何润霞

幻美艺坛

P14
P15

陈阳春 爱定水彩

下辈子也不改变

■陈阳春来马开画展，主要为了与大马画家交流。

有人说，水彩画并不适合大创作，但陈阳春认为艺术只有好坏之分，而无大小之别，所以数十年来一直以水彩为作画媒介，不论去到哪里都把颜料及工具带在身边，把一刹那的感觉画下来……

驻马来西亚台北经济文化办事处，最近于中央艺术学院中央画廊，为台湾的国际知名画家陈阳春举行《陈阳春亚洲巡回画展》，所展出的 50 幅作品，皆是他在世界各地写生的佳作，他那"迷离梦幻"之技巧，与"飘逸出尘"的画风，除了令人赞叹之外，也让人感觉到他的作品正反映着台湾人的文化与艺术，难怪他会被誉为文化大使呢。

艺术本该一片和谐

"其实，这次来马办巡回展览，主要是为了想多与大马的画家交流，乘机互相切磋，我们也很欢迎大马画家到台湾去开画展；我想，艺术本来就应该是一片和谐的。"

今年 55 岁的陈阳春认为，画家必须经常自己鼓励自己，如果遇到有人批评自己的作品时，一定要自我思考，他说，如果对方是有诚意的批评，那当然是个好的提示，但若是遇有随便批评的话，就应该换一个角度去想，且要找一条自己认为较好的路线，千万别因为人家随便的一句话而被打垮。

陈阳春表示，他之所以会选择水彩为其创作的媒介，主要是因为旅游写生很方便，不论去到哪里都可把颜料及工具携带在身边，同时可把一刹那的感觉画下来，而且，台湾的气候温和，四季如春，非常适合画水彩画。

"再说，水彩画对华人而言有种似曾相识的感觉，因为，它与水墨画类似，可以一气呵成，能痛快淋漓的把自己想要表达的意境展现出来，这很适合我的个性。"

尽管有人说，水彩画并不适合大创作，但他却认为艺术只有好与坏，没有大或小，所以，几十年来他都一直以水彩为他作画的媒介，他相信下一辈子也不会改变。

至于用色方面，他并不会特别偏向于某一个色彩，因为他认为每一个色彩都有它美丽的一面，最重要的是如何去搭配，所以，他在作品中所运用的色彩，往往是因题材而决定要用什么色调。

向来，陈阳春都很喜欢去接触美的感觉，所以，他经常会到世界各地去写生；此外，他在台湾也经常出席一些选美活动，并担任评判。

"这些年来，每到一个地方，我都习惯多留一天，以寻找新的题材；这情况与看美女的情况一样，要经常找不同的美女来看，这也是为什么台湾本土的选美赛我很少缺席的原因，哈哈！"

出席选美赛的同时，他又可趁机物色模特儿，其实，只要陈阳春开口邀请美女充当模

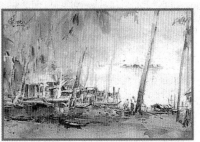

■3 次访马的陈阳春，曾在 1994 年来马演讲，这幅《马来西亚之秋》，就是当年到马六甲写生的其中一幅作品。

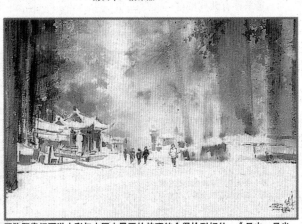

■陈阳春把西洋水彩与中国水墨画的技巧结合得恰到好处，《日本·日光冬雪》成功营造出严冬的气氛。

特儿，一般上她们都会答应。对于足迹遍及美国、苏格兰、巴黎、东京、名古屋、哥斯达黎加、菲律宾、香港、马新等地写生的陈阳春，可谓是看尽各国的美女，但在他的眼中，到底哪一个国家的女性最美及最适合入画？

"我认为东方的女性较美、较有感觉，也较易让我想把她们入画，而且，她们的美有各种不同的角度，有的是气质的美；有的是身材的美，有的是肤色迷人，有的是谈吐令人留下深刻印象等等，这种种都是吸引我创作的原动力。"

寻找风景融入画里

不过，他觉得很难找到一个完美的模特儿，就好像寻找风景一样也没有完美的，所以画家本身就必须懂得取舍，把最好的部分融入画里。

此外，他认为，不论哪一个国家的画家，都应把自己的特色表现出来，他说：本地性的题材其实就是能使作品走向国际性的一个很好的题材，何况，每个画家都各有不同的生活背景；其实，创作的时候不应

考虑别人的观点，而是要尽量把自己的优点发挥得淋漓尽致，模仿别人的画风只是学画的一个过程，磨炼了一段时期过后就必须走出自己的路，创作才是最后及最重要的一个环节。

"在每个不同的阶段，我的画风都有一些不同之处，会因为时间的不同而有所调整，但，画风的去向并不是在突然之间有很明显的改变，而是慢慢深入，一直往前进，是循序渐进的。此外，我觉得画画的感情一定要升华，然后融入作品里，这样作品才会进步，甚至成为永垂不朽的作品。"

28　28/8/1994　　艺术　　南洋周刊

水彩之美

〈杨柳艺术中心开幕暨隆美水彩研究会94'展〉
日期：八月廿七日至九月三日
时间：10.00am至6.00pm
地点：杨柳艺术中心，芙蓉敦依斯迈医生路。

静物·杨应平

情·陈宏游

随着我国艺术的蓬勃发展，艺术中心在各城镇如雨后春笋的相继设立。这有带动美术普遍化的趋势，对艺术推广活动有着深远的影响。森美兰州，芙蓉杨柳艺术中心也在这种情况下应运而生。该中心主持人为我国著名水彩画家杨六南。杨氏早年毕业于吉隆坡美术学院，纯美术系，第四年主修水彩绘画研究，目前在该院担任美术教职。

杨氏在芙蓉授画已有多年的历史，目前此中心的开办，更能发挥他推广美术的心愿。除了授画之外，该中心也展示一些工艺小品和举行作品展览。

为了配合该中心的成立，特举行一项水彩作品展览。参展者为吉隆坡美术学院水彩研究会，作品内容丰富，题材多取自现实生活，大自然景色，街景古屋，渔村特色，表现风格各异。创作构思新颖别致，很有一番新气象。

英国馀下的古迹·吴晶燕

希望·林凤英

水彩画
在亚洲的发展

■ 陈阳春

上乘之艺术品不分类别，亦无分国籍，仅就水彩画而言，在世界各地，只要作品优异，其地位之尊崇与他种作品并无高下之分，因其画种之渊源，在亚洲国家较诸西方而言，自有其不同之意义。

首先，我们以文化背景看，几乎所有亚洲文化在精神及思想上，无不受中国文化之薰陶与影响，而中国最受尊崇之文化艺术乃是书法、水墨。书法之线条与水墨之渲染，基本上就是水彩所运用之技巧，因此在创作时，难免会有似曾相识之感。就绘画环境而言，亚洲气候称得上四季如春，适合户外写生之条件，而仅仅亚洲一地之水彩画会，即多达三四十个，如能将这些团体串连起来，汇集成河，甚有可能将成为水彩画创作之主流。

从经济的角度看，亚洲诸国已进入已开发国之列，东邻的日本甚至可能主导世界经济动向，全球经济重心有渐向东发展之趋势，也由于经济的繁荣而带动文化的消费，在水彩画市场，近年来改藏量大为增展，无论是收藏或装饰，皆是文化脉动的主力，由此亦可见水彩画在亚洲发展与提升之远景。

水彩画在东、西方是有一定的差异，尤其是在创作意念上，东方感性抒情，以其历史文化为背景，自然也较为随性、含蓄。而西方水彩之创作就较为理性，它以科技文明为出发点，是奔放的，具安排性的，有张力的。因之，依水彩画的本质——含蓄、典雅、渲染、感性来看，毋宁是属于东方的、亚洲的，倘能将之整合、发挥，达到理智与情感之平衡，则水彩画在亚洲不仅「东方不败」，还会是向世界各地发扬光大的基石。

14 Culture

THE KOREA TIMES THURSDAY, AUGUST 17, 2000

Autumn scene of Taiwan, 1998

Spring scene of Alaska, 1999

Reality, Dreams Merge in Works of Taiwanese Artist

By Chung Jin-young
Staff Reporter

A renowned landscape artist of Taiwan will open an exhibition in Seoul, offering a glimpse into a culture which is deeply rooted in tradition, and yet embraces modernity.

Chen Yang-chun, whose watercolors go on view at the Gallery of Sejong Center for Performing Arts from today to Aug. 22, is dubbed "Watercolor Master," "Confusion Swashbuckler" or "Cultural Ambassador" in his home country.

Born in Taiwan 1946, Chen began to study calligraphy at the age of seven and started painting at 14. After receiving a degree from the National Taiwan College of Art, he made his name by creating a unique blend of classical Chinese brush paintings and Western painting style.

He paints mostly landscapes, from tranquil Taiwanese countryside scenes and exuberant Asian markets to exotic European cities he has traveled to extensively in recent years.

Another favored subject of Chen is beautiful Asian women, with charms of reticence, tenderness, and provocativeness, features that the artist believes embody the very essence of Oriental beauty.

Chen Yang-chun

Light and delicate, graceful and energetic, Chen's works exude dreamlike quality as if they were real but at the same time transcend the boundary of reality. This is not unrelated to the personal belief of Chen for whom beauty and goodness is at the heart of his artistic quest.

"One must always be true to oneself and to others, work to achieve beauty and harbor love in one's heart. Overfaithfulness to the truth in painting comes at the expense of beauty. Too much stress on beauty leads to a surfeit of authenticity," he once said.

During the 41 years of his career, Chen has held over 70 exhibitions worldwide, including the United States, Japan, France, Hong Kong and the Philippines, receiving positive responses from both critics and general viewers. His works are also enjoying huge popularity around the world and are collected in 23 nations.

Chen has been invited as a judge to numerous exhibitions and art contests and once taught at the University of Tennessee as a visiting professor.

Sponsored by the Taipei Mission in Seoul, the current exhibition is his first one in Korea, and is part of his East Asian tour show, spanning Thailand, Singapore and Malaysia.

For more information, call 02-399-2748.

gyoung72@yahoo.com

'Princess Diana Wanted to Marry Pakistani Doctor'

LONDON (AP) — Princess Diana wanted to marry a Pakistani heart surgeon who broke off a relationship with her shortly before her death, one of the princess's friends said in a TV documentary broadcast Tuesday.

The friend, former cricket star Imran Khan, is married to another of the late princess's friends, Jemima Goldsmith, and is now a politician in Pakistan.

In a Channel 5 television film Khan said Diana was in love with Dr. Hasnat Khan, who practices in London.

"She'd been involved with him for two years and Princess Diana wanted to marry him," Imran Khan said. "She had decided that he was the man she wanted to live with."

A relationship between Diana and the surgeon was reported in the past, and she had denied it.

The documentary Tuesday said the surgeon disliked publicity and that keeping the relationship secret was very difficult with photographers dogging Diana's steps.

The film pointed to the cultural divide between the divorced Western woman and the Muslim doctor whose close-knit family lived in Pakistan. It then said he broke off the relationship shortly before Diana took a yachting vacation with Dodi Fayed in the days before they both died. Diana had been divorced from Prince Charles in August 1996.

Imran Khan suggests that the princess's relationship with Fayed was a fling calculated to make the surgeon jealous.

"It was clear she was very deeply involved with Dr. Hasnat and I just don't think she could have got over it that quickly," he said.

Imran Khan said he had offered to speak to Hasnat Khan to offer any help or advice that might help work out the problem, but that Diana died before he was able to do so.

The doctor's great-uncle, Ashfaq Ahmed, told the program, "I can say with certainty that he was greatly in love with that lady and he was very much impressed by her personality — not by her beauty but by her humanity."

The program said Diana met the doctor while visiting one of his patients at the Royal Brompton Hospital in London in 1995.

Keiko's Chances of Freedom This Summer Slim

PORTLAND, Oregon (AP) — Keepers say that if Keiko the killer whale doesn't swim off with members of his own species soon, he'll probably have to wait until next summer for another chance at freedom.

"We're waiting for him to take off," Jeff Foster said Monday. "We don't know if he's going to."

Foster, who is overseeing Keiko's rehabilitation and reintroduction into the wild, said the brief window of mild weather in Iceland will close by mid-September.

After that, the typical massive ocean swells and ferocious winds of winter will make it impossible for keepers to continue to take Keiko out on regular "ocean walks."

Keepers have been accompanying Keiko on those open-ocean swims, which have lasted as little as a couple of hours or as long as overnight. The whale wears radio- and satellite-tracking devices, and keepers have trained him to come to the boat when called.

They shepherd him toward wild pods and watch to see what happens.

Last weekend, 80-mph (129-kph) winds kept the crew and Keiko inside the Icelandic harbor where the whale's pen is located.

But Monday brought warmer weather and calmer winds and seas.

Crew members were pleased to find a pod of killer whales swimming about five miles east from the Westmann Islands, off mainland Iceland's south coast.

For the past month, the wild orcas have been 14 miles (23 kilometers) out, near the island of Surtsey, where they have fed during the herring spawn. But the herring have dispersed, and so have the whales.

The closer they approach Vestmannaeyjar, the easier it is to give Keiko access.

Monday, keepers took him near six or seven whales.

AP-Yonhap
U.S. rock legend Tina Turner sings in front of the 70,000 strong audience during her Twenty Four Seven World Tour performance at the Sopot hypodrome in Sopot, northern Poland, Tuesday. The Sopot concert was Tina Turner's last live performance in Europe.

Pope Draws Over 600,000 Young Believers to Rome

VATICAN CITY (AP) — Pope John Paul II gazed out happily Tuesday at a good part of the future of his church — hundreds of thousands of exuberant young people who poured into Rome for six days of prayerful pep talk and camaraderie.

A shower of white flower petals tossed by his young fans rained down on the "popemobile" as John Paul was driven down Rome's cobblestone boulevards to St. John's Lateran Basilica as World Youth Day events officially began.

In a gesture of appreciation, the pope stood on the steps outside the basilica to embrace the two young Italians who greeted him. Usually, the pope stays seated while participants at papal ceremonies kneel before him to kiss his papal ring.

So many young pilgrims turned up for the events this week that they all couldn't fit into St. Peter's Square, forcing the Vatican to stage two welcoming ceremonies, the first with some 300,000 pilgrims in front of St. John's Basilica. Volunteers hosed down water 300,000 youths who waited for hours in the broiling afternoon sun at the Vatican for the second ceremony, which began in early evening.

The 80-year-old pope seemed to feel the heat, too, asking an aide to take off

Pope John Paul II blesses youths gathered in St. Peter's Square at the Vatican as he arrives on his popemobile from St. John Lateran Basilica for the opening of the Roman Catholic Church's World Youth Day, Tuesday. The week-long celebrations will bring to Rome an estimated one-million youth from 163 countries.
AP-Yonhap

the colored stole around his neck.

Reminding his young listeners that this week's gatherings come at "the start of a new century and a new millennium," he told them to "rejuvenate your faith and bear witness to it without fear."

After the crowd started shouting joyfully "Viva il papa!" and even adding a few soccer cheers, the pope, looking delighted, quipped: "I'm already 80 years old." When the young people laughed, John Paul said: "The young people

want him (the pope) young. What can you do?"

John Paul views young people as key instruments to reach his goal of shoring up sometimes flagging faith in the Roman Catholic church's third millennium.

World Youth Days, a tradition he began 15 years ago, have drawn huge crowds around the world, including the biggest ever of his papacy, a turnout of 4 million in the Philippines in 1995.

The Vatican put the number of young pilgrims in Rome this week at more than 600,000 and has said at least another 600,000 were on their way for Saturday, when the pope holds a late night vigil session of prayer under the stars on the fields of a Rome university campus.

In recent years, ailing health, with symptoms of Parkinson's disease such as slurred speech and shuffling steps, has robbed John Paul of much of the physical vitality once so present in his appearance.

But while he often cuts short greetings to adult pilgrims, he still sometimes lingers to banter with young crowds. Tuesday's appearance ran overtime.

"I always like meeting with young people," the pope said during a pilgrimage to Sicily a few years ago. "I don't know why, but I like it."

Series of Seminars Due on Roles of Women in Age of Globalization

By Jang Jae-il
Staff Reporter

The Asian Center for Women's Studies of Ewha Womans University will host a series of seminars on the roles and lives of Korean women every Friday for five weeks, starting Sept. 15.

The first meeting will explore the present situation of working women and the second will deal with the role of women professionals in corporate culture.

The third session will delve into the effects of globalization on women and the fourth will focus on violence against women and masculinity. The last session will be a panel discussion of all topics and issues raised in the four meetings.

The seminar is in line with the goal of Ewha Womans University to play a broader and incisive role regarding the advancement of Korean women in the age of globalization.

The lectures have been offered since 1966 to serve as a window into the lives of Korean women in the context of Korean history and culture. The participants come from all walks of life and the diverse cultures of the group spice up the seminars, making them more stimulating.

The coming lecture series will especially provide a perfect opportunity for foreign women as well as Korean women who have been away for some time and have come back to resettle, organizers said.

The deadline for registration is Sept. 6 and the tuition fee is 80,000 won. For more information call (02-3277-2964/2150) or e-mail (heejin@mm.ewha.ac.kr) or (kamalg@mm.ewha.ac.kr).

paradise@koreatimes.co.kr

Gypsies in Europe Victimized as 'Perfect Scapegoat' in Hard Times

GENEVA (AP) — Europe's Gypsies continue to suffer widespread racial harassment, providing the "perfect scapegoat" in difficult economic conditions and in conflicts, according to a U.N.-commissioned report Tuesday.

The Gypsies, or Roma as they are also known, "are subjected to violations of all known human rights," said the 13-page report by South Korean legal expert Yeung Sik Yuen, prepared for a special two-day debate Tuesday and Wednesday in a U.N. committee on racial discrimination.

The discussion will form the basis of a resolution that will be put to the U.N. Human Rights Subcommission later this week.

Over the centuries, "scarcely anything has been achieved and today Roma across the whole of Europe are still generally poor, uneducated, discriminated against in practically every sphere of activity," Yeung said.

They have been a prime target in a recent resurgence of racist violence across Europe, he added, noting a need to check hate speech "particularly from chauvinistic politicians."

Gypsies complain of continuing employment, housing and educational problems in many countries of eastern and central Europe. There are an estimated 10 million European Gypsies.

The transition from communism to a market economy has put Gypsies in direct competition with their compatriots for increasingly scarce unskilled jobs, Yeung said, with the result that "the mainstream population ... finds it easy to single out the Roma as the perfect scapegoat for the morass in which they find themselves plunged."

Gypsies have suffered throughout the hostilities in the former Yugoslavia over the last decade, the report said. They were persecuted by Serbs during the Bosnian war in 1994, while Kosovo's Gypsies minority is now targeted by ethnic Albanians who accuse them of being Serb allies during last year's crackdown by Belgrade.

Gypsies also suffer from "massive denial of employment security" and are practically absent from service jobs, the report said.

Yeung's report noted that most of them live in squalid or derelict estates with little or no sanitary facilities, and often in Gypsy-only sectors.

It cited the wall that last year briefly separated 37 families, most of them Gypsy, from the inhabitants of three small houses in the northern Czech town of Usti nad Labem as "a single but vivid example of such ghettoization in all its shocking reality."

Gypsy children reportedly are systematically sent to special schools for the mentally disabled in some countries, Yeung said.

Hate crimes against them date back as far as the fifth century, when the ancestors of today's Gypsies started arriving, apparently from India. Hatred peaked during the Nazi Holocaust, during which a half million were killed.

十五、風塵僕僕，為畫走天涯之四：中東行

　　2001 年一月，外交部駐外單位為加強與中東地區國家的文化交流活動，又邀請陳陽春到土耳其、約旦、巴林作巡迴展覽。

　　土耳其是一個橫跨歐、亞兩洲的國家，大部份領土位於亞洲，它被認為是中東地區以色列以外最強大的軍事力量，因此地位非常重要。伊斯坦堡、安塔利亞、棉花堡是土耳其著名的旅遊景點。

　　約旦是一個較小的阿拉伯國家，全國缺水嚴重，也沒有出產石油，全國經濟很不穩定。債務、貧困、失業使約旦陷入極大的困境。可是，在約旦的國土上，人類在數千年前就已經建立了古老的文明。

　　巴林，屬石油出產國家，石油是其主要經濟支柱。它位在熱帶沙漠區，人口約有三分之一為外國人，其中阿拉伯人占 60％以上，其他為印度、巴基斯坦、孟加拉、伊朗等國僑民。巴林位在海灣地區，是採集珍珠和貿易的中心，人民靠捕魚、採珍珠、經商為生。

　　對於一個畫家來說，來到一個全然陌生的環境，除了展覽自己的畫作之外，最重要的是尋覓可以入畫的景色，抓住每一個可以利用的機會，捕捉那最美麗的光影。

　　很多在台灣看不到的景色，陳陽春以他銳利的眼光捕捉了下來，

陳陽春與弟弟陳陽熙中東行畫展

陳陽春在約旦展出

陳陽春在巴林展出

陳陽春訪中東巴林親王

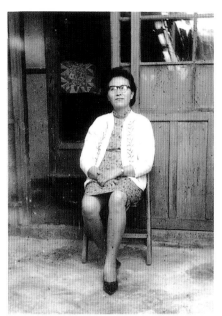
陳陽春的母親陳吳素梅

用彩筆留下美麗的畫面，讓人們慢慢去品賞。

出門在外，此時最讓陳陽春放心不下的是遠在家鄉的母親，母親臥病在床已有一段時日。由於對藝術的執著加上一份對主辦單位的承諾，是一種使命感的驅使，陳陽春毅然踏上了征途，辭別母親時，心裡卻有千萬個不捨。

每每在忙碌的白天過後，在夜幕低垂時，母親的音容便浮上心頭。陳陽春想著母親，自幼便灌輸他做人的道理，要刻苦耐勞，認真讀書，對待朋友要謙虛，要互相幫忙；母親勤儉持家，常告誡孩子們不可浪費。記憶猶深的是，八七水災時，家住台糖宿舍，雲林家鄉下雨連連，連月不斷，濕漉漉的天氣使洗過的衣服數日不乾，當時家裡並無使用烘乾機。一天，雨仍下著，為了要到住家對面學校教室，母親惟恐再弄濕一套衣服，便叫陳陽春脫光衣服冒著雨絲跑過去收。那年陳陽春已經十三歲。

陳陽春說，父母親的身教、言教，深深的影響著他的一生。

現在，陳陽春每天遙望著千山萬水之外的台灣家鄉，祈求媽祖保佑母親早日恢復健康，也祈求母親體諒並寬恕他的遠行。

十六、風塵僕僕，為畫走天涯之五：
非洲行

　　2007 年七月中旬，陳陽春在外交部駐外單位的邀請並安排之下，千里迢迢來到南非共和國，目的是舉辦畫展以宣慰僑胞，加強和旅非僑胞的聯繫，鞏固僑界對祖國的向心力。

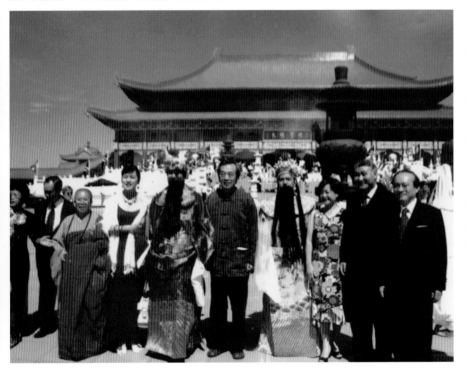

　　在約翰尼斯堡南華寺大雄寶殿，陳陽春首次以他的水彩畫作品在此宗教聖地殿堂展出，這是他長久以來一直夢寐以求的一個心靈境界：以藝術結合宗教來美化人心。此地遠離紅塵，環境清幽，世間一切的紛擾相爭似乎都已淨化成無邊空寂，陳陽春像是身處雲端，他似乎聽到來自心靈幽谷的跫音，在大地間迴盪：

　　「你胸懷彩墨來到這世界，憑你多年的努力修習，如果不能彩繪出這世間的美景，傳播這大千世界的真、善、美和你心中的愛於人間，你是白來了一趟。」

　　「然則俯視大千世界芸芸眾生，南來北往，忙忙碌碌，有多少人能靜下心來觀賞我對大地的臨摹？」

　　「何須在乎世間的擾攘？大海也有浪靜的時候，人心總需安定下來，空虛的心靈需要用愛來撫慰。藝術與美應該畫上等號，與愛則是孿生兄弟或姊妹或兄妹；不美的藝術形同枯槁，無愛的人間如同煉獄。追

陳陽春在約堡南華寺展出
為許懷聰處長安排

求美是人類與生俱來的習性，追求愛與幸福也是與生俱來的使命，但這些都要在基本的溫飽之後。人們南來北往，忙忙碌碌，所為何來？為溫飽？為功名？為利祿？為那不可企及的天邊彩虹？」

「只要心靈一有喘息的機會，誰不願飛向天邊與彩霞共遨遊？」

「藝術提供人們一種精神層面的陶冶，只要你不斷的投注一份關懷的心，不斷的以作品四處展覽，穿越繁華，走入蠻荒，用作品照亮天下，也用愛照亮天下，至少你會獲得精神層面的滿足。」

| 南非約翰尼斯堡南華寺畫展接受記者採訪

想到那些離鄉背井來到異地打拼奮鬥的台灣同胞，他們一定對家鄉台灣有滿懷的思念。於是陳陽春這次展出的畫作大多以台灣鄉土風景為主，像是北港牛墟、秋郊野趣、竹林觀音、古屋、寺廟、平溪老街、九份老街、深坑老街、澎湖漁村、高雄旗津、金瓜石茶壺山、新店碧潭之春、馬祖遠眺、雲林街景、台北三峽小鎮、海港、市集等等；另有關於宗教信仰方面的神像，像是關公、土地公、門神、媽祖、觀世音菩薩等；還有一些風情萬種、風姿卓約的東方氣質仕女畫點綴其中，真可謂色（仕女佛祖美色）、「鄉」（台灣鄉土）、味（家鄉風味）俱全。

意想不到的是這次畫展辦得相當成功，這要歸功於台北駐約翰尼斯堡辦事處處長許懷聰先生的努力奔走，他登高一呼，台灣僑胞爭相走告，相約前來看展，並且大力捧場，買走近半的作品典藏，尤其是神佛聖像更是搶購一空，可見客居異地的同胞們，他們對家鄉的懷念，對神佛的信仰，此時此地格外虔誠。

讓陳陽春心懷感激的是，在許處長熱心倡議下成立了「南非陳陽春畫友會」。那天的餐會來了數二十多名台商，加上數位官方代表，席

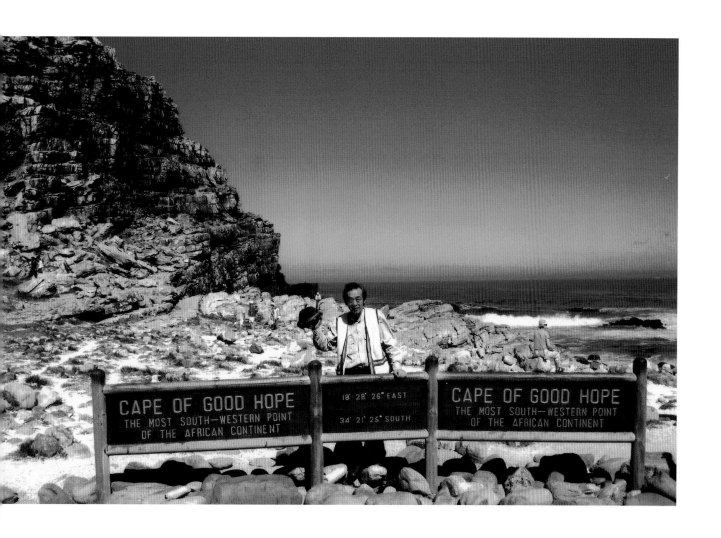

翔三桌，彼此熱烈寒暄，並且相互留下聯絡電話及住址，承諾加強交流聯絡，互通信息，讓遠道前來作客的陳陽春感受到同胞給與的溫暖，真是人間到處有溫情。

「君自台灣來，應知台灣事。終日繞身旁，爭問台灣事。」

「台灣親友如相問，一切平安在約堡。」

…………

這就是陳陽春在南非約堡短短數日的生活寫照。

南非，位於南半球，地處非洲大陸的最南端，其東、西、南三面被印度洋和大西洋環抱，北邊與納米比亞、波扎那、辛巴威、莫三鼻克及史瓦濟蘭接壤，另有賴索托位在南非的領土包圍之內。

南非被稱為彩虹之國，人口約有五千萬之眾。它位在兩大洋間，是航運要衝，其西南端的好望角航線是歷來世界上最繁忙的海上航道之一，有「西方海上生命線」之稱。

我國於 1905 年在約堡設有總領事館，1976 年雙方將雙邊關係提升為正式外交關係，互設大使館。總領事館後來在 2009 年關閉。南非

於 1994 年結束種族隔離政策，重返國際社會，與國際互動增加，外來投資及遊客屢創新高，連帶影響其生活習慣。目前南非境內各式異國餐廳林立，國際速食連鎖集團亦積極展店。南非治安本來就差，加上近年大陸人士來非洲的日益增加，他們習慣攜帶大量現金買賣交易，近年似已成為搶匪覬覦目標，已成為南非最大受害族群之一，我國人也因而遭受池魚之殃。

現在約堡地區已被視為全球治安極差地區之一，屬於黃色旅遊警示等級，旅客需特別注意旅遊安全。南非人口種族結構，黑人約佔 74%，白種人 13%，印度人 3%，其他有色人種 10%。

南非畫友會成立

我國在非洲南部的友邦還有史瓦濟蘭、賴索托。這次既然來到南非，行程安排自然不能漏掉臨近的這兩個小朋友，舉行畫展作文化交流，不失為聯絡邦誼的重要活動。陳陽春深入不毛，嘗試著播種藝術的種子，也許哪年哪月，它會開花結果。

史瓦濟蘭，一個非洲南部的內陸國家，其北、西、南三面為南非所包圍，東北面與莫三比克為鄰，人口一百多萬，自 1968 年獨立以來一直與我國維持邦交。史瓦濟蘭王國境內幾乎皆為同一種族的住民，與南非經貿關係密切，半數以上的出口都銷至南非。史瓦濟蘭約有七成人民生活在貧窮線下，根據統計，約有四成人口感染愛滋病毒，因而平均壽命下降至三十二歲，是平均壽命最短的國家。諷刺的是其元首恩史瓦帝三世國王竟是富比世全球第十五位富裕的國王。

史瓦濟蘭親王接待陳陽春

賴索托，國土完全被南非環繞，是世界上最大的國中之國，人口
二百多萬，是英聯邦國家成員，約有四成的人口生活低於國際貧困線一
天 1.25 美元。自然資源缺乏，經濟落後，被聯合國列為最不發達國家
之一，糧食一半靠進口，連年飢荒，失業率高達 45%。近年以來，以
台資為主的成衣業迅速發展，對美紡織品出口躍居黑非第一，成為國民
經濟支柱。可惜由於美國的經濟政策，現在成衣業已陷入困境。

PROFESSOR CHEN YANG-CHUN'S EXHIBITION

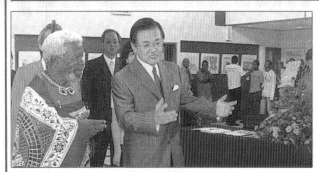

Prince Masitsela captured upon arrival with Leonard Chao, who is Ambassador of the Republic of China (Taiwan) in Swaziland.

From (l) Ambassador Chao, Professor Chen Yang-Chun, Prince Masitsela, Angela Chao and Minister Themba Msibi at the exhibition.

The Prince admiring one of the pictures that was presented to him by the professor.

Golden Film Festival director James Hall pointing at one of the artworks.

Professor Chen Yang-Chun, a well known "Master of Watercolour" and "Cultural Ambassador" from Taiwan, delivering his speech while Angelo Chao interprets.

Honourable Chao explaining some of the paintings to the Prince while Angela Chao (l) and the Professor look on.

Prince Masitsela posing with Professor Chen.

From (l) Mlondi Dlamini, Sihle Dlamini and Christabell Motsa looking at some of the paintings that were given to them.

A section of those who attended the event.

Dignitaries cutting the ribbon.

中央日報　CENTRAL DAILY NEWS

第三版　文化藝術

中華民國八十年三月二十七日　星期三
夏曆辛未年一月二十七日

陳陽春筆下有情有世界

■于謝風

▲陳陽春彩筆下的「音觀惟音」

葉靜大眼

李寧妥

陳陽春以畫設像小城風貌（圖為三峽展景）

給出版文化機構一個共同的家

書香大樓　將建於中山學園內

（中國晚報李紫景）

洛杉磯：

中國小姐陳萍如將舉辦獨唱會

融合古典音樂與流行歌曲

甄妮創設
家平電影公司

Civic Auditorium
320 S. Mission Dr.
San Gabriel, CA. 91776
The San Gabriel
Opera
Phantom
of the
A
Dephantom
of You

華僑新聞報　CHINA EXPRESS　CHINESE WORLD

專業、公正、知識、生活

責任編輯：予寧　2007年4月6日　星期五　華人世界 A11

水彩畫家陳陽春
名揚非洲展新風

陳陽春教授《綺麗台灣》

本報訊

2007 陳陽春教授「綺麗台灣畫展」——南非、史瓦濟蘭王國、賴索托非洲三國巡迴特展，於2月18日至3月5日共20多天在非洲三國盛大舉行

非洲華文作家協會會長趙秀英（右五）代表陳陽春教授捐贈畫展慈善款予上善會宋勇輝主席（右六）及南華寺永嘉法師（左五）

跨越南非、史瓦濟蘭王國、賴索托等非洲三國藝術畫展。

在20餘天的行程中，有跨越非洲大地千里彩繪之行，來來陳教授在非洲沿途所彩繪的作品將在台製作「亮麗非洲」展出，以促進台灣與非洲文化藝術及經貿多元交流，此行別具其歷史意義。

陳教授義賣畫作八幅捐出款4萬9千蘭特，2月18日南華寺功德箱收入1795蘭特，2月2日金山大學教育院功德箱收入683.50蘭特，活動總義賣款為51478.50蘭特。

由陳陽春教授指定捐給各慈善與教育文化推廣單位明細表如下：

一、上善會：南非大學生清寒教育獎學金20000蘭特（由主席宋勇輝女士主持）

二、佛光山南華寺住持依琬法師：原畫一幅7478.50蘭特。

三、慈濟功德會：5000蘭特。

四、賴索托台斐學校陳教授捐贈給學校6000蘭特及畫冊100本。

五、非洲華文作家協會會長趙秀英代表捐款13000蘭特，該會並由南非舉辦「首屆非洲國際華文文學獎」

有五大洲各國代表參加。該會並舉辦四屆非洲華文文學獎及國際文化藝術交流推廣並全會幹部及執行委員更積極籌劃即將出版首本非洲華文文學專輯，並與南非本地英文作家協會締結姊妹會，以推廣國際文化交流與華文寫作為宗旨。

由非洲華文作家協會代收陳教授捐款及功德箱總額51,478.50蘭特，並由陳陽春教授指定捐出給以上各慈善文化及教育單位，該會為昭公信特懇請各中英文媒體協助報導此項捐款明細。

陳教授捐贈華心中文學校畫冊100本，由該校董事會認捐2000蘭特，全部捐予華心學校。

各地畫展義賣情況為南華寺大年初一上萬人蒞會，義賣出三幅，賴索托台斐學校義賣出兩幅，金山大學教育學院義賣出三幅，所有義賣活動以台灣文化周為主軸，並由非洲華文作家協會負責展覽籌劃執行與全程義賣活動，約堡台灣各負責會場布置。

本次義畫展所有財務收支經賴索托非洲華文作家協會會長趙秀英與財務長楊淑華和陳教授審核無誤後特此公告。

十七、風塵僕僕，為畫走天涯之六：
澳洲行

中國時報天母服務處房東兼副處長林淑敏女士，退休後移民澳洲，擔任世界華人婦女工商協會澳洲分會會長，她聯合了世界多元文化藝術協會理事長陳秋燕女士，共同協辦陳陽春在澳洲的個展，由佛光山中天寺美術館主辦，展覽主題為：

「台灣意象」。

地點：布里斯本佛光山中天寺美術館及

雪梨南天寺美術館

日期：從 2013.11.03 起到 2014.01.25

開幕典禮由中天寺住持覺善法師和陳陽春，以及聯邦議員共同剪綵。

佛光山中天寺位於澳洲昆士蘭州，布里斯本市與洛根市交界之國家森林公園內，佔地八十英畝，四周林木參天，是一片莊嚴的人間淨土。

佛光山開山宗長星雲大師在世界各地設立了二十三座美術館，以美術館作為東西藝術文化交流的橋樑，以增進對不同文化藝術的瞭解。

陳陽春在接受電視台訪問時說：

「……我畫了 "台北 101"，我很喜歡這幅畫，因為它把台灣的進步與美麗都呈現出來。」

又說：「因為我可以把工作和興趣融合在一起，我工作中有快樂，快樂中進行我的創作，我想這是我幸福的地方。」

誠如電視台記者結語所說：「這已經是陳大師的第 166 次畫展，能與澳洲的朋友一起分享台灣的藝術文化，將藝術與佛教結合，這正是他的理想，藉由畫展的舉辦，與眾人分享水彩藝術創作的發展，也促進了中澳文化藝術交流。」（記者在昆士蘭採訪報導）

對陳陽春來說，這是非常重要的兩場展覽。

一方面，他與佛光山結緣更加緊密，而佛光山開山宗長星雲大師還有其他許多美術館（共二十三座）散布在世界各地，將來還可以在這些美術館展出新作，對於陳陽春希望以藝術結合宗教的理念，又向前跨出了一大步。

澳洲昆士蘭議員合影（右起陳秋燕會長）

另一方面，陳陽春這次的完美展出正式完成了他橫跨全球五大洲的壯舉。從 1996 年到美國田納西大學講學的美洲之行，同時也在臨城象樹嶺藝術館開畫展開始，1999 年到歐洲（英國、法國），2000 年在大亞洲（踏入中東三國：土耳其、約旦、巴林），2007 年在非洲（南非、史瓦濟蘭、賴索托），到這次 2013 年澳洲之行，加上先前去過數趟的日本、韓國、菲律賓等亞洲國家，歷時二十多年。

「人家是為愛走天涯，而我是為畫走天涯」，陳陽春打趣的說。

La Alcaldesa de Madrid, Dª Ana Botella y, en su nombre, la
Concejal Presidente del Distrito de Retiro, Dª Ana Román,
y el Representante de la Oficina Económica y Cultural de Taipei en España,
D. Javier C. S. Hou,
se complacen en invitarle a la inauguración
de la exposición

**PANORAMA DE TAIWÁN EN ACUARELA
EXPOSICIÓN DE ACUARELAS
DEL MAESTRO CHEN YANG CHUN**

que tendrá lugar el próximo **3 de octubre de 2012,**
a las **19:00 horas,** en el **Centro Cultural Casa de Vacas,**
Parque del Buen Retiro

*Majestuoso
Taipei 101*

Madrid 2012

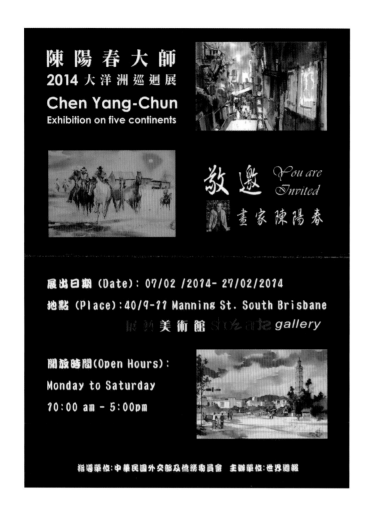

彩繪亞洲-
臺灣水彩畫大師陳陽春作品暨
亞洲華陽獎得獎作品聯展

　　陳陽春1946年出生於台灣，沈浸水彩藝術創作四十餘載，獨創「迷離夢幻」之技法，「飄逸出塵」之畫風，結合中西古今的繪畫理論及技巧，將傳統東方抒情氣韻融入仕女及水影山光，有「臺灣水彩畫大師」、「文化大使」之美譽。陳陽春足跡遍及全球，曾辦過150餘次的個人展，其中2009年、2010年兩度在韓國釜山舉辦個人展。他所到之處佳評如潮、備受推崇，其作品已被世界41個城市人士收藏。

　　已經邁入第5屆的亞洲華陽獎，由陳陽春任名譽會長之臺北陽春水彩藝術會主辦，以臺灣及亞洲國家藝術愛好人為對象，為推廣水彩畫藝術教育及促進國際文化交流而每年舉辦之國際水彩畫比賽。藉由表現各國城市或農村特色，以及勤奮工作或快樂生活的人們等平易近人之主題，達到藝術的生活化、生活的藝術化，讓人們更容易接觸藝術，并藉此推廣水彩畫，透過藝術促進國家之間的文化交流。

　　今年的比賽尤其特別，釜山水彩畫協會楊洪根會長之學生10餘人參與今年的比賽，其中有2位榮獲銅獎及1位榮獲入選，苑分顯示出釜山市民的藝術水準與實力。

컬러플 아시아 –
대만 수채화 대가 첸양춘 작품전 및
아시아 화양상 수상작 작품전

　　1946년 대만에서 태어난 첸양춘은 40여 년간 수채화에 전념하여 '迷離夢幻' 화법과 '飄逸出塵' 의 화풍을 독창하였고 동서고금을 융회관통한 그의 회화이론과 화법은 전통적인 동양의 서정을 인물화 및 풍경화에 융합하여 '대만수채화대가', '文化大使' 등으로 불리운다.

　　지금까지 전 세계를 돌며 150여 회의 개인전을 개최했으며 특히 2009년과 2010년에 부산에서 개인전을 개최한 바 있다. 전시회마다 높은 평가를 받았으며 현재 전세계 41개 도시의 소장가들이 그의 작품을 소장하고 있다.

　　올해로 5회 째를 맞은 아시아화양상은 첸양춘(陳陽春)이 명예회장으로 있는 타이페이양춘수채예술회에서 대만 및 아시아 국가의 예술애호가를 대상으로 하는 국제 수채화 대회로서, 응모작의 소재인 각 나라의 도시 혹은 농촌 풍경, 그 안에서 열심히 일하는 사람들, 삶을 살아가는 사람들의 모습 등을 통하여 예술의 생활화, 생활의 예술화를 이루어 예술에 조금 더 친숙하게 다가서며 수채화의 저변을 확대하고 예술을 통해 국가 간의 문화교류를 촉진하는 데 그 의미를 두고 있는 대회이다.

　　특히, 올해는 부산의 부산수채화협회 양홍근 회장의 문하생들이 참가하여 동상과 입선을 수상하는 등 우수한 성적으로 부산의 높은 예술수준을 알리는 성과를 이루었다.

陳陽春の世界と茶・香・禅

那須高原 亞細亞藝術工藝館

亜細亜美術工芸館

陳陽春

陳陽春は東洋の水墨画と西洋の水彩画の折中に新たな境地を開き、その画風は多くの人々を魅了し、台湾の李登輝前総統はじめ邱永漢他のコレクターや世界30ヶ国の愛好家に収蔵され、日本でも熱海のMOA美術館や広島市立美術館等で永久収蔵されています。

又、米国テネシー大学客員教授をはじめ、多くの国で独特の芸術表現形式を伝え、文化大使として米国名誉市民の鍵も与えられております。

◆陳 陽春の略歴
1946年
台湾省雲林県北港に出生
1968年
国立台湾芸術学院卒業
現 在
台湾水彩画家の第一人者

◆日本での個展
1995年5月
名古屋ノリタケギャラリー
1998年6月
東京銀座ギャラリーセンター
2005年7月
九州福岡エルガラギャラリー

他、世界10ヶ国で個展開催

個展を鑑賞する李登輝前総統

あなたのお印（石刻）を…

干支・守り本尊
あなたの干支と守り本尊の石刻印を5種類のサイズからお選びいただけます。

趣味の落款
写経、書、畫、版画など、趣味の作品にあなたの落款をお作りします。

※台湾の篆刻師が現地価格で、ご注文をお受けいたします。

亜 細 亜 美 術 工 芸 館

那須高原 亞細亞藝術工藝館

■入館料金（消費税込み）
●大人［500円］一般・大学生
●学生［300円］高校・中学生
●小人［100円］小学生・身障者

開館時間●午前10時〜午後5時（無休）
4月1日開館／休館期間●12月〜3月

〒325-0304 栃木県那須郡那須町高久丙5797
TEL/FAX 0287-62-6134

陳陽春在日本展出

②

陈阳春
携画走天捱

一探东方水墨的灵性,
和西方水彩的光影,
进入最高的艺术境界。

陈阳春教授自七岁习字,十四岁习画,毕业於国立台湾艺术大学（前国立台湾艺专）,沉浸水彩艺术创作近五十年,独创【迷离梦幻】之技法、【飘逸出尘】之画风,化腐朽为神奇,布艺天下,以笔弘道,其贯通古今、结合中西的绘画理论及技巧,持待将东方抒情气韵融入仕女及水影山光、细观其作,情的渲染、淡雅悠邈,轻盈灵动,画面留白独到,尤其描著水份的流动,掌握生动的瞬间,让观者心同气定而回味无穷,并感受到作者己将艺术、宗教、思想、感情、生活融於一炉,享育【水彩画大师】、【儒侠】、【文化大使】之美誉。

陈教授曾任美国田纳西大学访问教授,并荣获美国田纳西州诺城荣誉市民及市期,云林科技大学兼任教授,齐齐哈尔大学客座教授,环球科技大学荣誉教授、台湾艺术大学兼任教授,常州逸仙大学进修学院名誉教授,台北阳泰水彩艺术会永久荣誉会长、北港高中杰出校友,台湾艺术大学50周年杰出楷模校友,曾获得教育协会【文艺奖章】、文建会赠赠【资深文化人】、外交部颁赠【外交之友纪念章】、侨委会颁赠【感谢状】,已举办154次个展、32所大学演讲的陈阳春大师其作品己被世界57个城市人士收藏,也曾多次担任重要展及选美评审,并经常应邀讲学,提倡文化交流,主张艺术下乡扎根,追求人生真善美爱,因此在母县虎尾高中设立【文化大使陈阳春校友艺苑】、母校北港高中设立【文化大使陈阳春校友艺苑】、虎尾设立【陈阳春台湾水彩画作】,并创立亚洲华府英款励後进。

本特展於4月21-27日受邀至《北京国粹苑》展出
地址：北京市朝阳区高碑店 盛世龙源

爱与美 第155次个展
陈阳春大师台湾水彩画特展

①

2012.4.11~17

开放时间：每日上午 am9:00~pm4:30（周一休馆）

地点：刘海粟美术馆
上海市长宁区虹桥路1660号

第一银行文教基金会 第一银行 First Bank 台北市陈阳春水彩艺术会
中国友好和平发展基金会 刘海粟美术馆 唐龙艺术经纪有限公司

陳陽春在上海展出

十八、畫能通神話濟公

之一

蘇東坡說：讀書萬卷始通神

陳陽春呼應：作畫萬張能通神

古今兩人都相信世間確有神靈存在

中國古來對宗教人物的繪畫，歷代都有傑出的作品，其中循聲救苦，有求必應的觀世音菩薩，更為畫家所鍾愛。1987年時，有比丘尼造訪畫室，陳陽春突然興起一念，隨緣為比丘尼作寫意畫，產生了「靜心養性」及「靜思自得」兩幅作品，不但增加了仕女畫的類型，也吸收到一種出世的內涵氣質，並從此獲得許多機緣，繪畫觀世音及媽祖聖像的作品。

陳陽春說：「我從小在北港鄉下長大，媽祖對我的影響蠻深的，養成我一種謙和的個性。我曾經在畫媽祖的時候，媽祖也顯靈過，然後我一直希望能夠把神佛的那種境界融入畫裡面。我之前畫過土地公，也畫了觀音菩薩，也畫了佛祖，也畫了濟公師傅，接著還要畫玄天上帝，還有關聖帝君。因為我把宗教信仰的思維，融入到我的畫作裡面，我希望會讓觀賞者產生一種喜愛大地、大自然之美的心懷。而這種融入是在有意無意間，在創作時不著痕跡的從筆端融入。這當然是日積月累的修習，講起來不是那麼容易，做起來更是困難，只有深入其境才能夠去體會到。」

陳陽春為了要畫濟公師傅，他想起台北富陽街的一間私人廟堂（無極圓善堂），這間廟堂供奉濟公，當年在遷移到現址時，廟堂住持曾透過該堂義工（陳陽春的朋友），請陳陽春寫過一幅對聯懸掛在堂上，濟公師傅每個週末會在廟堂內降駕解答眾生疑惑。

這已經是事隔多年了，一個週末下午，陳陽春來到圓善堂，看到來來往往的善男信女很多，濟公師傅已經降駕附身在乩童身上，乩身的雙眼用紅布巾蒙了起來，就像平常人一樣，坐在桌旁與信徒對話解惑。依序輪到陳陽春時，陳陽春首先虔誠的詢問了一聲：「濟公師傅，您信徒這麼多，您還認得我嗎？」

「哈哈！吾神與芸芸眾生皆有佛緣，吾神與陳氏弟子你佛緣尤其深。在吾神觀來，吾神背後的那一幅對聯就是出自陳氏弟子你的巧手啊！不是嗎？哈哈！」

想不到濟公師父不假思索，突然轉身揮手指向背後的對聯這樣回答，讓陳陽春吃了一驚。

東方美神 觀世音
陳陽春繪出新路線

《維納斯》
攝影
文/洪孩兒

（畫陳）音觀眼千手千　　傳統造型的觀音像

從小到大，或許你看眼見過，而且，傳說她不少的觀音畫像，但你一定沒見過像畫家陳陽春這種畫法的，他筆下的觀音，十分人性化的觀音像不一定是她今的觀音像不一定苦救至難，因此，古人流傳至難道現代到可以化身千萬以種難，因此的固定形象，十分人性化到不少的觀音畫像，但

還有些性感。

為什麼會想到把觀音畫成這個樣子呢？陳陽春表示，古人所畫的神像，太過莊嚴肅穆，自白淨淨、眉清目秀的觀音──那是自己心目中的觀音，便美、優美、不帶一點邪氣的漂亮女神。

陳陽春於是決定動手畫出心目中的觀音，自有些甚至距離我們很遠，有點恐怖，在太過距離莊嚴肅穆

陳陽春聞名畫壇我多名媛淑女之後，終於選擇開拓新題材，為了重新詮釋觀音像這條路，他認為，觀音誰都沒親眼見過呢？要不要找人扮過觀音，但通常必須考慮的問題，正當陳陽春在傷腦筋之時，一位扮過觀音的舞蹈老師謹瓊華出現了，一切都那麼地順利，彷彿冥冥中自有安排。

作畫的過程中，也有一些奇事出現，原和陳陽春在擔心買不到的雨枝蓮花派不上場，結果一到模特兒謹小姐換好觀音服飾走出來時，利那間，蓮花全開，陳陽春大喜過望，一口氣就畫出口「怎麼還沒開花」這句「一轉頭，那杂蓮花立刻謝了，聞蓮花已呈半開狀態，等

到模特兒謹小姐換好觀音服飾走出來時，利那間，蓮花全開，陳陽春大喜過望，一口氣就畫正在其畫室展出，有興趣的朋友不妨去看看！聯絡電話（02）7812412。

者莫不嘖嘖稱奇。
陳陽春觀音畫作此刻正在其畫室展出，有興趣的朋友不妨去看看！聯絡電話（02）7812412。

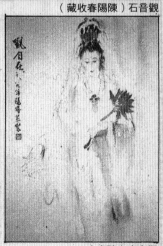
（藏收春陽陳）石音觀

（畫陳）惟思　　（畫陳）在自觀

《你不知道》文/阿東
「投」老編所「好」？

投稿？

投入寫作市場，對未來成名的作家而言，投稿刊是唯一的一條路（因為並沒有出版商願意替你出書）。而寫作試論投稿副刊的幾種心態與方法：㈠搞清楚沒有一定的立場到底是極左還是極右還是中間偏左或中間偏右還是不左不右各位看官也許以為我阿東是投稿常勝軍，其實不然，我的作品還是常遭追殺，期盼各位寫作同好，命運如此，切注意追蹤市場的脈動。

投稿副刊又是比較大眾化的路線，但國內投稿人口眾多，除了名作家外，左亦左右亦右，員要有所認識，而且熟剛愎相反，所以我雖然

包下固定版面外，其它可經營的空間實在剩下的發展動態、伺機佔領其版面。㈡筆者在此以「文」不可能為可能，以「不可能」為可能，拉拉雜雜說了一大堆隨時注意有徵文之類的佈告和隨時注意新報紙

《好笑笑話》
童言無忌
陳維強

一些奇事出現，原和陳陽春在擔心買不到的雨枝蓮花派不上場，結果一到模特兒謹小姐換好觀音服飾走出來時，利那間，蓮花全開，陳陽春大喜過望，一口氣就畫出口「怎麼還沒開花」這句「一轉頭，那杂蓮花立刻謝了，聞蓮花已呈半開狀態，等

老師：「小朋友，有誰知道龜兔賽跑的故事中，為什麼兔子讓烏龜先到？」
生甲：「兔子太自大，先睡了一覺。」
生乙：「兔子看小鳥，故意放水。」
生丙：「才不呢，因為烏龜跑邊喊先到的是『烏龜』，先到的是『烏龜』……」

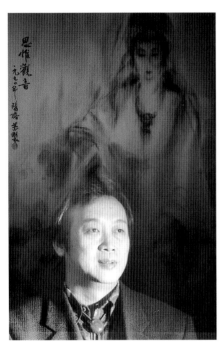

陳陽春在馬尼拉畫展劉宗翰大使主持

陳陽春在香港光華中心記者會

後來，陳陽春在 2000 年前後十年左右共生了三場大病：先是膽結石，接著是心臟瓣膜疾病，然後是裝心律調節器。陳陽春說每次他生病走進死亡幽谷時，都有神跡出現。有一次是在他生病住進醫院之時，為了要注射靜脈，護士小姐竟然在他手肘上東摸摸西捏捏了好久，結果連續五針都打不進靜脈，護士小姐已經束手無策，心裡開始在發慌。陳陽春忍不住叫停，說：「稍等一下！」接著便雙手合十禱告，口中念念有詞，呼喚濟公法號，祈求濟公師傅保佑一切順利。 片刻之後，護士小姐好奇的問：「現在可以打了嗎？」陳陽春深深舒展一下心胸，說：「可以了。」

於是護士小姐重新端起針筒，一針就打進靜脈，順利完成注射。

病癒之後，陳陽春又到圓善堂與濟公師傅對話。

「濟公師傅，我生病時，您有到醫院看護我嗎？」陳陽春問。

「哈哈！只要眾生心中有吾神而誠心呼喚，念念回首處即為吾神之所在。眾生的苦難即為吾神的苦難，吾神即會聞聲而至救濟眾生，就像循聲救苦的觀世音菩薩一樣。你發病住進醫院治療期間，不是有一次連續打了五針都打不進去，而在你呼喚吾神名號後，不就順利打進去了嗎？哈哈！」

一席話讓陳陽春佩服得五體投地。自那之後，陳陽春對濟公師傅信仰更加虔誠。他利用平常日信徒沒有上圓善堂時，自己登門向濟公師傅借得他穿戴的法袍、法帽，並一把蒲扇，自己穿戴起來，然後揣摩濟公師傅走路瘋癲的樣子，請朋友拍下一連串照片，當作繪畫參考。

「學濟公走路有甚麼特別的感覺嗎？」朋友問他。

「像喝過許多酒似的，輕飄飄的，就像濟公師傅附身，不自覺的手舞足蹈起來。」陳陽春如此回答。

後來陳陽春根據這些照片，畫了許多濟公圖，果然十分傳神。

之二

濟公，或稱濟公活佛、濟公禪師、濟顛。他本姓李，名修元，又名心遠，是宋朝時浙江台州天台縣人，生於宋紹興十八年，卒於嘉定二年，享年六十一歲。

濟公二十一歲出家，法號「道濟」，拜在「遠瞎堂」下，當時靈隱寺眾僧因感道濟瘋顛痴狂而深惡痛絕，有意排擠他。「遠瞎堂」開示云：「禪門廣大，豈不容一顛僧？」

此後，滿寺僧人都稱他為「濟顛」。

濟顛雖然「酒肉當食，不守戒律」，但因他見義勇為，專門打抱人間不平，因此百姓視為「再世活佛」，尊敬有加，故也稱其為「濟公」。民間相傳濟公是「降龍羅漢」轉世，因此也被視為佛教漢化羅漢之一。

濟公活佛是佛、道二教共同信仰供奉的神祇之一。濟公，有說是活佛下凡，亦有說其修道高深，神通廣大。相傳濟公活佛很容易顯靈，供奉濟公活佛的善信容易產生信念，不退信仰初衷。

陳陽春篤信宗教，主張「藝術宗教化，宗教藝術化」。他把平常生活和宗教結合在一起，在他有疑難雜症時，他就走進圓善堂，請求濟公師傅開示指導迷津。有一次，是在他將遠赴西班牙舉行畫展的前幾天，他接受電視台錄影訪問時，在錄影室內擺放自己的畫架，畫架上放了自己剛完成的畫作，是一幅描繪新店碧潭的風景畫，畫作的左下方有兩棵直聳入天的樹木，碧潭吊橋從左邊中間橫過畫面，上方一片藍天，下方是悠悠的碧波和數葉輕舟，右下方有一大片留白。錄影過後短暫離開錄影室，再回來時卻發現畫面右下方留白處出現五個黑色水漬，不像是從外面滲入，倒像是從畫紙內部冒出。

「那不是我畫上去的，錄影時也沒有發現。」陳陽春很感疑惑。

「是不是上天有所啟示，不要我飛向那遙遠又陌生的西班牙？」他一直胡思亂想著，心裡忐忑不安，很是鬱卒。

於是陳陽春又走進圓善堂，請求濟公師傅解惑。

聽了陳陽春的細訴，濟公師傅埋頭沉思，搖頭頓足一番，用另一種語言喃喃自語一陣，然後鄭重開示說：

「哈哈！陳氏弟子你仔細聽來，在吾觀來，……你凡胎肉體在過去數年已經飽受夠磨難，現今你已玉潔冰清。你們人世間不是講說大難不死必有後福嗎？你有修身在先，就是飽讀詩書，勤於作畫，為人謙和，從不與人發生爭端，你並且已有多本著作，傳達你對人間的真、善、美、愛，日後自然會有人在藝術史上記上一筆。你後有靈修，即是講求心靈平和，尊神禮佛，崇拜神界，並且為善不欲人知。現今你家庭和諧，生活圓滿，你已修得三界佛緣，萬方神佛都願助你行遍四方。你不用耽心，心裡不要有罣礙，放膽向前走，日後你必定會名揚四海，身跨五大洲，到時候可別忘了請我喝紅酒喔！哈哈，哈哈。」

聽過濟公師父的開示，陳陽春頓覺豁然開朗，他心裡不再有罣礙，興奮的前往西班牙，順利的完成展覽，除了把自己在家鄉的畫作推向那遙遠的國度，也利用短暫的停留時間捕捉到當地一些美麗的景色，完成多幅具有異國風味的畫作，深感不虛此行。

在約旦展出與約旦公主及王代表

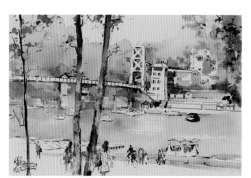

碧潭之春

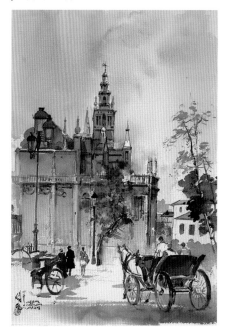

西班牙古城

十九、感念貴人，我心戚戚

　　記得在長別十多年之後首次與陳陽春相見歡於他的畫室時，他曾經說過：「我們年輕時都各自為事業奔波，很少有機會在一起。現在退休了，我們應該有許多時間可以相聚。」

　　話說得沒錯，同樣在台灣，南北一日生活圈已然形成，只要有心，何時不可以相聚？

　　那天，陳陽春剛從國外展覽歸來沒幾天，我又來到他的畫室。一邊欣賞他的畫作，一邊泡茶聊天。

　　陳陽春說他去過許多地方，許多國家，見識過許多不同的人種、場面。一路走來，他得到許多朋友的幫助。像是在家鄉雲林的畫室，是朋友林明福幫忙提供的，他自己並無花費。現在，台南又有企業家黃玉蓮女士願意免費提供房子讓他當畫室，再不久就可正式成立。還有木柵指南宮高董事長也有意為他在宮旁建造一棟二層樓的建築，讓他成立畫室。芝柏藝術村也是

　　「你生命中好像有許多貴人！」我笑著說。

　　「沒錯，講起貴人，第一個浮上我心頭的是，在成功嶺受訓時結識的一位朋友，我們同排同班，他好像是讀政大政治系的。我們相處只有在嶺上受訓時那短短的兩個月。學校畢業後在台北工作四年間，我們也很少聯絡。直到我辭去工作，決心當一個專業畫家時，我在仁愛路鴻霖大廈辦了一個聯展，這位朋友可能是從報紙上看到展覽消息，特地跑來看我。這是他第一次看到我的畫作。和我長聊時，知道我已無其他工作收入，竟慨然承諾，每月資助我一萬元當安家費，為期一年。那時候，我辭職時的月薪才四千多元。」中學教職員月薪兩千

　　「這位朋友一直信守承諾，每月匯款，從未間斷。」陳陽春娓娓道來。

　　「後來我瞭解，他是企業家第二代，家境頗為富裕，父親留給他很多家產，還有很多公司股票。他在所屬的企業集團上班，公司派他駐在美國洛杉磯擔任分公司總經理，經常往來於台、美兩地。」

　　「多年以後，我再與這位朋友見面時，我告訴他，我已經有不錯的收入，我希望把以前他資助的十二萬元奉還給他，這位朋友沒有堅持。他告訴我，這些年來在美國工作並不輕鬆，業績一直作不起來，常常回來開會都會被股東釘得滿頭包，

有很多交際應酬的開銷都自己吞下，沒有報公帳。自己家裡的生活開銷也大，薪水入不敷出，父親留給他的股票已幾乎賣空。後來他不得已辭掉集團公司職務，自己出來開公司，經營進出口業務，沒料到進口的貨物不合台灣需要，產生滯銷，資金長期積壓的結果使自己喘不過氣來。」

「我看他的日子過得並不快樂，面容清瘦，很少笑容，與在成功嶺當兵時的開朗截然兩樣。」

「後來我們就很少聯絡。想不到，幾年前，我竟輾轉得知這位朋友病逝的消息，我幾乎不敢相信這是事實，心裡難過了好一陣子。」陳陽春一口氣說了這個真實的故事，讓我也感染到一股哀傷。

「他叫什麼名字？」我終於打破沉默的問。

「叫吳文德，他其實不太適合當生意人，他溫文儒雅，講話輕聲細語的，比較適合走學術路線，當學者教授之類的，我想他會很有成就。」

「吳文德？我初中時也有一位同學叫吳文德，會不會是同一個人？」我很狐疑。

我想起就讀台南一中初一時的那一段往事。

在第一段考過後，我生了一場大病，當時的班導師是教國文的羅澤芳老師，他在一個禮拜天帶領五、六位同學，從市區騎了一個多小時腳踏車到鄉下來探望我。那時吳文德是我最親近的一位同學，他還帶了兩顆小蘋果來，那是我生平第一次聞到蘋果的芳香，我保存了很久，捨不得吃下肚。病癒後已過一個多月，身體虛弱，家父怕我趕不上進度，為我辦了休學。次年復學後，吳文德成了我的學長，他仍時常跑過來關心我，直到他升上高中（仍讀台南一中），因功課繁重，我們才很少見面。到他高中畢業去台北讀大學，我們便失去聯絡。

後來我到台北工作，得知吳文德在大貿易商南聯國際公司洛杉磯分公司任職總經理，在我到洛杉磯洽商生意並訪友時，我曾打過電話給他，他很熱情，很客氣的說要開車過來接我，但我考慮到他正在上班，而我也有既訂的行程，我們並沒有見面。

不久他回台北時打了電話給我，我到過他位於民權西路的辦公室見過他，那時我們都已過而立之年。中學分開至今，容顏已有改變，但都還認得出來。久別之後的見面是令人愉悅的，我還通知了幾位在台北工作的當年同學，在台北一家餐廳設宴歡聚，想不到那次歡聚竟成最後一次。

好友吳文德先生來訪陳陽春

劉錦川博士來訪陳陽春

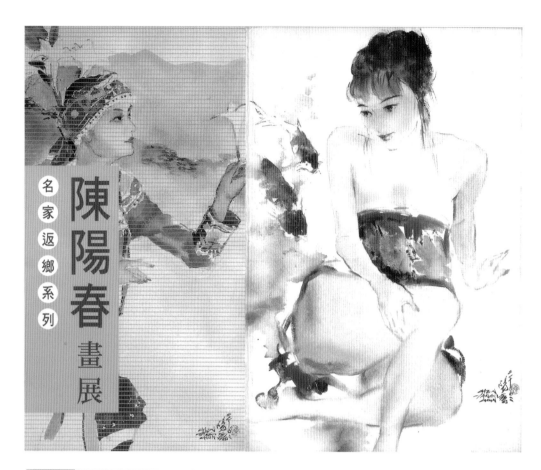

敬邀

雲林縣政府

文化局 陳列館

名家返鄉系列

陳陽春畫展

一、92.6.17（星期二）PM 2：00
　開幕茶會暨記者會
　地點：陳列館3F
二、92.6.18（星期三）PM 2：00
　專題講座：水彩的技巧與神韻
　地點：寺廟藝術館地下室演講廳
三、92.6-19（星期四）PM 2：00
　仕女彩妝 — 模特兒林瑛現場素描
　地點：文化局

展期：92年6月17日（二）～7月15日（二）

每逢週一休館、國定假日照常開放、民俗節日當天休館

關於陳陽春

一九四六年 雲林北港生，
有「水彩畫大師」、「儒俠」、「文化大使」之美譽，
曾任美國田納西大學訪問教授，
並榮獲美國田州諾城榮譽市民及市鑰。
陳氏自七歲習字，十四歲習畫，
畢業於國立台灣藝術大學（前國立台灣藝專），
沈浸水彩藝術創作四十餘載，
獨創「迷離夢幻」之技法，「飄逸出塵」之畫風。
其貫通古今、結合中西的繪畫理論及技巧，
將傳統東方抒情氣韻融入仕女及水影山光，
細觀其作，情韻綿邈，淡雅悠遠，輕盈曼妙，
畫面空白獨到，尤其藉著水分的流動，
掌握生動的瞬間，讓觀者心閒氣定而回味無窮，
並感受到作者已將藝術、宗教、思想、感情生活熔於一爐。
陳氏曾舉行八十三次個展，
足跡遍及美國、哥斯大黎加、東京、名古屋、
菲律賓、香港、澳門、蘇格蘭、巴黎、泰國、
馬來西亞、新加坡、韓國、里昂、
土耳其、約旦、巴林、廣東、舊金山、
聖地牙哥等地，所到之處佳評如潮，備受推崇。
其作品已被世界廿六個國家人士收藏，
曾多次擔任重要美展及選美評審，
並經常應邀講學，提倡國際文化交流，
主張藝術下鄉紮根，追求人生真善美愛。
出版有：「人生畫語」、「陳陽春畫集・月曆」多種及
「游於藝」、「仕女」等。

在故鄉雲林展出

二十、同窗珍藏少年畫作 54 載

　　2014 年二月上旬一個晴朗的午後，陳陽春突然心血來潮，搭車回到他生長的家鄉：雲林北港鎮、水林鄉。一方面是想看看他自己在家鄉的畫室及畫廊陳列的畫作，一方面也是想見見久違的朋友、同學。就在同學郭喬朱的家中，一位五十多年未見的初中同學陳德欽也來了，相別半個世紀幾乎已經認不出來的他，如果是在路上相遇而不仔細端詳，那一定不會知覺他就是少時同窗。他隨身帶來一個牛皮紙袋，神秘的笑笑，說：「這件寶物送給你！」

　　陳陽春打開一看，當場愣住了，他仔細的端詳著。沒錯，那是他當年讀北港初中二年級時送給陳德欽的兩張畫作，雖然沒有署名，但他認得確是自己所畫。他頓時想起送畫時對陳德欽說過的一句戲言：「你

台灣優先　自由第一　　　　　　　　　2014年2月10日／星期一

創辦人：林榮三　　發行人：吳阿明

自由時報

發行總號第9538號　　總社：114台北市瑞光路399號

The LIBERTY TIMES　　台北總社:(02)2656-2828　傳真:(02)2656-1038　全國各縣市採訪、訂報、廣告專線請見地方焦點

本報圖文未經同意不得轉載

水彩大師陳陽春兒時畫作　同窗守諾珍藏54載

國際知名畫家陳陽春（中）的初中同學陳德欽信守承諾（右），珍藏保存陳陽春當年相贈的兩幅水彩畫達五十四年，兩人的同學郭喬朱（左）見證此一佳話。左圖為陳陽春找回的畫作中，註記著是民國四十九年的作品。（記者鄭旭凱攝）

（記者鄭旭凱／雲林報導）「這兩張畫事前告知的情形下從牛皮紙袋內拿出當送你」一段初中時的戲言，讓國際知名畫家陳陽春，在五十四年後尋回他僅存兩張少年時的畫作。

當初贈畫同學 就立志當畫家

民國四十九年陳陽春就讀雲林縣北港初中二年級時，送了兩幅畫給同窗好友陳德欽，希望他好好保存，當年兩人都只有十四歲。但陳陽春早已忘記，但陳德欽一直把這兩張水彩畫像傳家寶般放在家中櫃子內，即使多次搬家，不曾遺落。

陳德欽說，那兩張水彩畫沒有署名，只標記是民國四十九年的作品，他從小就立志當畫家，可連他都沒有留存自己北港初中及高中時期的任何畫作，沒想到陳德欽會為了兒時戲言一直留著這兩張畫。

「有寶貝送給你」，看到自己兒時的畫作，陳陽春感動得當場掉下淚來。

看到同學保存回贈 感動落淚

陳德欽的隨堂作業，他一直細心的保存。

陳德欽說，當年陳德欽功課非常好，一心想當畫家的陳陽春，常問陳德欽：「畫家為什麼要學數學？」陳德欽答應在考試當數學時讓陳陽春抄襲，兩人合力作弊。陳陽春不貪心，都把分數控制在及格邊緣。

陳德欽畢業後考進嘉義師範學校，更到台灣師範大學公教研究所進修，先服務於水林鄉水燦林國小，在萬松國中教務主任退休。陳德欽說，當年他追求功課，根本沒心畫畫，陳陽春同意幫他畫畫，他還想出方法，只讓陳陽春簡單的畫個輪廓，再由他自己上色，或者請陳陽春返回北港鎮及水林鄉老家逃不過美術老師直接認出這是陳陽春畫的「法國」，總是被美

學生時期畫作 都因意外遺失

今年六十八歲的陳陽春，是當代華人唯一完成全球五大洲展畫的水彩畫家，去年就有亞洲各國七百多件作品參賽，是畫壇的台灣之光。

不過陳陽春數十年來一直有個遺憾，包括就讀國立台灣藝術大學（現為台灣藝術大學）等時期的早期畫作，都因意外事故而遺失。

目前陳陽春返回北港鎮及水林鄉老家中遇見五十多年未曾謀面的老同學陳德欽，陳德欽在未

五大洲展水彩畫 華人界唯一

術老師直接認出這是陳陽春畫的「法國」，但無論如何都被美

（相關新聞刊A9）

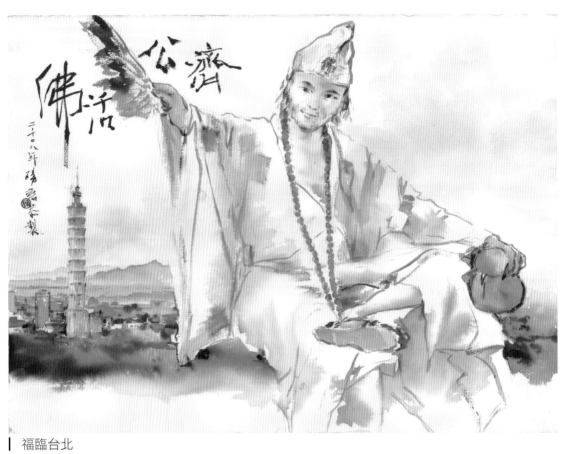

福臨台北

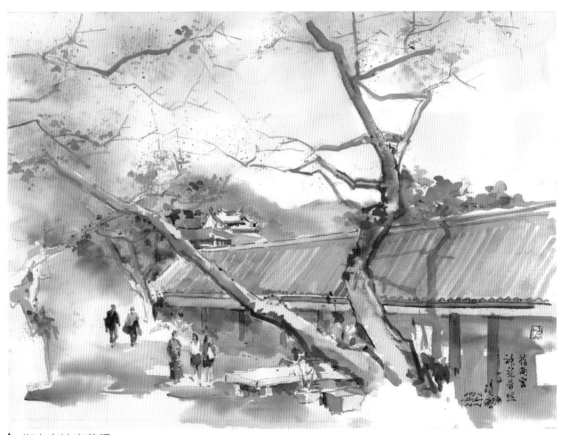

指南宮神光普照

要好好保存這兩張畫喔，因為將來我一定會成為畫家，這兩張畫會很有價值。」

　　陳德欽說，那兩張水彩畫是陳陽春美術課的隨堂作業，他一直細心的保存著，雖然搬了幾次家，也不曾遺忘。

　　當年陳德欽的功課非常好，是班上的績優生。而一心想當畫家的陳陽春卻對數理科興趣缺缺，他常問陳德欽：「畫家為什麼要學數學？」陳德欽瞭解他的苦衷，同意在考數學時盡量幫忙他過關。陳陽春並不貪心，每次都把分數控制在及格邊緣。而陳德欽追求的是功課，無心畫畫，陳陽春遂答應幫他完成美術作業，每次代筆畫出輪廓，再由他自己塗上顏色，或故意畫得凌亂，但無論如何作假，都逃不過美術老師的法眼，總是被美術老師認出「這是陳陽春畫的！」

　　相別五十多年再相見確實不容易，尤其那兩張保存完好的圖畫，將來一定會被典藏在「陳陽春美術館」裡，成為「陳陽春繪畫史」的見證。

　　這一新聞事件經過記者鄭旭凱從雲林報導，登上 2014 年 2 月 10 日「自由時報」頭版二條，一時成為畫壇佳話。「自由時報」並在同一天第九版介紹陳陽春曾經被國內外四十多所大學邀請講課、創辦亞洲華陽獎鼓勵後進、獲政府頒發感謝狀及勳章獎章等事蹟。

陳陽春與老師王家良夫婦

二十一、創辦五洲華陽獎，鼓勵後進

為了提倡藝術生活化、生活藝術化，同時鼓勵後進學畫者走上畫家之路，陳陽春在 2007 年創辦了「亞洲華陽獎」，獲得企業菁英及藝術同好的支持與贊助。尤其財團法人研華文教基金會、第一商業銀行文教基金會、伍豐科技股份有限公司，立赫有限公司等，成了幕後金主，每年提供經費贊助此一活動，使活動得以繼續。

2012 年舉辦的「第六屆亞洲華陽獎水彩畫作徵畫活動」，有來自各界參賽作品 700 多幅，創作者除台灣本土畫家外，也有來自韓國、馬來西亞及大陸地區人士，不但參賽作品數量增加了，作品水準也提昇了。經邀請台灣、大陸、韓國等水彩藝壇名家共同評選出金、銀、銅牌獎及佳作、入選和榮譽獎共 34 名。其中金牌獎獎金為新台幣（下同）十五萬元，銀牌獎獎金十萬元，銅牌獎獎金五萬元，佳作獎金一萬元，入選獎金五千元，頒獎典禮於 2013.04.03 在國父紀念館一樓演講廳舉行，由陳陽春親自頒獎，陳陽春並致詞恭喜與鼓勵所有得獎者，希望共同為提昇水彩藝術盡一份心力。

陳陽春在華陽獎致辭

　　「亞洲華陽獎」至 2012 年今已經舉辦了六屆，為加強國際藝術交流，從第五屆開始對外邀請亞洲其他國家的愛畫人士參與徵畫活動。並從 2014 年第七屆開始擴大為【五洲華陽獎】，向全世界五大洲徵畫，獎金也增加為第一名金牌獎新台幣二十萬元正，第二名銀牌獎新台幣十萬元正，第三名銅牌獎獎金新台幣五萬元；其他還有佳作獎金一萬元，入選若干名。

　　得獎作品由文化部所屬國父紀念館與台北市陽春水彩藝術會聯合舉辦展覽，名為：「2012 第六屆亞洲華陽獎得獎作品展」，展覽日期為：2013.03.30~2013.04.10

　　未來 (2016) 將更名為「世界水彩華陽獎」。

▎陳陽春創立淡水八里畫派／推選郭香玲為會長，推動地方文化

▎陳陽春在政治作戰學校

087 TaiwanNews財經●文化周刊 2007.09.13

外交部更在去年頒贈「外交之友紀念章」，表彰他長年透過水彩繪畫藝術對國民外交的貢獻。

陳陽春表示，以藝術創作作為心靈交流，創作之餘，也要融入愛心，並在提倡國際文化交流之際，追求人生真善美。

對他來說，藝術反映人生，人生充實創作內涵；藝術從生活中提煉，人生也離不開藝術；如果缺少了藝術，人生就真的是太寂寞了。在每一幅畫創作時，他總會不知不覺中隱含了想要傳達給欣賞者的想法，比如最近剛完成的公雞，看起來熱鬧又繁榮，代表了台灣人旺盛的生命力，加上畫了九隻公雞，亦象徵了長長久久、吉祥如意。

對於每一幅畫作，都當作是自己的孩子，各有不同的特點，「不喜歡就不會畫了，不過，一旦畫了就會很喜歡，千萬不能在自己的孩子面前做比較啊！」陳陽春笑呵呵地說。

每當出國舉行個展，他還會邊蒐集創作素材，以速寫、拍照、買圖片等方式，充實往後創作的靈感。陳陽春開玩笑說：「我是一邊打仗，一邊募兵、買子彈，可說是一舉數得。」一年固定出國兩次，國內則是全台到處跑，出國做文化交流，回國充電休息，因此很多人每次看他的畫展，除了有舊作品之外，也會看到新作品，總令人有驚喜之感。

出國個展 樂此不疲

因為從小就信仰觀世音菩薩、媽祖和濟公，去年到中國天津師範大學舉辦展神，陳陽春一直效法其普渡眾生的精濟公，今年農曆年到非洲三國做藝術交流，最大夢想是希望明年能舉行「緣畫友邦大展」，實現「佛道、政商、藝術同修」的理想。

回想起十年前到美國田納西大學舉行個展時，因為時差及飛行時間過久，吃了很多苦頭，但也獲得許多樂趣，外國友人及僑胞帶給他的溫暖，至今永難忘懷。「有緣份才會去不同國家、城市繪畫，也因而產生了感情，讓畫風有更與眾不同的味道，」陳陽春感恩地說。

今年在史瓦濟蘭展出時，曾有一位觀眾提問：「中東國家如伊拉克等戰火頻傳，能否請陳教授創作一幅讓人可以心平氣和的畫，感動他們，使戰爭不再發生？」這個問題令陳陽春印象十分深刻，回答說：「我相信只要他們願意接受藝術的薰陶，就會愛好和平，消弭戰爭。」這句開智慧的話，讓現場人士大為感動。

陳陽春所到之處總是備受推崇，看到觀眾喜悅，自己也有歡喜心，當遇到有知音提問時，更是喜上加喜，這就是他之所以樂此不疲出國參展背後的最大動力。

■

媽祖、101大樓都是陳陽春畫作的題材。

陳陽春畫展時間表

9月13日～16日	洛杉磯僑教中心畫展、演講
9月13日11:00AM	記者招待會
9月14日	美國私立達人中小學與幼稚園畫展、演講
9月15日10:30AM	開幕、演講記者會，並現場速寫淡彩仕女
9月16日	聖地牙哥台灣中心畫展、演講
9月19日～21日	橙縣僑教中心畫展、演講
9月20日	美洲中國書畫研究會與美國洛杉磯「粥會」演講
9月21日5:00PM	台灣人筆會演講
9月22日	洛杉磯蒙特貝羅圖書館畫展、演講

陳陽春簡介

生於1946年，台灣雲林人。
曾任美國田納西大學訪問教授，
並榮獲田納西州諾城榮譽市民及市鑰。
現為雲林科技大學兼任教授、中國齊齊哈爾大學客座教授、台北市陽春水彩藝術會永久榮譽會長。

文化大使陳陽春 用畫筆推動國民外交

結合中西繪畫理論與技巧 創作獨特台灣風格的水彩畫

文／陳雅莉

水彩畫大師陳陽春教授的畫室，位處於車水馬龍的基隆路與忠孝東路上，但只要一走進畫室，一股淡雅清香的檀香味迎面襲來，讓人心情頓時沉靜下來。

即使將要準備出國，陳陽春依舊氣定神閒、不疾不徐。今年九月十三日至二十二日，他將前往洛杉磯、聖地牙哥，舉辦演講、畫展，這是第一百二十五次個展。展出畫作的主題，有民間信仰的觀世音菩薩、媽祖，也有現代化的台北一○一大樓，以及台灣風土民情和遊歷三十二個城市的所見所聞，充分展現藝術無國界，更希望海外僑胞透過畫作欣賞，產生不同的感受，進而引發思鄉之情。

讓藝術走入校園

七歲習字，十四歲習畫，自國立台灣藝專（現為國立台灣藝術大學）畢業後，陳陽春更以成為專業畫家自許。

今年六十一歲的陳陽春教授，沉浸水彩藝術創作至今已超過四十年，早期就好像達摩面壁一樣苦學出身，後期則是獨創「迷離夢幻、筆力萬鈞」的技法，以及「飄逸出塵、雲水行空」的畫風。他的畫作不但融合中西繪畫理論與技巧，將傳統東方抒情氣韻更是發揮得淋漓盡致。

陳陽春說，中國最擅長水墨畫，對水彩畫比較不熟悉，西方最強的是油彩畫和水彩畫，在他小時候就想要結合東西方的畫法，創造出具有台灣文化特色的水彩畫。

經多年努力後，他在仕女及山光水影畫上獨樹一幟，甚至提倡成立「淡水八里畫派」。而且為了讓藝術走入校園，已在美、台、新加坡、中國、南非等地講學。

從小在雲林北港長大，十七、八歲離開家鄉，但陳陽春始終沒有忘記回饋家鄉。主張藝術下鄉扎根的他，在出生地雲林縣的虎尾高中設立「文化大使陳陽春藝苑」、母校北港高中設立「文化大使陳陽春校友藝廊」，並捐出四十六幅畫，以彌補高中因升學壓力，而美學教育不足的遺憾，今年十一月底也將到虎尾科技大學展覽。

以畫交友 緣畫大使

向來致力於推展藝術文化外交，也讓陳陽春享有「儒俠」、「文化大使」等美譽，獲得中國文藝協會水彩類「文藝獎章」，文建會也頒贈「資深文化人」，

二十二、國內外四十多所大學
風起雲湧邀請講學

1994 年，陳陽春接受美國田納西大學邀請，以「訪問學者」身份前往該校展覽並講學；1996 年通過資格審查，再次以「訪問教授」身份前往該大學講授水彩畫的創作技巧。此一短期講座並即席揮毫示範，吸引美術班以外的學生同來聽課，幾乎堂堂爆滿。陳陽春後來榮獲田納西大學所在地－納克斯維爾市贈與榮譽市民和市鑰，並獲邀在當地美術館展出畫作。

從此之後，陳陽春開始展開國內外水彩藝術教育的推廣，先後應下列大學邀請前往講學：

美國：田納西大學（訪問教授）

聖荷西大學、聖道大學、馬莉維爾學院、艾羅蒙特學院

香港：香港中文大學

新加坡：南洋藝術學院

菲律賓：聖湯姆士大學、菲律賓中正學院

馬來西亞：中央藝術學院

韓國：梨華女子大學

南非：金山大學、約堡大學、開普敦大學

中國大陸：天津師範大學

齊齊哈爾師範大學（客座教授）

常州逸仙大學進修學院

山東棗莊學院（教授）

西安美術學院

長安大學

上海東華大學

台灣：國立中興大學

國立台灣藝術大學（兼任教授）

國立台北科技大學

國立中山大學

國立雲林科技大學（兼任教授）

環球技術學院（榮譽教授）

龍華科技大學

「樂活」已成當今時會顯學，然而要怎麼實踐，似乎有點「知易行難」，其實一點也不難，在我們生活周遭裡有許多現成的導師，他們也許是名人，也許只是平凡人，但他們都有一個共同的特質就是：快快樂樂，凡心自在，本報特別在每周六開闢「樂活家」版，透過他們的現身說法，讓你也能領悟到身心靈皆舒暢之道。

陳陽春為家鄉創作的媽祖遶境廟會畫作。

陳陽春中供奉的佛堂

樂活，建築在單純的規律中
處理所有事都盡力而為　簡單有邏輯
樂活的第一個方法就是要慢
慢下來享受世間的美好

陳陽春
人生應該走走停停

◎李碧華／文　邱麗玥／攝

越過國父紀念館的廣場，像走向畫室，或喪失創作心，或大富裕，道樣反而「天寶冷」的複雜念頭。從學校畢業後「天寶冷」的複雜念頭，像走向畫室，或喪失創作心，筆畫意為終身勵志。

律中。

養家活口靠自己

小時候，陳陽春的爸爸在雲林北港的小火車站當站長，家中過著很平淡的小日子。他感謝當年的少年的「陽春一生活」，打下這樣純樸的幻，他經歷低物質欲望，有大大的物質欲望，首先得減低物質欲望，人要快樂，首裕如。陳陽春說：「人生要圓滿，十分之一得存著政治抱負，十分之一像企業或善於經營應需求，十分之一像企業如此就可組成一個快活、幸福，也樂活的人生。」

陳陽春說：一生能做好一件事已不簡單，千萬別存「冬天熱，夏如何「一個從事創作的人都不能太安逸。

所有事都盡力而為

「古人不是說文窮而後工嗎？」任

節衣縮食半個月

陳陽春指著客廳一角的畫架說，「爸爸花了五百塊錢買了這個禮物，做為我未來繪畫的鼓勵，雖然爸各因此節衣縮食半個月，但卻沒喊決心畫出」也因此讓陳陽春下定苦」，當時他也喊累，媽爸活口就完全要靠父親了。

我大約三四歲時，加上豬作的森林吸引，從此我就愛上了繪畫。

陳陽春安慰妻子：「別緊張」等我開了畫展，假如一張畫都沒有賣出去，那我就回去工作，共有九家畫要他，如果回頭的話，應該有個日本人買了他兩張畫。生活費終於有了著落。

以「誠」縮短距離
最愛書店的味道

接觸信仰 歡喜自在

陽明山中山樓四十周年慶時，陳陽春展出的中山樓水彩畫作。　圖／陳陽春提供

娶到良妻成美眷

一女，兒女成就各不同，陳陽春對妻子的大加讚賞

常州晚报 2004 年 12 月 3 日 星期五 编辑 版式 陈秀娟　本版电话:6673100　E-mail:wbxw2@cznews.net　文化娱乐·综艺 **B3**

台湾水彩画大师陈阳春
来我市办画展

他准备画一套以常州为主题的系列
水彩画,向台湾和世界介绍常州

12月1日上午,被誉为台湾"水彩画大师"的陈春阳先生,携50多幅水彩画精品,在我市刘海粟美术馆举办为期第5天的"陈阳春常州画展",市领导及我市书画界名流、各界人士观赏了画展。

陈阳春先生 1946 年出生于台湾云林县,7岁开始学习书法,14岁上初中时,由于每天上学放学经过一家裱画店都会痴痴地驻足观看,画师王家良先生见其对绘画艺术情有独钟,便主动教他习画,从此走上了绘画之路,后又在国立台湾艺术大学深造。之后40 余载,陈阳春先生沉浸于水彩

(2)

画艺术的探索研究之中,独创了"迷离梦幻"技法和"飘逸出尘"画风。他的水彩画,无论风景、人物,均达到了形象生动、情韵绵渺、淡雅悠远的境界。他善于捕捉动人的瞬间,娴熟地运用水彩画的色彩对比、水分运用等基本要素与本体语言进行创作,给人以极大的艺术欣赏空间。

陈阳春先生曾应邀到亚洲、欧洲、美洲等 20 多个国家和地区举办画展 80 多次,到世界上多家名牌大学讲学,被誉为"文化大使"、"儒侠"。这次应常州书画院、常州刘海粟美术馆邀请,首次来

我市举办画展,不仅增进了海峡两岸的文化交流,而且为我市书画界同道及广大市民一睹其水彩画的神韵风采提供了极好的机会。展出的50多幅作品中,不仅有台湾的风土人情、欧美及亚洲异国风光、人物花鸟,更有桂林山水、苏州水乡、西部大漠,还有一幅根据友人照片创作的"常州穿月楼",如诗如梦,给人以美的享受。

陈阳春先生初次踏上常州土地,仅短短几日,就被常州深厚的文化底蕴所打动,创作灵感油然而生。他说,他想用手中的画笔,画一套以常州为主题的系列水彩画,到台湾和世界各国展出,让台湾和世界人民从中了解历史文化名城常州。

图(1)为陈阳春先生向我市热情的观众介绍其水彩画;图(2)为陈阳春先生的水彩画"常州穿月楼"。

张建国 文/摄

今,冯小刚、陈凯……,陆川等将参加"中韩电影论坛",《春……冬来》等四部韩国电影将举行首映式,……等人将献歌"中韩歌手联谊歌……
本报综合

链接:部分参展影片介绍

本次参展的韩国影片共有如下 12……《兄弟》《我的野蛮女老师》《春去冬……《假如爱有天意》《晴空战士》《马粥街……残史》《向左走,向右爱》《我的小小新……《绿洲》《跨越彩虹》《单身贵族》《萧……红蓮》。其中,大部分在常州音像市场……找到,而且深为龙城影迷喜爱;现挑……几部稍做介绍。

《兄弟》
导演:全容华
演员:李政宰 李范秀 李文植
剧情梗概:吴相宇是个摄影师,并以……维持生计。但突然一天,小时候为别……女人出走的父亲去世后,把债务全部……到了他的身上。无力偿还债务的吴相……想让自己同父异母的弟弟奉丘和他的……亲来为自己承担此债务。但在这时,……杂长的魔掌伸向了他们,弟弟此时救……了危难中的哥哥……

《假如爱有天意》
导演:郭在容
主演:孙艺珍 曹承佑 赵寅成
剧情梗概:智慧和秀景是同校的大……生,她们双双暗恋戏剧学会的尚民。……比较为主动外向的秀景要求智慧代写……书给尚民。一封又一封的情书,写的……智慧的心情,落款却是他人的名字。……天,智慧暗暗拾身间,无意中发现一个神……的箱子,里面收藏着她母亲珠喜初恋……回忆,发觉母亲的初恋和自己的遭遇……如此相似……

《我的野蛮女老师》
导演:金庆雄

……大下午,记者见到正……齐豫,她正在用力舞动一面……绸。导演郭子表示,这代表……中国人血浓于水,团结一心。

导演郭子说:"因为齐……肩,这个红绸就从她的披肩……内容则是呼应齐豫的《船歌……两首歌。因为《船歌》给我的……像是内地的江边,纤夫在拉……就是坐在船头的姑娘。而《传……词写出了中国人要团结一致……水的感觉,我们这个红绸……从这里面来,它象征一条河……国人的精神。"齐豫则"抱怨……我就辛苦了,别的歌手都是……升上来,我却要自己一步一……台。"尽管辛苦,但是齐豫……得十分开心,她舞动红绸站……摆出"飞天"的造型,任凭过……不够。

明年首批进口片

据悉,2005 年首批进口……前应正式确定。分别是英国……情》、法国片《法国间谍》……定》(A Very Long Engageme……引进名为《婚路漫漫》),以……《极地特快》、《狂蟒之灾 Ⅱ》……及《超人家族》(前译《超人特……由华夏;中影联合发行……Ⅱ:搜寻血兰》,将于明年 2……映。该片在美国被定为 PG-……暴力场景、惊恐画面可能引……适。另两部美国大片也各有……地特快》和《超人家族》都是……画片,本报之前也曾大篇幅……为扭转"进口大片就是……的观念,英国片《网住爱情……《法国间谍》、《漫长的约定》……名单,他们分别展示了英、法……的浪漫色彩。

陳陽春常州畫展學術研討會

在菲律賓中正學院演講

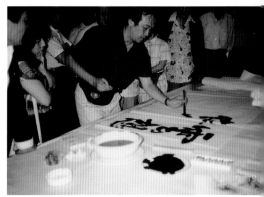

早年陳陽春在西安當眾以左手揮毫

陳陽春講學於天津師範大學

陳陽春在名古屋展出

二十三、榮獲政府頒發感謝狀、獎章、勳章，光芒四射

陳陽春在水彩畫的優異表現，獲中國文藝協會頒發文藝獎章以及終身成就獎章，也受到政府機關、大專院校、公司行號與民間社團的重視，紛紛邀請他去展覽、授課、講演，並頒贈殊榮，邀約擔任評審也不計其數。

在政府方面：

外交部、教育部、僑委會、新聞局，就曾多次安排陳陽春至國外辦理展覽，一則促進國際文化交流，一則宣慰僑胞，成效良好，獲頒「外交之友紀念章」；僑委會頒授「感謝狀」，文建會（文化部前身）頒予「資深文化人」頭銜、總統府頒贈「感謝狀」、法務部頒贈「感謝狀」。

在大專院校方面：

陳陽春經常受邀至國內外大專院校講學與演講，先後擔任以下十所大學教席，包括美國田納西大學訪問教授、國立雲林科技大學兼任教授、齊齊哈爾大學客座教授、環球科技大學榮譽教授、國立台灣藝術大學兼任教授、山東棗莊學院教授、國立台灣海洋大學、常州逸仙大學進修學院、聖約翰科技大學、中華科技大學等。

在評審方面：

陳陽春除了受邀擔任各項美展評審之外，也受民間團體邀請擔任評審委員，其中較重要者有「第七、八屆中華民國建築金獎」、一九九二年「第二屆中國媽媽選拔」、一九九七、「世界小姐」台灣地區選拔賽擔任總評審、二千年「第一屆台灣小姐選拔大賽」等等。

回饋予母校　捐畫捐款添佳話

陳陽春學成之後不忘本，他對母校的栽培經常掛在心頭，不論國立虎尾高中、國立北港高中、國立台灣藝術大學，他都時思回饋。如在虎尾高中圖書館藝術中心成立時，回校設置「文化大使陳陽春藝苑」，捐畫二十張供學校永久典藏；在北港高中也設藝廊，捐畫二十六張供該校收藏；另也回到國立台灣藝術大學擔任兼任教授，教學相長，提攜後

學。陳陽春也經常於國內外響應公益活動，捐畫捐款給慈善機構，另在新加坡展出時亦捐款給南洋藝術學院，在約翰尼斯堡也捐款給公益團體現金，在田納西大學文化講座時，更獲頒美國榮譽市民與市鑰，件件顯示他的愛心與善行，

彩筆半世紀　散播美麗的情懷

綜觀陳陽春的彩繪人生，無論在創作、展覽、講學、著書各方面，一直是孜孜矻矻，努力不懈，無時無刻不在締造高峰；為人並謙虛為懷，啟迪後進，敬老尊賢；如他與攝影大師郎靜山先生合著「藝術與生活」一書，便是一段藝壇佳話。而他在扶輪社、獅子會、學術機構的二百多場的「人生畫語」講座都非常受歡迎。

愛他畫的朋友更成立「台北市陽春水彩藝術會」，協助他推廣水彩藝術，顯見他一生弘揚台灣水彩文化已收立竿見影的功效。又從他於民國九十三年（2004）舉辦第一百場個展，迄今不到十年即已突破一百六十場次，且正準備進軍大洋洲，至澳洲、紐西蘭展出與參訪，其圓滿成功指日可期，在此予以陳陽春最大的祝福，你的彩繪人生實在多采多姿，又淡定祥和。

（此文乃 102 年國立文資局陳陽春大師畫展紀念冊之序文，楊景旭作）

榮獲中國文藝協會「榮譽文藝」獎章

二十四、老驥伏櫪，志在千里
—光輝照耀鳳凰城姊妹市

　　鳳凰城位於美國亞利桑那州中部，是亞利桑那州州府及最大城市。鹽河自東向西貫穿鳳凰城，除非上游的水壩開閘放水，該河常年幾近乾枯。

　　由鳳凰城姊妹會台北姊妹市委員會、鳳凰城台美商會、世界華人婦女工商企管協會亞歷桑那分會共同主辦，中華民國外交部僑務委員會指導的此一文化交流活動，在旅居美國的台南女企業家黃玉蓮女士的多方奔走策劃下，陳陽春由女兒陪同來到美國亞歷桑那州鳳凰城參加他第一百六十九次畫展的開幕典禮。那是 2014 年暮春時節，亞省州務卿特地會見陳陽春大師；這一新聞畫面以特大字體刊登在「亞省時報」A3 版，位置高過「習近平普亭熱線談烏克蘭危機」，可見藝術與政治在人們心目中的地位是何等重要。，

　　這次展覽在鳳凰城市政大廳隆重展出，為慶祝台北市與鳳凰城締結姊妹市三十五週年長久友好關係，市政大廳充分配合，黃女士居間協調各項安排，並且向媒體發佈展覽訊息，提供必要協助，雙方合作無間，使展覽順利完成，賓主盡歡，功德圓滿。

陳陽春在鳳凰城畫展 - 黃玉蓮董事長主持

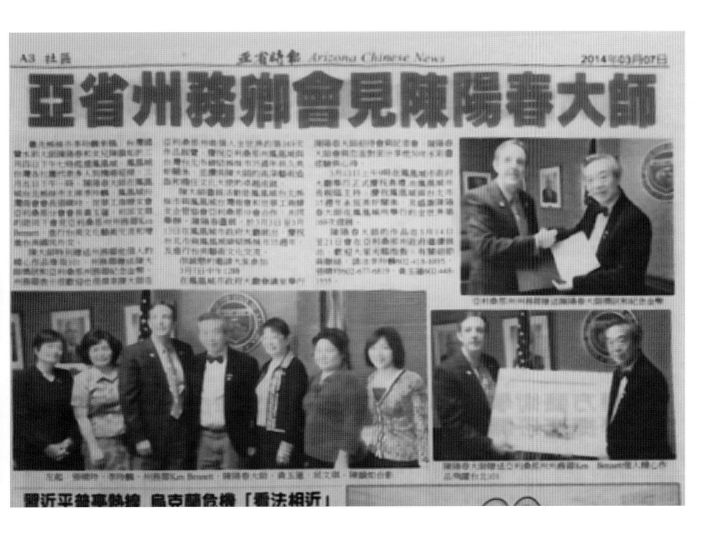

亞利桑那州鳳凰城（市政府）畫展致辭

陳陽春在美國亞利桑納州畫展

陳陽春在鳳凰城畫展

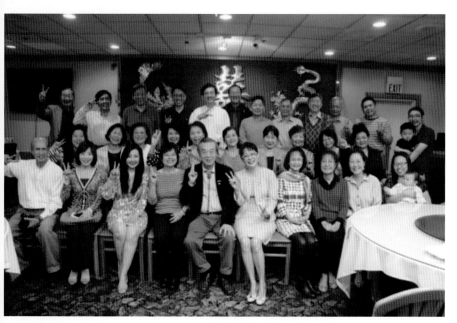

陳陽春與女兒陳韻如

陳陽春在亞利桑納州

二十五、媽祖聖籤示清吉
　　　靈山勝境添畫苑

之一

　　2014 年暮春，那天正好是清明節。上午來到陳陽春台北畫室，一踏進門，一股濃濃的清香迎面撲鼻而來，原來陳陽春剛做完早課：焚香膜拜眾神明，佛祖、觀世音菩薩、媽祖、關聖帝君、濟公師傅等等，感謝眾神福佑。

　　坐定之後，陳陽春開始談起最近發生在他身上的一些玄奇的事。

　　「那天離開畫室時，明明記得有習慣性的把房門鑰匙收進隨身包內，回住處隔天出門去畫室前，習慣性的檢察隨身包，卻遍尋不著那把鑰匙，太太也幫忙把整個袋子翻開，依然見不到鑰匙的影子。

　　「後來找兒子拿備用鑰匙去畫室開門，裡面仍然沒有找到。因為耽心被人檢到鑰匙拿來開門，只好換了門鎖，花掉五千多元。

　　「沒想到下午回到住家後，那把已經宣告作廢的鑰匙卻赫然出現在茶几上。

　　「另有一天，是我從光復南路住家步行前往畫室途中，右腳襪子一直往下掉，掉到腳踝，覺得很不舒服，不得不走到路旁，停下腳步，彎下身來拉起襪子；之後沒走幾步又是同樣發生，這種現象一再重複著，直到走進自己的畫室。

　　「當天我把這兩件接連發生的事告訴一位研究玄學的友人林春文教授，他卜卦推敲一番，告訴我說：『媽祖有話要傳達給你。』

　　「於是我立即在畫室一隅的香案上，焚香禱告，敬求媽祖賜籤。

　　「半炷香後，我拿起聖杯在香煙裊繞中祈求媽祖賜籤。經過幾番擲筊，最後媽祖賜給我的籤詩是吉利的第四十五籤（辛巳），詩曰：

　　『花開今已結成菓
　　　富貴榮華終到老
　　　君子小人相會合
　　　萬事清吉莫煩惱』

之二

　　「喜獲媽祖賜與吉利的聖籤之後，心裡很是興奮，做起事來特別有信心，也特別有精神。　就在此時，我接到從指南山上傳來令我雀躍

的電話佳音：

　　『陳老師，上次您來指南宮參拜並與我們董事長午餐會談時，我們董事長提到要在本宮週圍規劃一間山房作為你的畫室之用，現在已經整建完成，正要裝潢，如您有空，可前來看看，順便提供一點裝潢的意見。』那是指南宮營業部劉經理的聲音。

　　「真是驚喜之至，想不到幾個月前經一位指南宮信徒陳月里女士（她也是我的學生）所引見，有幸在朝拜指南宮時受到高董事長親自接待，並與我及數位我的學生們共用午膳。席間高董事長對於我畢生從事水彩畫創作，足跡已經遍佈全球五大洲，開過的畫展不下百餘場，並且有很多幅描繪神佛聖像的畫作，甚感興趣，尤其聽到我篤信神佛，並且大力提倡藝術與宗教結合，希望用藝術作品來陶冶芸芸眾生心靈的理念，頗感讚同，當場表示要在他所主持的指南宮旁建一山房，做為我的畫室，讓我在這裡捕捉指南山秀麗的景色，描繪指南宮巍峨的建築，進而從事心靈的創作。

　　「這件事情時隔數月，我都已經忘了，想不到高齡已過八十的高董事長竟然一諾千金，積極的進行著相關建設事宜。

　　「接過電話之後，又驚又喜。我以最快的速度趕到指南宮，在貓空纜車指南宮站正前方的咖啡座與劉經理相談片刻，劉經理遙指右前方不遠處一棟白牆綠瓦的小樓，說那就是為我整建的畫房。接著，他陪我漫步走過一座八角迎仙亭，沿著金龍池右邊的斜坡，來到這間正在裝潢中的山房。這是一棟二層樓房，外牆白色素雅，內部規劃一樓當畫廊，可供遊客參觀賞畫；二樓是畫室，一邊的牆壁設有壁櫥，可安奉神像、擺放藝術雕像；另一邊設置書櫃，中間留待放置畫桌，另附設盥洗室，設想相當週到。

　　「從畫室向外望，近在眼前的是聳立在金龍池中的八角迎仙亭，不時還可望見貓空纜車凌空而過；遠處是貓空群山，層巒聳翠映入眼簾，景色秀麗。

　　陽春畫苑　白牆綠瓦

　　「劉經理介紹說，我們在這裡所看到的是後山，從纜車站前面沿『通天大道』漫步不到五分鐘可到『凌霄寶殿』廣場，那裡地勢居高臨下，視野遼闊，在黃昏時分夜幕低垂時，點點繁星浮現眼前，遠眺大台北盆地，萬家燈火相互爭輝，101 大樓若隱若現，那畫面頗為壯觀。

　　「劉經理接著介紹登指南宮的多條路徑：除了從木柵動物園搭貓空纜車之外，還可從台北公館搭 530 公車上來；若自行開車，可從政大

前門沿著指南路蜿蜒而上到停車場。另外就是沿著有名的登山步道拾級而上，從政大附小前，順著古早以來的『竹柏步道』，一步一台階，直抵 530 公車總站。由於從山下到這附近的土地公廟『福德祠』約有一千台階，因而這條步道被稱為『千階親山步道』。從福德祠開始就是接近指南宮的步道，登山者會在這裡走向指南宮四大宮殿園區，或者繼續沿周邊步道上行，經大雄寶殿、貓纜指南宮站，再由『迎仙亭』旁邊步道，到『人生指南教育園區』瀏覽，最後到月老坐鎮的『夫妻情人聖地』和『月光平台』高地，那裡可遠眺大台北景觀；這後段路程約有三百多台階。

之三

指南宮位於台北市文山區木柵東郊的指南山麓，近鄰國立政治大學及木柵動物園，是台灣著名的道教聖地之一，俗稱『仙公廟』，因主祀八仙中的「呂仙公」（呂洞賓）而得名。指南宮地域廣袤達八十公頃，地勢起伏綿延，殿宇羅列，氣勢雄偉。常年雲蒸霞蔚，時有烟霧繚繞，是一個鍾靈毓秀、風光綺麗的宗教聖地與觀光勝境。

相傳清光緒八年間，淡水縣知縣王彬林從中國大陸到台灣履任時，順道恭迎山西芮城永樂宮呂仙公神像香火奉祀於艋舺（今萬華）玉清齋，彼時即常傳呂仙公靈驗事蹟，信仰的民眾與日俱增。其後因景美地區發生疫情，有許多鄉民因瘟疫而死亡，當地士紳風聞艋舺玉清齋呂仙公靈驗，乃恭請呂仙公神像到景美，祈求保佑全境平安。後來疫情逐漸平息，更有雙目失明而重見天日者，還有多年未有子息而求助呂仙公後得子者，靈驗事蹟相繼顯現，因而前往頂禮脈拜的善男信女日漸增多，地方士紳都深感呂仙公神恩浩蕩，遂有地主捐獻土地，於是在光緒十六年（1890 年）在木柵現址興建廟宇名曰『指南宮』，供奉呂仙公神像。1920 年至 1959 年曾多次擴建，1991 年開始，在不改變廟宇原貌的原則下，進行了為期七年的整建本殿工程。

指南宮為儒、釋、道三教合體的廟宇，除最早供奉呂祖的本殿外，現已陸續完成有大成殿、凌霄寶殿、大雄寶殿、地藏王寶殿，五殿並立，氣勢雄偉。

以道教為主體的「純陽寶殿」又稱本殿，奉祀呂純陽祖師，殿中高懸「天下第一靈山」牌匾。

「天下第一靈山」的美譽其來有自。指南宮不僅共尊儒、釋、道三教，該宮主任委員高忠信先生更以開闊的心胸接納各宗派教義，因而

曾獲推舉為全國宗教徒協會兩任理事長，期間曾率領各宗教領袖訪謁天主教教宗保羅二世，蒙高規格接待。又各宗教領袖，包括佛教、道教、天主教、基督教、回教、天帝教、一貫道等各大宗教，應邀到指南宮聚會時，大家對於指南宮的地理環境、自然生態、林園以及人文景觀、文化氣息等方面，莫不大加讚賞，都認為指南宮應屬「天下第一靈山」，三十多年前即得此盛譽。

大成殿主祀孔子與七十二弟子。殿外白牆有孔子和弟子周遊列國的浮雕，並有一雙麒麟環繞。

五殿之中，大雄寶殿為佛教道場，其廣場前門依儀規設有天王殿，供奉彌勒佛像與四大天王神像。循著純陽寶殿（本殿）後方左側小徑，即可到大雄寶殿。其二、三樓是正殿，供奉釋迦牟尼佛，其中有一尊是泰國巴博元帥所贈與

┃ 指南宮凌霄寶殿

┃ 天下第一靈山 - 指南宮

之四

2014 年 10 月 18 日星期六，這天天氣晴朗，秋高氣爽，我邀請葉姓友人一同造訪木柵指南宮，因為這天【陽春畫苑】要開幕了。

從動物園纜車站搭乘貓空纜車凌空而上，我們就像騰雲駕霧的仙子。纜車抵達指南山腰的上空時，忽聞鼓號樂隊演奏起迎賓曲，震天價響，有如仙樂飄飄，聲聲入耳。待步走下纜車時，眼前已是一片滾動的人潮。

「迎仙亭」旁臨時搭建的帳篷已經坐滿各方來賓。在接待人員引

導入座後，我抬頭看到前面講台兩旁佈滿許多祝賀的花籃，琳琅滿目，好不熱鬧。

開幕典禮在十點準時開始，司儀宣讀了總統、副總統書面賀詞後，指南宮高宗信主任委員致詞、來賓致詞，然後【陽春畫苑】主人陳陽春致詞，一切行禮如儀。

高忠信董事長主持指南宮陽春畫苑開幕

接著，賓客們爭相與畫苑主人陳陽春拍照留念，有遠自澳洲布里斯班前來祝賀的陳秋燕女士（世界多元文化藝術協會會長、世界華人工商婦女企管協會澳洲分會會長）、高雄市陽春水彩藝術會會員（會長楊景旭）、雲林縣陽春水彩藝術會會員（會長周秀蓮）、台北市陽春水彩藝術會會員，還有許多藝文界前來共襄盛舉的朋友，估計來賓約有一兩百人。

我注意到，在舉行開幕典禮的同時，畫苑內已經是人潮洶湧。有人在一樓觀賞畫作，也有人在樓上眺望樓外風光。

今天是第二次與指南宮主委高忠信先生的文化秘書張寶樂先生以及該宮營業部經理劉志謙先生見面，大家相談甚歡。張寶樂先生溫文儒雅，他除了擔任高主委的文化秘書之外，也是中華道教學院學務長、太

平洋日報社長，曾獲兩屆新聞界最高榮譽的「曾虛白新聞獎」，是一位不可多見的長者。前次來訪時獲贈由他主編的「一月凌空澈千江」及「十二生肖圖」兩書，描述指南宮之美，拜讀之餘，深感他文學造詣深不可測，實是指南宮之寶。而劉志謙經理則深獲高主委器重，他統籌指南宮一切對外業務，包括這次【陽春畫苑】的軟、硬體設計、工程發包、監工到驗收，巨細靡遺。猶記得上次與陳陽春同來造訪，在接受高主委午宴款待時，高主委曾當面肯定他在工作上的忠誠與幹練。劉志謙經理同樣是指南宮之寶，兩位同是高主委的左右手。

　　中午，指南宮以豐盛的中式自助餐招待全體前來觀禮的賓客，「洞庭湖餐廳」內高朋滿座，張寶樂先生與我及我的葉姓友人同桌共享盛宴。

陳陽春與指南宮高忠信董事長

指南宮陽春畫苑外觀及內景

二十六、五個女人一團和氣

一座美麗的城市如果沒有一條美麗的河流貫穿其中，城市便缺乏靈性，沒有魅力。巴黎因塞納河而輝煌，倫敦因泰晤士河而壯麗，台北因淡水河而柔媚，高雄因愛河而燦爛，台南因運河而增添盎然古意。

一個人的一生如果不曾發生過任何值得一提的趣事，人生便不算精彩。精彩的趣事宛如一條河流，悠悠然注入生命之中，使生命增加光彩。

一段鮮為人知的趣事，像一條溫婉的河流，注入陳陽春的畫家藝術生涯之中。

那是一個秋日的午後，在陳陽春的畫室裡，我們一邊泡茶一邊閒聊，我很感興趣的傾聽著他述說這一段陳年往事。

（1）

「一張在畫展上時常遇見的面孔，那天又在國父紀念館走廊上碰到。她風姿綽約，五十開外的年紀，總是不施脂粉，沒有時髦的妝扮，卻掩不住那份高潔淡雅的氣質。這位有過數面之緣的女士先是跟我招呼聊天，後來話鋒一轉，說要拜我為師，跟我學畫，問我有甚麼條件，起初我以為她是說著玩的，因此半開玩笑的說，沒甚麼特別條件，妳只要辦一桌菜，請幾位朋友來一起吃個飯，做個見證就好了。」

「沒想到幾天之後，我真的接到她的電話。」

「大師，明天中午有空嗎？」電話那頭傳來這位女士熟悉的聲音。

「有甚麼事嗎？」

「我約了幾位朋友明天中午聚餐，我告訴她們，這是我拜師學畫的會餐，請他們一定要來見識一位享譽國際的水彩畫大師的風采。大師，你一定要來喔。」

「這麼快就決定了，妳不會後悔嗎？」

「有甚麼好後悔的？學畫可以陶冶身心，可以培養美學，增加生活情調，而且有益身心，總比打麻將累壞身子要好上幾百倍吧。」

「好，妳既然有此認識，那就要看妳有沒有恆心長久畫下去。」

「大師請放心，我會的，我會一直畫下去。明天中午十二點，在貴婦百貨地下二樓 XX 餐廳，我們都會等你喔。」

…………

「想起過去，無論在總統府，在市政府、在經濟部智慧財產局、在獅子會、在扶輪社、或在各大專院校演講，以及在畫展上，在很多記者採訪的記者招待會上，我都能臉不紅氣不喘的侃侃而談。甚麼地方我沒有去過，甚麼場面我沒有見過。這小小的餐會是難不倒我的，我以平常心隻身赴會。

「那天她們一共來了七位姊妹淘，男士只有我一人。

「有人戲說這是八仙過海之宴，我則說：『八仙過海是七男一女，而現在我們是七女一男，陰陽顛倒耶！』大家哄堂而笑。

「『大師，你以後要如何教導我們這位畫壇素人？』姊妹淘之一如此提問。

「常言說：『師傅領進門，修行在各人』，藝術需要幾分慧根，平常要多觀摩，先自己充實美學概念，培養自身氣質，同時不要害怕下筆嘗試，總要在摸索中學習成長。把對生活的美感用色彩和構圖表達出來。希望學畫的人能把作畫時心裡的那份真、善、美、愛傳播於人間。妳們都沒有色盲吧！我打趣一問。引得她們同聲一笑。

「只要沒有色盲，人人都可修得正確的色彩學，穿著衣服搭配起來會更得體，學畫就不會太難。」我這樣勉勵她們。

「眾女士七嘴八舌，紛紛帶著好奇的眼光打量著我，我已記不清她們講了多少與畫畫無關的連珠妙語，最後是我一人獨自漫步回家。

…………

「就這樣，從那天起我的畫室多了一位入門女弟子——H 女士。

（2）

「這位新入門跟我學畫的 H 女士，其實是位國中英語老師，也是一位業餘畫家，她本身已經有相當好的美學素養，作畫的功夫也很到家；和我談構圖、談畫面取景、談光影的捕捉、談用色、談留白，她都有獨到的見解，她所希望於我的是從我這裡學習水潤技巧，就是如何運用那難於捉摸的水分的乾濕來潤飾一幅唯美的畫面，也就是我創造的【夢幻迷離技法】。

「跟我學畫的學生中，不乏男女老少，上至醫院院長，下至國小學童，我把我們古聖先賢孔子所說的名言「有教無類」奉為圭臬，因材施教。人家說：『名師出高徒』，我不敢說自己是名師，但這些年來確也培養出不少畫壇新銳，看到他（她）們在許多繪畫比賽中嶄露頭角，內心自是欣喜。有些人學畫，志不在參賽，不在成為專業畫家，而是打

發時間，增加生活樂趣；也有人是為了紓解生活壓力，在作畫時寄情於山水景物之間，渾然忘我；至於為生活而畫畫則是盡一份天職。

「H女士應該是屬於打發時間，增加生活樂趣的那種。她沒有任何壓力，不必為誰而畫，一對兒女讀大學住校，先生讓她享有充分的自由，所以她一派輕鬆，毫無牽掛。這種心境下畫出來的作品是奔放的、是無羈的，假於時日，待技法純熟，必然青出於藍而勝於藍。

「後來有幾次，她跟隨我出外寫生，像是到淡水漁人碼頭取景，到台北三峽畫老街，到樹林畫古廟，她都表現出濃厚的興緻。尤其是潑墨畫法，她特別仔細觀摩。她也對我的畫作提出她的看法，說來頭頭是道，不愧是國中老師。

「有一天下午，她開車載我去金瓜石觀看茶壺山景色，那時已近黃昏時分，夕陽餘暉灑落在山谷，一層層氤氳的山氣瀰漫整個山丘，有點像薄霧在昇華，那光影瞬息萬變，稍縱即逝，我趕快取出照相機拍下那難得一見的景色，準備日後融入我的畫中。她也下車眺望無邊景色，大嘆不虛此行。

「老師，你常出外寫生嗎？」她問。

「是啊，妳不覺得大自然是奧妙的、是神奇的，是偉大的嗎？無論貧富貴賤，它都不會拒絕，只要你奔向它，妳就是她的子民，妳可以在它的懷抱裡盡情的奔騰，盡情的歡笑，不用任何報酬。」

「是，我們都是大地的子民，畫家描繪它，詩人禮讚它，音樂家歌頌它。」

「可是政治家、企業家會破壞它。開山闢地的結果常引發大自然的反撲，像是山崩、土石流之類的，造成人類的災難。我們今天能親眼看到茶壺山這麼美麗的景色，這是一種福份，說不定哪天它會在人類的機具下消失無蹤。」

「那就趕快用畫筆描繪下來，留給後代子孫一幅美麗的畫面吧。」

「李白的詩【獨坐敬亭山】云：眾鳥高飛盡，孤雲獨去閒。相看兩不厭，只有敬亭山。妳看那境界多麼高遠！」

「現在我想說：相看兩不厭，還有茶壺山。」

「後來在暮色蒼茫中，她緩緩開著車子，朝台北方向歸來，山底下已是萬家燈火，不時有車燈迎面閃過，讓人眼花撩亂。

「老師，我想起一個問題。你畫風景，可以先把照片拍下來，再斟酌畫面構圖，然後再行潤色。那畫女人呢？我看過你畫過許多氣質美女。」她問。

金瓜石茶壺山

　　「風景畫可以隨畫家的心情營造意境，在構圖上去蕪存菁，在色彩上尋求和諧，對景物作完美的詮釋，因此可以根據照片略作取捨。美女畫的創作，部份仰賴於畫家與美女間情緒的掌控，總要有良好的默契，良好的互動，相互信賴，畫家才能抓住美女自然流露的氣韻、神態，才能把動人的表情停格為永恆的畫面。所以畫美女不同於畫風景。光憑美女照片畫不出美女特有的神韻以及潛藏的氣質，那將只是僵化的圖像。有很多時候，畫家必須調整模特的姿態，把背景刻意擺設，把人體最美好、最吸引人的部位呈現出來。有些地方也要營造神秘，朦朧之美可以讓人有更多的遐思。畫家需具有敏銳的觀察力，要有超人的審美觀，並不是每位脫光衣服的模特都可以全體入畫，畫家須擷取美女令人動容的一面，有時藉薄紗或短裙，若隱若現的，才能顯出美女的嫵媚，才能露出姣好的身材。畫家如能畫出一襲薄紗萬種風情，最是迷人。模特除了要有美好的外貌，還需要具有動人的氣質，並且要有持續保持靜止的能耐，讓畫家有足夠的時間來描繪。」

　　「西方有些前衛畫家，愛畫女性性器官特寫，你認為這是不是在褻瀆藝術？」

　　「藝術與色情乃一線之隔，全看觀賞者的心態。佛家說：色不異空，空不異色，色即是空，空即是色。只要心靈純潔，心地善良，觀念正確，不必用有色眼光多加評論，畢竟人各有志，也各有所好。」

　　「那要畫美女，模特就該寬衣解帶，真槍實彈的呈現在藝術家面前囉。」

　　「沒錯，雕塑作品更是如此。你看過羅丹的『永恆的春天』或『吻』吧，羅丹為了創造這兩尊曠世不朽的巨作，如果眼前沒有真實的模特兒，妳想他如何去憑空創造那超完美的人體比率、那每一塊突出的肌理，以及主人翁堅毅的神情呢？」

　　「那你在面對女模袒胸露肚時，會像柳下惠那樣坐懷不亂嗎？」

　　「當然要處之泰然，這是藝術家必有的修持。藝術不同於色情，所謂動心忍性，增益其所不能。動心忍性，用現在的話說就是情緒管理，自己把情緒管理好了，下筆有如神助，常常可以一氣呵成一幅畫作，神韻、氣質就在其中。」

　　「你認為達文西畫【蒙娜麗莎】也是找模特兒臨摹的嗎？」

　　「當然是。關於【蒙娜麗莎】這幅畫有很多傳說。達文西在義大利文藝復興時期（1502 年）開始創作這幅畫，根據瓦薩里（Vasari）的記載，這幅畫歷經五年才完成。【蒙娜麗莎】的畫中人物是誰，今天已

永恆的春天　・　羅丹

蒙娜麗莎 · 達文西

經無法確切考證，藝術史家曾討論過多種可能性。而達文西的第一位傳記作者說，蒙娜麗莎確有其人，她是一位名叫法朗西思科 戴爾 吉奧亢多（Francesco del Giocondo）的夫人。吉奧亢多確有其人，他是佛羅倫斯的一位富商，在當地的政治界也是個有頭有臉的人物。

「『蒙娜』義大利語為 Madonna，簡稱為 Monna（或 Mona），中文翻譯為『我的女士』，通常放在女性的名字前，相當於英語中的『Madam』，所以『蒙娜麗莎』的意思是『麗莎夫人』。」

「哇啊啊！我上了一堂深奧的藝術史課耶。」H 女士不禁脫口而出。

「我們中國唐朝出了第一位大畫家吳道子，他是畫界千年難得的全才，舉凡神佛、菩薩、山水、人物、龍、鳥、花、草、樹木、車輿、器仗、橋樑、房舍等等，無不精通；尤其擅長人物及佛像，千餘年來一直被奉為畫聖，民間畫工尊為祖師爺。畫聖的作品數量極為龐大，據說光在長安、洛陽兩地寺觀中繪製的壁畫就多達三百餘堵，式樣各異，無有雷同。他所畫的卷軸有記錄的就多達一百多件。這些畫以佛教、道教的題材居多。他畫佛像頭頂的光環，不需尺規，揮筆即成；他畫龍，龍的鱗甲會有飛動的感覺；畫下雨天，會有煙霧環生。據說吳道子畫畫，下筆如有神，像一陣旋風，一氣呵成。重要的是，畫聖筆下的宗教人物，像是人物容貌、頭冠、衣著等都完全漢化了。這種漢化之風一直影響到宋、元、明、清各朝代，以至民國，在中國古今畫家中，從來沒有人能與之抗衡。」

「可惜現在很少有畫家專以宗教題材作畫了。」

「還是有一些，像是畫【佛祖漆】（農家廳堂的神桌上，供奉神明以及佛祖的畫像，早晚膜拜）的，大都是藝術傳承，為生活而畫。」

（3）

「就在這段時間，美國東岸一位相識多年的女記者 W 小姐來電詢問我近期的畫作情況，她說有個藝術團體正在徵求東方藝術家前往展畫，說我的畫作很受該團體肯定，他們幾位董事曾經熱烈討論過我的技法與畫風，問我是否有意再去一趟美國。

「這位女記者 W 小姐剛出道時在台北和我相識，後來時常採訪我的畫展消息，並且時常在報紙或藝文雜誌報導我的畫作，她本身也是一位藝術愛好者，喜歡收藏名人字畫，他對我的作品瞭若指掌，評論非常中肯。

「有一次我到美國一所大學講學，她得到消息，千里迢迢跑來該大學採訪，讓我非常感動。我要說一句實話，一位藝術家能夠打開知名度，甚或名揚四海，記者的報導功不可沒。我非常珍惜這位年輕女記者 W 小姐的情誼。

「其實我也靜極思動，想想最近已累積了五十多幅創作，再到美國去試試水溫也是無妨，於是便順口答應下來，讓她去進行相關籌備工作。

「事有湊巧，就在同時，另外一位移民到加拿大的藝壇朋友 Y 女士也來電邀展，她是溫哥華華人婦女會會長，是我大學同學，她說要在華人社區為我舉辦一次個展，問我有否意願到溫哥華走一趟，順便見見老同學。這位女同學在大學時總是獨來獨往，很少參與學校活動，同學稱她是『俠女』，她心思細膩，喜愛文學，有點多愁善感，很有詩人氣質；除了畫畫，她也寫詩，大學時就常有詩作發表。畢業不久她就嫁到溫哥華，定居北美之後倒是常有聯絡。近年兒女長大了，她常回台探望雙親，我也時常收到她寄贈的敘情詩作。

「我心想，可以把兩地畫展的時間連貫起來，一次行程，兩個地方，雖然兩地奔波較為勞累，但應該還撐得過去。

「我把這個構想同時告訴在美國的記者朋友 W 小姐以及在加拿大的同學 Y 女士，結果她們雙方都表贊成，時程由她們雙方共同討論安排，文宣交由她們製作，我只要提供畫作交運，到時再親自跑一趟即可。

「這件事情被正在跟我學習技法的 H 女士知悉，她問我：『老師，我可以跟你去嗎？我很想見識一下國外畫展的情況。』

「妳想去喔，那我要問問兩位主辦的朋友，看她們會不會反對；最重要的，也要徵求我老婆（L 女士）同意才行。」

「為什麼？怕我搶走她們的光彩？」

「也許吧，」

「那沒問題，我用心如日月，我會很低調的扮好學生的角色。老師有事，弟子服其勞也是應該的呀！相信她們不會反對的。」

「好，那妳自己直接跟她們溝通，下個禮拜兩位國外的朋友就會回來台灣。」

（4）

「內人（L 女士）是我人生道上最好的伴侶，她從北港一路陪我來

到台北，我們共同奮鬥打拼。為了悉心教養子女，讓我無後顧之憂，能專心致志於繪畫創作，她辭去國中老師的教職，犧牲可說不小；她是我的全職管家兼專業經理人，家中大小事情，她都一手包辦，就連國內外有關於我的作品展覽新聞報導，她都細心剪貼成冊，巨細靡遺，她真是我全世界最好的內助。」

「所以，對於美國那位年輕的女記者 W 小姐，她知之甚詳，連她多大年紀，她都印在腦裡；至於我在加拿大溫哥華的那位同學 Y 女士，她更是熟悉；知道她是一位業餘女詩人，偶而會寄來一些近作，我們常一起拜讀討論她寄來的詩篇。」

「關於新近加入我門下學習迷離技法的這位 H 女士，我也據實報告老婆，沒有任何隱瞞。就連一起出外寫生以及那天去金瓜石觀賞茶壺山的事也沒遺漏。」

「為了替去美洲開畫展的事鋪路，我開始向老婆遊說，我問老婆：

「我年紀這麼大了，妳認為我還適合萬里長征，去美洲開畫展嗎？」

「看你身體狀況，不要勉強。」

「最近身體沒有毛病，如果有人陪同，我想是沒有問題的。」

「那就去吧，反正閒著也是閒著。」

「最近我在溫哥華的同學 Y 女士，還有那位美東記者 W 小姐就要回台接洽畫展的事，我想妳也一起見見她們；還有那位新近跟我學畫的 H 女士也想見妳。」

…………

「同樣在貴婦百貨地下二樓的 XX 餐廳，我們五人圍成一桌：H 女士、W 小姐、Y 女士、老婆 L 女士和我。坐定之後，我向大家介紹，我老婆靜坐一旁，她頻頻向每位頷首致意，表情輕鬆。」

「我要特別感謝 W 小姐過去對我的作品大力報導，使我在畫壇提昇不少知名度。這次又為展覽我的畫而奔走，真是衷心感激。還有老同學 Y 女士，妳在溫哥華為我宣傳，感謝！」

「還有這位未來的畫家 H 女士，她想去美洲觀摩這兩場展覽，回來寫論文、寫報告。W 小姐妳會以記者前輩身分協助她吧！」

「歡迎之至，我義不容辭提供協助。」

「到溫哥華找我就對了。」Y 女士補上一句。

「老婆，妳認為呢？」

「你年紀不輕，需要有人照顧」。

「師母放心，我若同行，不會有事。」H女士輕聲的說。

「那就有勞照顧了。」老婆輕聲謝過。

「後來互相熟悉了，彼此隔閡消失了，都說難得相聚，大家海闊天空閒聊起來，彷彿有說不完的話，不知打烊時間之既至。」

「那天回家後，我問老婆：那位H女士說要陪我去美國、去加拿大看畫展，並幫忙照顧畫展，妳認為呢？」

「我看她一臉純真，一派清純，而且很有教養，應該是心地善良，坦蕩光明。而你一向愛惜羽毛，如今你已年過花甲，應該不會臨老入花叢，不會去搞曖昧吧！有這樣一位學生相隨照料，我很放心，很好啊。」

「老婆妳真好！」

（5）

「出發那天，H女士到家裡來接我，老婆送到樓下，她向H女士咬耳朵說：『陳老師英語一竅不通，是英語白痴，麻煩妳多加照料！』我感覺得出老婆的語調有些顫抖，讓我心頭突然湧上一陣心疼與不捨。」

「我聽見H女士回答：『師母妳請放心，我一定帶他平安回來交還給妳！』

…………

「結果兩地畫展都按照預定日期順利完成，有W小姐和Y女士分別在當地安排照料，有文宣，有廣告，有當地名人參與剪綵，又有藝文記者配合報導，確實在當地畫壇掀起一波聲浪，成績還算不錯。

「尤其是在溫哥華，藉著老同學Y女士是華人婦女會會長之便，她帶來一位會員C女士到展覽會場與我認識，彼此相談甚歡。這位C女士是溫哥華華人畫會會長，她已是移民的第二代，對於加拿大溫哥華的瞭解遠勝於台灣，她言談舉止溫文儒雅而謙虛。Y女士和我陪著她參觀全場畫作，在每一幅畫前她都佇立良久，仔細觀賞，後來她看上了一幅台灣風景畫，說很有特色，非常喜歡，當場決定購買收藏。

「老同學Y女士說我第一次來到溫哥華，堅持要略盡地主之誼。於是在展覽結束之後，她安排了一天行程，邀請收藏我畫作的畫會會長C女士和我、我的學生H女士一行四人，共同遊覽了溫哥華的著名景點：溫哥華市中心、溫哥華藝術館、加拿大廣場、廣場旁邊的碼頭、海灣、唐人街、史丹利公園等。

「世界上每座城市都有它們的特別之處，溫哥華也不例外。在溫

哥華，我感受到美景無處不在，有山有水，氣候宜人，應該很適合人類
居住。

「行程接近尾聲，在離開台北三個多禮拜以後，H女士陪我平安回
到台北。老婆L女士到機場迎接，小別勝新婚，我張開雙臂擁她入懷，
一切盡在不言中。」

陳陽春在溫哥華畫廊

二十七、躬逢盛會：「高雄市陽春水彩藝術會」正式成立

北中南三會相輝映　藝術情四方結善緣

　　時間來到 2014 年仲夏，六月裡與陳陽春相見於他的台北畫室時，他告訴我「高雄市陽春水彩藝術會」即將成立的消息。

　　「1999 年『台北市陽春水彩藝術會』成立時，你還在商場打滾，也不知道你忙到那裡去了，沒能邀請你參與盛會。現在你已退休在家，應該有空可以到處看看。尤其這次就在南台灣，距離你所居住的台南不是很遠，希望你能到高雄來跟大家融合在一起，感受一下現場的氣氛。」陳陽春這樣說，

　　「好！我一定去湊熱鬧。」當場我就答應了。

　　陳陽春把成立大會的日期和地點告訴了我：103 年 07 月 20 日（星期日）上午十時，在鼓山區富農路 156 號溫莎堡會議室。

　　大會前一天下午我接到陳陽春的電話：「明天的成立大會你會準時參加吧？」

　　「當然，君無戲言！」

　　「好，我搭高鐵，早上九點半到新左營，或許我們可以在那裡會合，他們會有人來接我，我們一起過去。」

　　那天早上我從台南火車站搭台鐵的自強號班車，準時在九點十八分到達新左營，出口處與高鐵相通，還沒找到位置坐下來等，陳陽春就搭電扶梯上來了，相見的歡欣喜悅自不在話下。幾乎是同時，我們還來不及開口聊天，接待陳陽春的人出現了，陳陽春介紹說：

　　「這位是陳醫師，心臟科醫師，他是藝術會的發起人之一。」

　　「這位是我的同學吳溪泉，他學美術印刷，他從台南來。」我遞上祿庭的名片，並解釋說：「祿庭是我為紀念家父而建的一座庭園。」

　　…………

　　我們三人魚貫走出車站時，陳夫人已經開車在站外等候，時間把握得很是精準。

<div align="center">x　　x　　x　　x</div>

　　多年沒到高雄來了，尤其是後車站重劃區這邊，以前似乎從沒來過。緊鄰美術館特區的這個農十六特區，有著類似台北信義計劃區的地理條件和地段，如今高樓林立，盡是高級豪宅，街道整齊，林蔭夾道，居住水準大幅提昇，這是時代進步的結晶，是高雄市民之福。

大會地點就在農十六特區裡的富農路上，車行不到十分鐘我們就抵達會場，位在一座豪宅一樓的會議廳，挑高有二層樓高，金碧輝煌，氣派非凡，讓我有點像走進巴黎市郊凡爾賽宮的鏡廳；陳陽春告訴我說籌備會主任委員楊景旭先生就住在這棟大樓的樓上。

只見會員們相繼進場簽到，我也被要求在「來賓欄」上簽上大名。陳陽春介紹我認識了籌備會主任委員楊景旭先生，楊先生在會場指揮若定，隨即交代一位劉先生過來陪我聊天。相談之下才知道，這位劉醫師原來是我台南一中同屆畢業的同學，他在第六班，我在第三班，在校時我們沒有過交集，此時我們聊起很多共同的回憶，像是：常常在升旗後朝會時訓話半小時以上的鄧校長、每天早上在升旗台前�的長腳中校教官關凱、還有那位個子矮胖卻非常愛吃學生送的香腸的地理老師，傳說他很沒有人性，後來可能香腸吃多噎到了，被人用布袋套了起來……等等很多訴說不完的話題；而這位劉醫師也在多年以前，在楊景旭先生的介紹下，收藏了一幅陳陽春的畫。

十點正大會開始，籌備會主任委員楊景旭先生擔任主席，主導整個會議的進行。他不愧是位官場老將（已從高雄市政府新聞處副處長退休），經驗豐富，使大會很有節奏的進行。首先，楊先生致詞，概述「高雄市陽春水彩藝術會成立記要」如下：

『與水彩畫大師陳陽春兄結緣四十餘載，初識時，我倆都是二十幾歲的年輕小伙子，同在清華廣告公司上班，一個是才華橫溢的設計師，一個是活力充沛的業務員。隨著歲月更迭，陽春兄成為聞名遐邇的國際級大畫家，我則是一位專業的新聞官，雖然隔行如隔山，但藝術結緣，友誼常繫，久而彌篤，還催生了高雄市陽春水彩藝術會，締結了永生不解的藝術情緣。

陽春兄彩繪生涯一甲子，迄今足跡遍及歐、亞、美、非、大洋五大洲，近五十個城市，至今已經舉辦了一百七十餘場次畫展；其中在高雄市之台灣新聞報、中山大學（二次）、五千年藝廊，共展出四次，除早期首次在新聞報藝廊之展外，個人皆躬逢其盛，能以老友兼高雄市政府新聞處副處長的在地人身份應邀觀禮並致賀詞，委實與有榮焉，猶以民國九十九年退休後，仍聯繫頻繁，102 年陳大師應台灣文資中心之邀展，出版畫冊，更請我撰寫「陳陽春的水彩世界」一文為序，兩人友誼可說與時俱進。今（103）年新春某夜，陽春兄來電跟我說：「他在南非、廈門、台北、雲林均有陽春水彩藝術會，希望高雄市也能有同一社團，協助他推廣台灣水彩畫。」當時在陳大師殷殷期盼下，我義不容辭，立刻答應充當發起人。

陽春兄的此通電話，是一個動能，也是一個好的開始，更是成功的一半。二月初，我先徵詢畫家朋友黃淑玲、謝逸娥老師意見，再與張森安先生、莊　宏先生、廖財保先生、林佩樺女士、劉添發醫師、陳懷民醫師及其夫人莊玟玲女士等好友提到籌備藝術會的構想，都獲得良好的反應。二月十日陽春兄蒞臨高雄，與我交換成立高雄市陽春水彩藝術會的意見，而當天自由時報頭版二條正好刊載「陽春兄初中同學，將他所贈已珍藏五十四年的兩幅課堂習作畫，完璧歸趙」的新聞，內容圖文並茂，相當感人。兩人把覽之餘，深覺是高雄市陽春水彩藝術會成立前的好預兆，我立即擬就申請籌設緣由、成立宗旨，並開始展開發起人連署工作，至四月上旬，響應之發起人已達三十七人，遂連同章程草案等相關文件，於四月十七日送高雄市政府社會局，正式申辦籌設高雄市陽春水彩藝術會；四月三十日上午九點多，社會局承辦人員潘先生即通知我：已同意籌設。十二點不到，我就至社會局領取該核准公文，核准文號為中華民國 103 年 4 月 30 日高市社人團字第 10333630800 號，當時我手上拿著剛繕就的核准函，歡欣無比。

接下來展開正式的籌備工作，依序要召開發起人會議，第一次、第二次籌備會，暨成立大會等等，看似簡單，其實也相當繁瑣，尤其是文書作業更需人手幫忙。

為期工作順暢，幾經思索，除請柬、紅布條等美編部份，請黃淑玲老師協助外，其他所有工作，情商好友黃顯政老師全力協助，舉凡會議召集、記錄整理、公文繕打、成立大會手冊編印，皆由他一手擔當，並敦請前高雄市圖書體育教育用品公會秘書賴來欽先生擔任會務顧問，高手到位，果然一切順利。

5 月 25 日上午，首先在高雄市鼓山區溫莎堡會議室，完成發起人暨第一次籌備會，選出本人為籌備會主任委員，黃淑玲、張森安、劉添發、莊　宏、陳懷民、林佩樺、翁怡芳、鍾源興等八人為籌備委員，黃顯政為執行秘書，盧惠鶴為會計，賴來欽、莊玟玲為秘書，同時通過章程草案，於 6 月 6 日函請社會局查照。復於 6 月 26 日上午在同一地點召開第二次籌備會，審定會員名冊，共三十八人入會；並確定 7 月 20 日（星期日）上午十時在同址召開成立大會，亦通過大會章程，103、104 年度工作計劃與經費收支預算、理監事選票格式等議案，同時授權籌備會主委及工作人員全權處理大會召開前之相關籌備事宜，6 月 26 日第二次籌備會議記錄送社會局查照。6 月 30 日將封面印有陳陽春大師所繪「高雄港灣」的精緻邀請函，送給社會局及所有會員表達誠摯的邀約，今成立大會已盛會可期，個人心中感到無比的雀躍與充實，謹

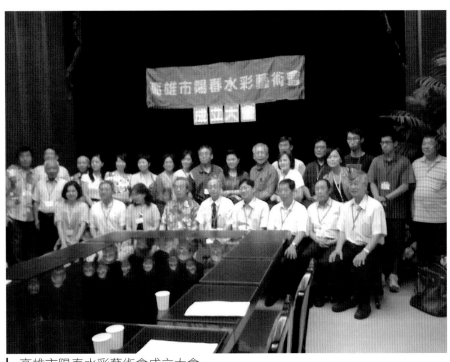

高雄市陽春水彩藝術會成立大會

摘要追述籌備經緯，以資存念，並感謝辛苦的籌備同仁，以及三十八位創始會員的情義相挺，相信今後在大家全力支持下，會務必能蒸蒸日上。』

熱烈的掌聲之後，接著由主管機關高雄市政府社會局代表致詞；隨後陳陽春以貴賓身份受邀致詞，他首先為老友籌備會主任委員楊景旭先生的辛勞致上感謝之忱，並對全體三十八位創始會員的情義相挺表達由衷謝意。他也期望大家合作經營的這塊藝術園地，將來能開滿藝術的花朵，為高雄港都增添人文藝術氣息，他相信芬芳的花朵將會隨處開放。

接著，主席作籌備工作報告、主持討論提案、臨時動議、選舉第一屆理監事，一切行禮如儀，都在主席主導下，在鼓掌聲中一一通過。

就這樣，一個從事藝術活動的民間社團在南台灣港都正式成立了，它將與在北台灣的「台北市陽春水彩藝術會」、在中台灣的「雲林縣陽春水彩藝術會」相輝映，共同為弘揚陳陽春大師的水彩畫創作而努力。

個人有幸參與此一盛會，目睹老同學在水彩畫藝上的成就備受肯定與推崇，大家爭相與之合照，實感與有榮焉。

二十八、回首來時路，多少事都付笑談中

　　那天，台北下著毛毛細雨，在仍然炙熱的秋日裡，這是難得的天氣。據晨間氣象報告，有輕颱形成，距離台灣尚有千里之遙。我利用在台北停留的時間，依約來到陳陽春畫室。

　　畫室已經重新佈置過，煥然一新，顯得井然有序，看起來比以前順眼多了。陳陽春告訴我，是那位台南女企業家黃玉蓮女士來訪時，看到畫室凌亂不堪，提議重新整理，特別指派她的姪兒潘建豪先生前來協助，花了整整一個禮拜的時間整理佈置，才變成今天的樣子，有較大的迴旋空間。

　　相同的沙發，擺在不同的方位，坐起來似乎舒服多了。

　　「今天的普洱茶好像特別香喔！」品嘗過陳陽春新沏的熱茶，我對陳陽春說。

　　「心靜自然茶香。」陳陽春漫不經心的回答，卻也有幾分道理。

　　「日子過得真快，距離上次來這裡又過一個月了。」

　　「這一個月來，我依照你的吩咐，利用空閒整理了一些資料，是有關我的過去種種，也許你會有興趣。」

　　「是，我洗耳恭聽。」

　　陳陽春斜坐在我對面沙發，翹起二郎腿，神色自若的笑談他的陳年往事：

（1）

　　童年時代，大約是民國三、四十年間，台灣社會普遍貧窮，尤其是一般農村家庭，能夠三餐都吃飽白米飯的並不多見，絕大多數都以蕃薯籤（那時蕃薯籤是人和家畜共用的糧食，因為蕃薯產量豐富，幾乎每戶農家的床舖下都堆滿蕃薯。但因不耐儲存，放置稍久會發芽，或臭心。於是農家便把它剉成籤，然後曬乾，可以存放很久不壞）和白米一起下鍋，砍木頭劈材煮飯，像我們家就是。那時父母親總是先把沉在鍋底的米飯盛給我，自己再吃上面的蕃薯籤。我很好奇，自己試吃蕃薯籤，粗硬難於下嚥，我才明白，並不是因為蕃薯籤好吃，是因為父母疼愛，才把最好的留給孩子。

　　我很幸運，小時候除了父母親的關愛之外，我還有一位很疼愛我的「阿公」，他有一個很有趣的名字叫「陳雞」。阿公告訴我，「陳」

的台語是「膽」，是響的意思，所以「陳鷄」就是會啼的公鷄。

在我五、六歲的孩提時代，阿公到田間工作時，都會帶著我跟隨他到田野裡玩。傍晚回家後，我常和阿公坐在屋前的蓮霧樹下乘涼，一邊等父親下班回來吃晚餐，一邊聽阿公講歷史故事。我最愛聽阿公講三國故事，阿公說孔明是三國時代最有智慧的軍師，他擺下的空城計嚇退了敵人的千軍萬馬。在寒冷的冬夜，阿公怕我著涼，還會摟著我睡覺，讓我在溫暖的懷抱中一睡到天明。

父親很疼愛我，在我六歲生日時，我還不會畫畫，父親就買了一盒蠟筆送給我當生日禮物，讓我隨意塗鴉。

在阿公沒下田的日子，我不敢自己一個人到田間玩，在家也覺無聊，有一天無意中在父親的書桌上發現一張毛筆字，覺得很好看，便隨手拿起父親的毛筆來臨摩。那時我還不識字，字意也不懂，只是照著字體臨摩。父親見我喜歡寫字，便帶我去私塾拜黃傳心先生為師，請他教導，開始識字並按筆順練習寫毛筆字。父親告訴我，書桌上那張毛筆字就是黃傳心老師所寫，是老師累積多年練成的功力，不是一兩天就可寫成。當時我心裡不太服氣，覺得有點誇張，為什麼需要多年才能練成？

還記得當年黃傳心老師教導我練的第一本字帖是柳公權的玄密塔。老師說，要寫好毛筆字，筆順很重要，正確的筆順有助於妥善分配整個字的布局。

我很認真的寫毛筆字，越寫越有勁。在黃傳心老師耐心的指導下，反覆練習筆劃跟筆順，每天至少發三小時，寫字數十張，進步神速，沒想到在我尚未上小學之前就贏得「書法神童」的封號。

七歲時，我就在水林鄉離家不遠的水林國小就讀。開學沒幾天，班導師蔡水木老師就發現我的專長，他向校長報告說，班上來了一個書法神童，雖然識字無幾，卻寫得一手毛筆字。校長不敢置信，便找我到校長室當場揮毫，寫完，校長當面

稱讚說：「真的寫得比校長好！」

那學期，我奉派參加全縣低年級書法比賽，榮獲冠軍。

（2）

八歲那年，因為父親在台糖北港火車站當站長，我們只好舉家搬往北港。我在水林國小只讀了一年，還記得搬家那天，我看著母親收拾家當，家中的幾件破舊棉被也收拾好放上牛車；還有一些碗筷，即使碗筷已經缺角破損也捨不得丟棄。阿公趕著牛車，把全部家當一路載到北

巷時，已是日正當中。

　　來到北港最重要的一件事，就是到朝天宮拜媽祖。母親帶我跪拜在媽祖面前許願，請求媽祖收我為「契子」，終身保護。還帶我到觀音殿前面的石階中去看「孝子釘」，母親告訴我，孝子釘的故事是發生在清朝康熙年間的一位蕭姓男子，當年他父親從唐山（福建省泉州府南安縣）過海到台灣經商，十多年來了無音訊，蕭姓男子和母親決定搭船到台灣尋找父親，卻在渡海途中遇到大風浪，不幸因船小而翻覆，與母親也失散了。這位蕭姓男子在茫茫大海中奮力緊緊抓住一根飄流木，隨風浪漂流到笨港（北港），他聽說北港媽祖十分靈驗，便到朝天宮朝拜，祈求早日找到他的父母親。當他在朝天宮的石階上發現一根鐵釘時，他忽然福至心靈，向媽祖跪求，如果他能順利找到父母親，就讓鐵釘釘入花崗石之中，隨即徒手將鐵釘扎向花崗石地板，鐵釘竟然應聲而入，釘進堅硬的花崗石中。這件事隨即傳遍笨港，「蕭孝子」之稱不脛而走。村民更紛紛幫忙打聽他父母的下落，結果蕭孝子終於在麥寮找到母親，不久又在鹿港找到父親，一家人終於團聚。聽母親說完這個故事，我很感動，一直難以忘懷。

　　小學二年級，我在北港就讀北辰國小，三年級未唸完就又因搬家而轉學到南陽國小。每次轉學，學校都表不捨，因為我的轉學就意味著全縣的書法冠軍也將隨著移轉到其他學校。

　　十四歲讀初中一年級時，每天走路上下學都會經過一家裱畫店，在媽祖廟附近的巷子裡。放學回家時我常順路到店裡，仔細觀看那些繪畫作品；有時店家師傅正在畫水彩畫，我更是特別靠近去觀看。日子久了，引起店家師傅的注意，畫師王家良先生好奇的問我，是不是喜歡畫畫，我毫不考慮的頻頻點頭說是，結果王家良老師慧眼識英雄，認為孺子可教，無條件收我為徒，教我練習水彩畫，從構圖勾勒線條開始到調配色彩上色，讓我反覆練習，期間大約有半年之久，他便是我畫水彩畫的啟蒙老師。

　　初中一、二年級時太愛畫圖，很羨慕畫家自由自在的生活，一種想要成為專業畫家的心思油然而生，便不斷畫畫，畫圖占了我很多時間，結果把其他功課都冷落了，成績很不理想。

　　雖然從小學一年級開始參加書法比賽，一直到初中二年級，八年當中參加全縣書畫比賽無數次，甚至跨越南部五縣市的錕島書法比賽，每次比賽都得第一名，保持全勝記錄。全勝的榮耀讓我對書法、畫畫很有信心，想要成為專業畫家的心更加強烈。但學校老師告訴我，畫圖不

能當飯吃，如果要繼續升學讀高中，就不要再畫圖了，這讓我感到很大挫折，升學的壓力一直盤據心頭。

升上初三以後，由於升學壓力，不得不對現實低頭，父親要我專心準備升學考試，暫停一切藝文活動。

（3）

北港朝天宮前有一座宗聖台，是廟會時表演野台戲或布袋戲的戲台。童年之時，我也曾和同伴在那裏渡過許多美好時光。

還記得十四歲就讀北港初中一年級時，在過年前和弟弟陳陽熙一起到宗聖台石柱下旁擺攤賣春聯，由弟弟幫忙磨墨，我在現場當眾揮毫書寫春聯，引起許多逛街民眾前來圍觀，他們看到一個黃毛小孩竟能寫出一手好字，都感新鮮，紛紛掏錢購買。記憶猶新的是，有一個路過的客人很喜歡其中一副春聯，愛不釋手，可是他身上的錢不夠，便靠近來問，是否可以用他隨身攜帶的兩顆粽子換我一副春聯，我看他年長，又很誠懇坦率，便答應下來，雖然價格上稍有吃虧。後來我和弟弟分享這兩顆美味的粽子時，相視而笑，都覺得辛苦有了代價。

朝天宮媽祖廟旁有一家振興戲院，當時流行放映的電影大都是日本片。我偶而也會把父母親給我累積起來的零用錢，拿去看一場電影，記憶深刻的是那部叫「宮本武藏」的電影，那驍勇善戰的武士道精神，當時曾在我幼小的心靈造成震撼。

還記得有一次學校在戲院裡面舉辦遊藝會，邀請學生家長一起參加，我父親特別抽空陪我在二樓觀賞小學畢業才藝表演，那溫馨美滿的時光至今難忘。

（4）

初中時期，數學和英語一直是我最感頭痛的功課，僥倖升上高中後，情況並沒有改善，因為我還是喜歡沉醉在畫圖裡。我常常自問：畫家不是只要把圖畫好就好了嗎？為什麼要學數學和英文？

由於父母親一直鼓勵我高中畢業後要繼續讀大學，升學的壓力一直跟隨著我，因為我自己清楚，數學和英文是我升學的罩門。那時候，我很羨慕一些考上國立藝專的學長，他們偶而回母校北港高中時，都說國立藝專有很多有名的教授，所謂「名師出高徒」，國立藝專培養出很多成名的藝術家。

為了要讓自己的繪畫技巧更上一層樓，我很嚮往國立藝專，考進

國立藝專是我的重要目標，我只好勉強自己加強補習學科數學和英語。終於，皇天不負苦心人，我術科方面的優勢彌補了學科的不足，在競爭激烈的大專聯考中，我順利的考上我所嚮往的學校：國立台灣藝專美術工藝科，就是現在的國立台灣藝術大學。

（5）

就讀國立藝專時，除了本科課程，我常到美術科去旁聽。當時，享有「台灣水墨畫開拓者」美譽的傅狷夫老師是我最景仰的對象，我去聽他的課，拿自己的作品請老師指導。老師看過我科展作品後表示：「你不用向別人學了，只要照這樣繼續畫下去就可以了。」

我曾一度懷疑，是不是因為我只是個旁聽生，老師不願意指導我？老師見我狐疑，向我解釋說：「你的畫有獨特的個人風格，有自己的方向。」原來老師用心良苦，希望我用自己的風格走自己的路。

還有一位任博悟老師也讓我對自己產生莫大的信心。任博悟老師在學校舉辦的科展時觀看了我的作品，他對我說：「你畫得真好，有機會的話，老師想跟你交換一張作品。」任老師的讚賞確實讓我感到興奮不已。

任博悟老師後來出家當和尚，而我也果真在世界畫壇闖出了一點名號。三十多年前我遇到任博悟老師，和他完成換畫的承諾。

學生時代我愛畫成癡，除了自己畫畫，我也喜歡收集別人的畫作。雖然學校圖書館有很多國外的水彩畫冊，但是只能短期借閱，不能長期擁有，總覺遺憾。這種國外的水彩畫冊價格昂貴，身為窮學生，阮囊羞澀，難於下手。於是我常常到台北市牯嶺街逛舊書攤，尋遍所有攤位，找尋進口書畫雜誌，只要發現雜誌中有一張水彩畫，我便會買回來細細觀看，反覆觀賞，仔細端詳好幾天，試圖揣摩原創畫家的畫風和筆法。

記得有一次，我在店裡看見一張畫架，一見鍾情，我站在畫架前觀望良久，捨不得離去，想像畫家坐在畫架前揮筆作畫的架勢，多麼稱頭！可是當年那個畫架要價 600 元，大約是一個公務員一個月的薪水。父親見我喜歡，竟然不顧家計負擔，掏腰包買了下來，那可是一筆不小的開銷啊！雖然使用多年以後，那張畫架意外摔斷一隻腳，但到如今，我仍然保存在自己畫室中，那是父親給我的珍貴禮物，永難忘懷。

國立藝專畢業服完一年兵役後，我很順利的進入廣告公司當美術設計師，雖然待遇比一般中學老師高，但我不願受羈絆的個性，對那朝九晚五的生活，並不是很喜歡，我仍然不忘情於作畫，從小立志要成為

專業畫家的初衷，未曾改變。眼看同事們下班後呼朋引伴尋歡作樂去了，我卻急忙回家抓著畫筆埋首作畫。

回想當年，因為有父母親的精神支持，還有傅狷夫和任博悟兩位老師的肯定與鼓勵，他們慧眼識英雄，讓我產生自信，使我的畫家之路走得很平順。

（6）

1973 年，我二十七歲，毅然辭去了工作四年的廣告公司設計師工作。那時很多親朋好友都感到疑惑不解，認為設計師工作穩定，而且待遇不錯，為何要選擇沒有固定收入的畫家當作職業？ 都認為太冒險了。

太太也一起辭掉工作，到台北來陪我共同打拚，其實我也感到有點冒險。很少人知道，我已經和太太仔細討論過，訂下了『救命三招』：

一、 如果專業畫家一途真的走不通，我可以再回廣告公司工作，憑我多年的歷練，跳槽到另一家廣告公司應該不是難事。

二、 我也可以在家接案製作海報，當年許多著名的電影海報都是出自我手，要接一些案子來作是有機會的。

三、開設美術班，指導小朋友畫畫，繼續餬口。

『燕雀安知鴻鵠之志』，我只能默默的用行動來證明我的選擇沒有錯誤。

（7）

1982 年，我三十六歲，首度走出國門試水溫，先到臨近的菲律賓旅遊，同時尋找可以入畫的美麗景點寫生，後來也辦了畫展。

這一年，我榮登『中華民國現代名人錄』。

1984 年，應邀到香港舉辦畫展，我帶著自己的畫作離開台灣，在香港的畫展取名為『香江夢惘』。

以後的十年，陸續到日本、中國大陸、澳門、新加坡旅遊寫生。」

並且在台北市公教人員訓練中心授課 1994 年，四十八歲，我接受美國田納西大學邀請，前往該校講授水彩畫。讓很多人好奇的是，我英語一竅不通，如何在洋學生面前講學？殊不知本人得到多助，一位來自台灣的客座教授孫長寧先生當仁不讓，成為我的助教兼翻譯，同時也兼褓姆，照顧我的生活。此行在田納西大學被封為『儒俠』。孫長寧教授後來成為我很好的朋友，我時有聯絡，彼此分享藝壇盛事。

1996 年，五十歲，應邀到美國訪問，被【世界日報】封為『文化

大使』。此行以『訪問教授』之名又到美國田納西大學講學。期間到鄰近的橡樹嶺藝術館舉辦個人畫展，這是我跨出亞洲所舉辦的第一場畫展。

1999 年七月，五十三歲，首度赴歐洲，在英國蘇格蘭愛丁堡、格拉斯哥市舉辦畫展，隨後在八月間到法國巴黎參加與程及、曾景文的聯展。

2000 年七月，應行政院新聞局之邀，分別赴泰國、馬來西亞、新加坡、韓國巡迴展出作品五十餘件。

2001 年一月，應行政院外交部駐外單位之邀，分別赴土耳其、約旦、巴林展出。

2007 年，六十一歲，赴非洲，分別在南非、史瓦濟蘭、賴索托展出。

2013 年十一月，六十七歲，赴大洋洲展覽，實現到五大洲展覽的夢想。

2014 年 10 月 14 日，孫長寧教授從美國傳真給我兩篇他發表在世界日報上的文章。

說完以上故事，陳陽春起身走向他的書桌，拿了一張傳真紙過來遞給我，我打開一看，雖然字體很細小，但清晰可讀，全文如下：

【陳陽春軼事（上）　文：孫長寧】

今年休士頓雙十國慶系列活動有 20 幾項節目，由享譽國際的水彩畫大師陳陽春的【台灣之美】畫展拔頭籌，為國慶系列活動拉開序幕，畫展地點在僑教中心，畫展日期是 9/6 ~9/17，畫作內容主題是台灣各地風土民情，涵蓋城市、鄉村、山海、人物。陳大師把中國水墨畫的「留白」與「用黑」技法運用在水彩畫中，讓水彩畫產生獨特的空靈美感，加上他獨創的「迷離夢幻」技法，使參觀者深深感到【台灣之美】的震撼。

二十年前我首次結識陳大師，那時他以訪問學者和客座教授的身份，兩次應聘到田納西大學的藝術系講授水彩畫。當時我在田納西流域管理局任職，設計核能發電廠、水壩，也是田納西大學土木工程系的客座教授，講授基礎工程學。此外，我還在田大藝術系選課；舉凡素描、水彩畫、油畫、版畫、雕塑、陶器等課都選過了。當時我是田大藝術系的唯一中國學生，陳大師來訪時我就當仁不讓的成為他的助教兼翻譯。

二十年前陳陽春還不到五十歲，在台灣已經是大名鼎鼎的水彩畫大家了，每幅作品都賣到幾千美金。陳太太每天小小心心把陳大師的一

筆一墨，練習草稿碎章等都保管收藏起來。大師們的真跡是禁得起時間考驗的，具有歷史價值的。1969年張大千從巴西移居到美國舊金山，那時好多中國留學生都喜歡到「環蓽庵」跟"張伯伯"聊天。大家是口沫橫飛，暢談天南地北，却都沒想到從張大千的字紙簍裡檢一些廢紙棄稿，幾十年後唏噓嘆習不已。陳陽春在田納西大學講學期間也在鄰城的橡樹嶺藝術館開畫展，有一幅三條金魚的佳作被一位醫師以三千美金高價買走；連一幅仕女圖複製品都喊價拍賣到六百美金。陳陽春比我小八歲，跟我稱兄道弟，要送我一幅他剛繪好的田納西州鄉村風景畫，我執意不肯要。那時他教兩星期的密集課程，一周五天，每天白天上課八小時，晚飯後還要上課三小時，週末時他還不辭勞苦，到風景區寫生。好不容易繪了一幅風景畫，我哪敢接受呢？而且如給了我，他怎麼向夫人交代呢？我跟他說：「哪一天我也成名了，我就跟你交換一幅畫。」他笑一笑，沒再堅持，我也如釋重擔。二十年後的今天，陳陽春已經從當年的著名畫家磨練成大師級的頂尖人物，而我還是停滯在藝術系四年生的層次。其實，只要雙方旗鼓相當，心甘情願，畫家交換畫作是很平常的事。陳陽春二十幾年前在紐約覲見水彩畫前輩曾景文大師，老少兩代人談笑風生，相見恨晚，當場交換了一幅畫作。陳陽春說這件事情上他占了便宜。

今年陳大師不能來美親自主持這次巡迴畫展。五年前，陳大師為了參加雙十國慶活動，親自來美國主持各大城市的畫展，在休士頓停留五天。我和他十五年沒見了，相聚甚歡。那次他訪美，一路都是由他的一位門生，年輕畫家黃鶯陪伴。黃鶯是我老友陳仲瑄的嫂嫂。陳仲瑄當年在橡樹嶺國家實驗室任職，是李遠哲的學生，現任中央研究院基因體中心主任，和陳大師在田納西州也見過面。陳大師雖然是畫家，却有很多科學界的朋友。那次在休士頓展示幾十幅原作真品，都是他們兩人用行李箱從台北提來的。

【陳陽春軼事（下） 文：孫長寧】
陳大師繪水彩畫遵循一些基本原則和技巧：

一、不先用鉛筆勾邊，描繪輪廓勾邊則失靈活。可以用相片做參考，但不可把相片放大尺寸，或用幻燈機投射影像到畫紙上再添色，那樣是匠工，毫無創意，即使是添畫得維妙維肖也沒甚麼藝術價值。

二、要用300磅水彩畫紙。水彩畫紙的厚度，是以重量來表示，300磅就是500張22英吋 x 30英吋大小畫紙的重量。500張是一令

（Ream），美術用紙和一般新聞用紙都是這樣計算的。300 磅的厚重水彩畫紙適合使用各種繪畫技法，即使多次渲染洗刷，也不會彎曲、變形或皺縮，用夾子固定在畫板上就可以開始畫了。其他輕薄的水彩畫紙（72 磅、90 磅、140 磅、200 磅、250 磅）碰到水會彎曲、變形、和皺縮，導致運筆不舒暢。為了要避免這些問題，輕薄的水彩畫紙要先浸水使紙伸長，四邊再用膠紙或訂書機固定，等晾乾後，紙會收縮，但是因為四邊固定，無法收縮，只是產生張力，這樣再碰到水時就不會彎曲，變形、或皺縮。這一套程序費時費力，要盡量避免。

三、 要用粗面水彩畫紙。這種紙的表面粗糙堅硬，佈滿凹凸的肌理，稱為粒子，容易留住顏料，水彩乾後，顏料會平均分散在紙表的凹處；若使用乾筆，顏料則留在粒子的突起處，會產生多變有趣的層次和筆觸。

四、 盡量用懸肘繪法，肩部也要參與動作；只用小指小動作，繪不出輕靈的作品，也繪不出氣勢澎湃的作品。

五、 陳大師也繪油畫，但是在人前很少提及，也從不以之示人。陳大師不喜歡油畫家用的油料、稀釋油、洗筆用的松節油或礦物油精，這些油料對肺都不好。我陪著陳大師參觀田大藝術系各科教室，他對版畫教室有特別深刻的印象。歐洲古典製作版畫的方法是先在銅板或其他金屬板上刷一層防酸塗料；作畫時，在被擦薄，擦掉，或畫掉的地方就是想要的圖形。然後用相當強的酸溶液來腐蝕銅板，製成凹版印刷的原版。塗上油墨後再擦抹，這樣只有凹處留著油墨，這時放一張白紙，再一起放在壓版機上就可以製作版畫了。陳大師看到授課老師的手都被化學藥品腐蝕壞了，搖頭不已。

　　陳陽春、曾景文和藍蔭鼎三位大師畫風筆調相類似，都是運用西方水彩畫的技法，卻始終在中國寫意水彩畫的範疇之內，超越了【民族】或者【學院】的界限，表達出宇宙性的廣義世界。陳陽春和俄國當代水彩畫家約瑟夫茲伍克立奇（Joseph Zbukvic）的畫風技法更是相像。也許因為都有亞洲東方背景，兩人的畫作放在一起，難於分辨出是誰的作品。

　　美國各州的朋友常問陳大師「陽春」的含意。「陽春白雪」對「下里巴人」，兩句成語出自宋玉【對楚王問】。「陽春白雪」後世泛指那些高深、高雅、不通俗的文學藝術；「下里巴人」本指古代楚國通俗歌曲，後世泛指通俗的文學藝術。

二十九、畫壇老將魅力四射
　　　一代大師傳播美與愛

1 第 185 次個展
台南新營文化中心
2014 年 6 月 25 日到 7 月 13 日

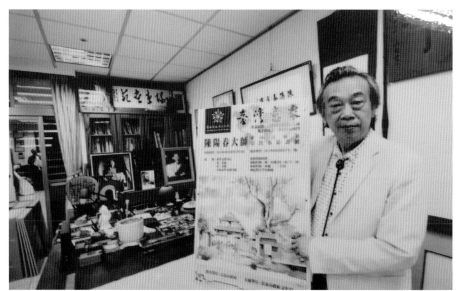

　　開幕前幾天接到陳陽春的電話，告訴我在台南新營開畫展的消息。他說：「畫展已經開始，開幕典禮在 6 月 28 日下午二點，台南是你的地盤，如你有空就來看看。」

　　我說：「台南是我的地盤，沒空也該有空，我一定會到。」

　　雖然開幕典禮在下午二點舉行，但我上午十點多就到了。

　　那是一個炎熱的夏日，南台灣的驕陽熱情如火，曬得讓人熱汗直流。

　　說來慚愧，身在台南，卻是第一次來到新營，雖然近在咫尺（搭自強號火車不需半小時），卻無緣早日來相會。台南新營文化中心離新營火車站很近，步行只需十來分鐘，按圖索驥，很容易就找到。

　　展覽會場分別設在第一畫廊、第二畫廊；第一畫廊在一樓，參觀的「早鳥們」已陸續前來觀賞。第二畫廊在二樓，所有畫作都已定位懸掛牆上，也已有人在參觀瀏覽；有好幾位工作人員正在搬桌椅佈置開幕典禮的會場，第二畫廊顯得有幾分忙碌。陳陽春已經在會場，早來的粉絲們正爭著與他拍照，照相機的閃光燈此起彼落，他沒有注意到我已經

混在人群中進入會場，直到我上前去拍他的肩膀。

　　一位身材高挑，穿著素色典雅的女士，有如鶴立雞群般出現在人群中，她頻頻與來賓寒暄，十分熱絡。陳陽春介紹說：「這位就是我向你提過的黃玉蓮女士。」

　　初次見到這位陳陽春所說的生命中的貴人，我感到十分榮幸。她事業有成，行有餘力，無條件贊助陳陽春的藝術活動，今年三月間才在美國鳳凰城策劃了三場展覽，風風光光；接著還要在台南市區提供房子讓陳陽春成立畫室，她全心投入藝術的熱忱令人感動。

　　由於台南市長賴清德另有公務，行程受到限制，無法在開幕這天前來剪彩，另外安排在 7 月 9 日前來參觀畫展並接見陳陽春，黃玉蓮女士特別在這天專程陪同陳陽春南下，與賴市長見面商討下次在台南市立文化中心舉辦畫展的相關事宜，那將是陳陽春的第 200 場個展，時間敲定在 2016 年 4 月。

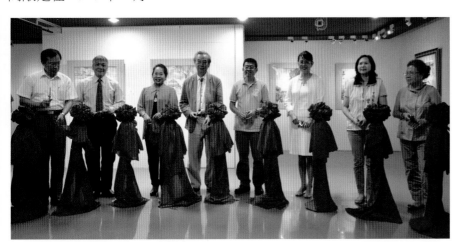

▍陳陽春在新營文化中心開幕剪綵

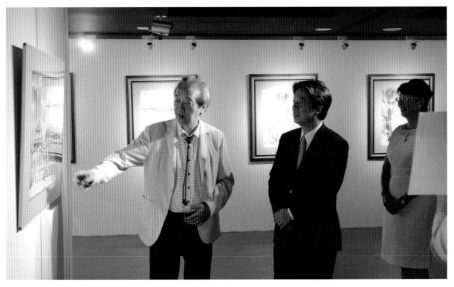

▍陳陽春為賴清德市長解說

陳陽春與文化局葉澤山局長

賴清德市長與黃玉蓮董事長

2 第四、五、六屆亞洲華陽獎得獎作品聯展
台北市社會教育館

　　2014 年 7 月 8 日（星期二），上午在陳陽春台北畫室泡茶聊天，下午偕陳陽春來到台北市社會教育館，參加『第四、五、六屆亞洲華陽獎得獎作品聯展』的開幕典禮。數位熱心公益的藝術界人士正在會場忙進忙出，為會場作最後的修整佈置。典禮行禮如儀，重要的是水彩藝術界的朋友們來此相聚，相見如故，好像是在宣示自己對藝術的熱情依然未減。大家在觀賞畫作之餘，也相互關心藝壇現況以及彼此近況，爭相拉著陳陽春拍照「存證」。其中前後任「台北市陽春水彩藝術會」會長都到場關懷致意，身為該會永久榮譽會長的陳陽春更是喜上眉梢，忙於週旋在與會來賓之間。

　　主辦單位並安排「孔雀舞」以娛嘉賓，真是設想周到，讓人感覺溫馨。經陳陽春介紹，認識台英社呂良輝社長，他是台灣英文出版社以及台英社圖書公司的老闆，多年來收藏多幅陳陽春作品，可說是陳陽春的超級粉絲。

3　第 186 次個展
地點：雲林縣政府文化處陳列館
日期：2014 年 7 月 5 ~ 16 日

自由時報 2014.07.06 報導如下：

水彩大師陳陽春　盼增百個小型美術館

【自由時報記者詹士弘斗六報導】暌違十年，水彩大師陳陽春再回雲林縣文化中心辦畫展，他強調，藝術要有自己的文化，才能在世界立足。台灣有宗教、有科技，目前最缺藝術，希望全台能成立一百間小型美術館，台灣就成為文化之國。

雲林縣畫家劉曉灯表示，陳陽春擅長運用黑白、明暗、疏密技巧，再度回雲林開畫展，讓藝術界有機會吸收其養分，讓人歡喜。

陳陽春十年前應當時文化局長林日陽邀請，參與『名家返鄉』系列活動，首度在雲林展出作品。他表示，十年來他開過三次大刀，走過生死關頭，現在看事情早已超越生死輪迴，所以國內外有人邀展，只要身體狀況允許，醫師點頭，他一定去。

陳陽春曾赴上海開展，當時遭中國東北一位畫家以「上海只重水墨及油畫」，暗諷陳陽春畫作不入流。但陳陽春畫展在上海大受肯定，連批評他的這位畫家，也邀他到東北開展。陳陽春說，他的台灣水彩畫已將中國水墨融入西方水彩，已有自己的特色，「有自己的文化，才能在世界立足」。

回到雲林，陳陽春說他只想到布袋戲，希望未來還有「台灣水彩畫」，他強調，藝術創作需要有特色、有想法，他過去創作與宗教結合，認為藝術家要有宗教大愛精神，作品才會與眾不同；現在要與企業結合，希望在全台設一百間小型私人美術館，以補台灣人文藝術的不足。

陳陽春說，台灣有宗教之美、有科技文明，如果全台增設一百家小型私人美術館，不僅能讓寂寞孤獨的畫家有自己的天空，未來台灣更是文化之國，可吸引國際人士到台灣朝聖

4 雲林縣陽春水彩藝術會
虎尾鎮（會址）

雲林縣陽春水彩藝術會成立大會團體大合影

雲林縣陽春水彩藝術會成立大會：陳陽春大師與縣議員蔡秋敏、自由時報記者鄭旭凱與會人士合影。

雲林縣陽春水彩藝術會成立大會：新港奉天宮董事長何達煌蒞臨指導

　　2014 年 8 月 3 日上午十一點與陳陽春相約在高鐵嘉義站相見，陳陽春從台北來，我從台南去，我們都準時到達。陳陽春一位學生，她是國小校長退休的林女士開車來接，先到虎尾鎮一家日式餐廳用餐，之後來到雲林縣陽春水彩藝術會現址，在虎尾鎮公安路一棟庭園住宅大樓的一樓，兩戶打通，一邊當畫廊，另外一邊當畫室兼教室；陳陽春告訴我，這會址是一位當地建商保留的房子，經朋友介紹認識這位建商後不久，這位建商就慨然承諾，提供該兩戶嶄新的房屋讓陳陽春使用，陳陽春在感激之餘常說：「我生命中有很多貴人，他是其中之一，幫助很大。」

　　這棟住宅大樓前有中庭，種植花草樹木，枝葉扶蘇，一片綠意盎然；設有守衛，住戶出入其中倍感安全。

　　畫廊這邊，四邊牆壁都已掛上陳陽春的數位水彩畫作，約有五十來幅，大部分是近年的作品，以描繪台灣鄉土風景為主軸，捕捉台灣各地名勝及雄偉建築；其中，氣質優雅的仕女畫最是膾炙人口。

　　這裡是一塊清靜的園地，前來觀賞畫作的人們可以放鬆心情，在忙碌的生活中放空一下自己，慢慢體會畫中情境。

　　另外一邊的畫室兼教室，藝術會的成員們早已齊聚一堂，聆聽他（她）們的老師陳陽春的教益。一番懇切的談話、討論，師生相互溝通畫藝上的疑難，畢竟這是一個難得的機會，老師一個月才來一次，學生們誰也不願放過。

　　之後，陳老師開始「批改作業」。畫桌上早已備妥畫具：水彩顏料、墨汁、各式畫筆、水壺、衛生紙、毛巾，還有一塊石頭，一應俱全。

　　畫桌上一疊厚厚的習作，都在老師的巧手妙筆之下，立刻「升級」，學生們個個心服口服，無不對老師「肅然起敬」。

陳陽春在虎尾畫室上課

這是我第一次親臨水彩藝術會目睹其運作的「實境」，也第一次親眼看到陳陽春大師在現場揮灑他的生花妙筆。只見他手握彩筆，敏捷俐落的調和彩墨，然後在畫紙上像蜻蜓點水般散佈美麗的色彩，他數十年的功力表露無餘。

下午五點，全部習作批改完成，陳大師問在場學生：「還有問題要討論的嗎？沒有，好，下課。」

…………

接著，按照原訂計劃，我們奔向下一個行程：拜訪嘉義縣新港鄉奉天宮。

原來，陳陽春和奉天宮何達煌董事長有約，要見面商討藝術走入宗教殿堂的合作事宜。

我們一行五人，除了原車（林校長、陳陽春和我）外，另加一部車（虎尾科大助理教授陳席卿先生及其夫人），抵達時已是黃昏時分，先在接待室裡敘禮寒暄已畢，接著何董事長陪同我們到訪的五人向媽祖上香、獻花、獻果、行禮膜拜，祈求媽祖保佑大家身體健康，國泰民安，事業興隆。

何董事長為人海派，處事圓融曠達，初次見面就覺此人容易溝通，他和陳陽春商討事情時，我們可以看得出他對藝術家十分崇敬；彼此交換意見，他誠意十足，與商場上爾虞我詐之對立氣氛大異其趣。

晚上何董事長作東請我們吃飯，另有董事會三人作陪，還有一位國寶級的交趾陶大師林洸沂先生，在何董事長邀請下趕來參與盛會。

據廟史記載：1801 年（清嘉慶六年），笨港天后宮（原址為北港朝天宮）住持

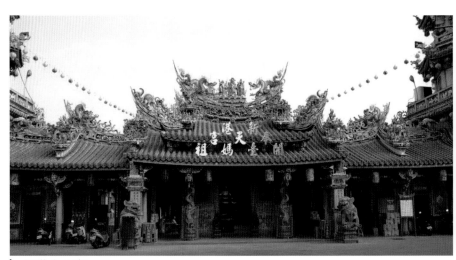

新港奉天宮

景瑞和尚發起建廟，經福建水師提督王得祿捐俸及當地十八庄人士共同捐貲，開始興工建築，於1812年（清嘉慶十七年）落成，王得祿提督奏請嘉慶帝御賜宮名為「奉天宮」，自稱為古笨港天后宮（今北港朝天宮）香火之分支。

新港奉天宮是台灣著名的廟宇，主要奉祀「天上聖母」媽祖。該宮建築「形制」有頗多與眾不同之處，它的建築基地十分寬敞，廟宇顯得寬闊而宏偉，是一座三開間四進帶左右護龍及鐘鼓樓的建築，現在政府已明定奉天宮為祠廟類三級古蹟。

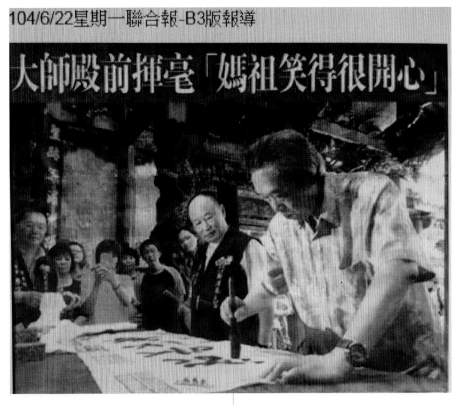

| 陳陽春在新港奉天宮揮毫

話說陳陽春與奉天宮董事長何達煌常有聯繫，彼此對藝術與宮廟的聯結都很熱心，在 2015.06.21 陳陽春應何達煌董事長之邀，在該宮大殿媽祖聖像前當眾揮毫，寫下「神光普照」、「慈光普照」、「開臺媽祖」贈與廟方收藏。對於藝術能夠走進宮廟，並且受到大眾重視，陳陽春甚感歡欣。

5 上海昆山

2014 年 8 月 14 日～8 月 16 日

【研華文教基金會官網新聞稿】報導如下：

研華美滿人生　成就陳陽春彩色人生

研華 ACN 文教基金會舉辦媒體會活動，特別邀請與該基金會長期合作、關係密切的台北市陽春水彩藝術會創辦人——陳陽春教授，前往 A+TC 昆山演講，以【彩色人生】——研華美滿人生成就華陽獎與陳陽春的彩色人生為主題，暢談創作理念與水彩畫作品賞析，與現場近三十位媒體朋友們渡過一個充滿藝術氣息的夜晚。

2014.08/14～08/16 研華文教基金會 ACT 故事媽媽於昆山舉辦【「藝」享 3Q——小研華人故事戲劇夏令營】活動，基金會總監林基在提前陪同陳陽春教授一同赴昆山媒體演講會，與現場媒體朋友們分享研華文教基金會「產學合作、人才結緣、美滿人生、社會貢獻」之企業

社會責任理念與相關作為，期待讓大家更了解研華回饋社會的「利他」思維。

　　台灣水彩畫大師，台北市陽春水彩藝術會創辦人——陳陽春教授與研華結緣已久，其於水彩畫藝術的長期努力推動與堅持，正與研華追求卓越、深耕專精領域的精神不謀而合。研華文教基金會自 2008 年迄今，每年均贊助台北市陽春水彩藝術會舉辦『華陽獎』水彩畫徵畫比賽活動，從一開始的「美哉台北」，2011、2012 的「美哉亞洲」，到2013、2014 首次跨越五大洲，舉辦『五洲華陽獎』等，已將此水彩畫徵畫活動由台灣本土推展至國際，成為水彩藝術界年度重要盛事，促進台灣藝術與國際接軌，持續發光。

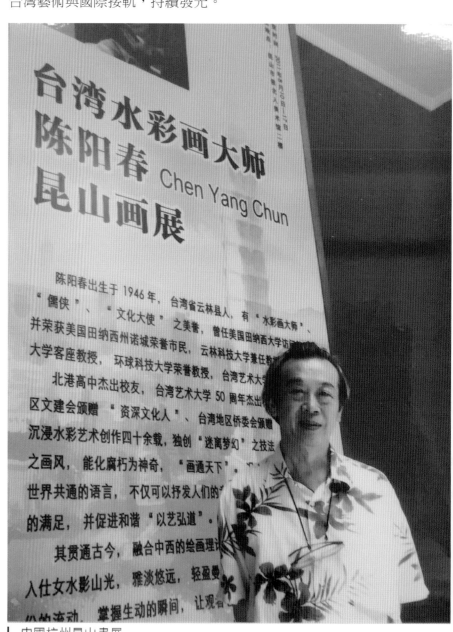

中國杭州昆山畫展

⑥ 僑務委員會舉辦 2014 年陳陽春【台灣之美】巡迴畫展
（2014.08.30 賴坤泉在美國國際日報報導）

　　為讓僑胞在海外也能有機會欣賞台灣各地美景及風土民情，僑務委員會特舉辦 2014 年陳陽春【台灣之美】水彩畫畫展，由知名水彩藝術大師陳陽春提供四十幅數位版畫，在美國十處華僑文教服務中心巡迴展出。畫作內容包括城市生活、鄉村風情、山海美景、民俗信仰等，呈現台灣豐富多樣的文化內涵。

　　本次展覽期間將從 2014 年 5 月至 2014 年 11 月底巡迴全美，巡迴結束後，這四十幅數位版畫將分別置於金山灣區、芝加哥、休士頓及華府等四處僑教中心，供常年展覽之用。

⑦ 台北 法務部：台灣藝象水彩畫展
103 年 9 月 5 日～ 10 月 16 日

　　開幕典禮在 9 月 9 日下午 2：30 舉行，這天剛好我在台北，便陪陳陽春出席這場典禮，我還找了一位葉姓朋友前來觀禮並欣賞畫作。典禮一切行禮如儀，官樣文章無可避免。中國文藝協會理事長王吉隆先生（綠蒂）應邀致詞時，讚揚北港同鄉陳陽春在水彩藝術上的成就，馳名海內外，讓他同感光榮。

　　在陳陽春介紹下會見這位著名詩人綠蒂，他溫文儒雅，氣質不凡。還介紹了第一銀行公關室經裡黃淑美小姐，因陳陽春是第一銀行文教基金會董事，他希望我能對該文教基金會的運作有所瞭解。另有畫家郭香泠女士，是台北市陽春水彩藝術會理事，大家相談甚歡。

　　稍後，陪同葉姓友人觀賞畫展。一樓畫廊約有二十幅，全是原作；二樓畫廊也有二十多幅，是數位版畫。

　　法務部原本是一個極其嚴肅的地方，主辦單位應是希望藉由這種藝術展覽活動來緩和一下人們的心情，藉機提升一點人文氣息，用心良苦，值得讚許。

8 台南陽春文創繪館

　　會館場地是由熱心藝術的台南女企業家黃玉蓮女士贊助提供，位於安平工業區服務中心左前方一棟住宅大廈的一樓，大廈四周有寬廣的庭園廣場，環境很是清幽。

　　黃玉蓮女士特別情商著名的自由建築人毛森江先生規劃設計，把原來居家設施全部打掉，繼之以全新的概念、全新的裝潢使老屋煥然一新，有寬闊足以容納二十人的繪畫教室，壁櫥、書畫架充分裝設，另有儲藏室、臥房、浴室，廚房，生活機能一應俱全，連原木桌椅都設想周到，藏身在此都會的一角潛心作畫，寧靜而無車馬喧。

　　籌備多時，投入甚多心力，耗去半年多時間整修裝潢，台南陽春文創繪館終於在在 2015 年二月十五日正式開幕。

　　這天嘉賓雲集。台北市陽春水彩藝術會、雲林縣陽春水彩藝術會、高雄市陽春水彩藝術會都有會員前來喝采，加上台南的朋友們齊聚一堂，高朋滿座，情況非常熱烈。

　　台北指南宮高董事長還送上花籃祝賀。

　　黃玉蓮女士出身台南七股，三十多年前赴美發展，她現在也是世界華人婦女工商企管協會亞歷桑那分會會長，她特地從美國趕回來主持這場開幕典禮，與大家共同迎接這個繪館的誕生。黃女士在開幕會上表

毛屋庭園一景

示，這個繪館成立的宗旨是為培養水彩畫創作人才，同時也希望增添古都台南的藝術氣習，她相信水彩畫大師陳陽春必能帶動風潮，為古都注入一股藝術暖流。

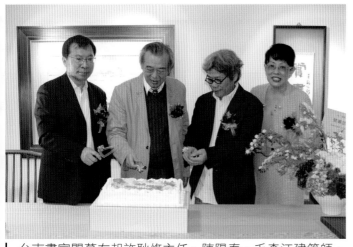

| 台南畫室開幕左起許耿修主任、陳陽春、毛森江建築師、黃玉蓮會長　　陳陽春台南畫室

9 2015 藝苑陽春水彩畫暨數位版畫展

日期：2015.03.07～03.29

地點：淡水文化園區

台北捷運淡水站二號出口：殼牌倉庫（鼻頭街 22 號）

主辦單位：藝術語言設計公司

　　以下是 2015.03.07 華視新聞報導：

　　「周休假期也可以安排一場藝文之旅了。知名畫家陳陽春在淡水舉辦了畫展，他的畫作結合了台灣在地風景，還有人物寫真，把人文氣習帶入畫中，藉由他的畫作，讓大家更瞭解台灣。

　　「101 的美揚名國際，不過透過畫家的眼中，101 還多了點靈氣。畫家陳陽春舉辦個人畫展，除了將熟悉的台灣小地方，透過畫筆在畫紙上展現另一種角度的美感。

　　「另外，人物畫也是他的專長，除了把自己當成畫中主角，完成了這一幅濟公 101 圖，在這次畫展中，他首度展出了草圖，讓大家瞭解他繪圖的過程。

　　「身為台灣當代重要畫家之一，陳陽春的水彩畫陪著大家見證了台灣最真切的美。

一邊欣賞畫作,除了可以看到大師的功力,也能夠感受到畫中滿滿的愛鄉情懷。」

（記者李鴻杰台北報導）

陳陽春在金門十八支樑民宿講課黃湘玲小姐主持

10 環球科技大學

　　陳陽春與雲林許家班關係頗為密切，早在該校創辦人許文智先生擔任雲林縣長時，即邀請陳陽春參與雲林美術聯展。八年前，陳陽春在環球科大展出畫作之後，該校授與陳陽春榮譽教授頭銜。

　　今年再次在校園展出畫作，日期為：2015年3月13日～4月1日。

　　環球科大目前正積極與陳陽春合作推廣文創產品，目標是藉由產學合作培養文創人才，各項計畫正在進行中。

| 陳陽春在環球科大

| 環球科技大學許舒翔校長頒贈駐校藝術家證書
與『榮譽教授』頭銜

| 台中文化創意園區：陳陽春大師第162次水彩畫展，文化部王壽來局長致詞

| 陳陽春之文創商品

11 聖約翰科技大學

2015 年 3 月 8 日赴校演講「彩色人生」。

2015 年 4 月 24 日至 6 月 18 日由該校主辦陳陽春畫展。

2015 年 4 月 25 日校慶，陳陽春贈畫給該校，並接受【榮譽講座教授】聘書。

聖大校長頒發榮譽講座教授給陳陽春

國立虎尾科技大學林振德校長頒贈駐校藝術家證書

國立虎尾科技大學林振德校長、書法大師陳岳山、陳陽春大師，共聚一堂

12 第七屆世界五洲華陽獎

　　陳陽春在 2007 年創辦的華陽獎進入第七屆，其徵賽對象從最初的台北、全台 灣，逐漸擴大到亞洲各地，從 2014 年起再擴大到全世界。他在「創辦人的話」

　　裡提到：

　　『水彩畫是一種很特殊的畫種，易學，難精。

　　姑且不論其影響力，就其形式而言很容易被接受。

　　生活與藝術息息相關，於此，我們水彩畫家亦不落人後。

　　我生長在台灣，從事水彩畫創作五十餘年，已在全世界辦過 200 次個人水彩畫展。

　　藝術無國界，綜觀古今與中外，水彩畫壇裡值得我們尊敬、學習與推廣的畫家輩出。

陳陽春 作

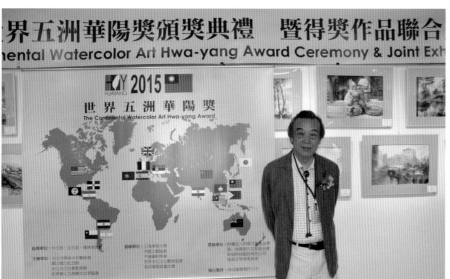

第七屆世界水彩華陽獎頒獎典禮

　　個人希望「世界五洲華陽獎」水彩徵畫活動，能為中西藝術文化交流略盡棉薄之力，也希望這個獎項能成為世界水彩藝術的橋樑，將大愛融入筆端，以藝相通，以藝弘道，讓水彩畫藝術美傳五洲。』

　　第七屆世界五洲華陽獎徵畫比賽，從 2014 年 7 月 1 日開始收件，同年 11 月 5 日截止，共收到來自世界各地二十多個國家近九百件作品。

　　為求公信，主辦單位慎重聘請國際知名藝術家、藝術教育家共九名組成評審團，就主題構思、創意美感、媒材技巧等項目，公開評選。

　　評審結果，獲獎名單如下：

　　金牌獎一人：王海濤（中國），作品名稱：沂蒙山之戀，獎金：貳十萬元。

　　銀牌獎一人：費曦強（中國），作品名稱：德國維爾茨堡，獎金：壹十萬元。

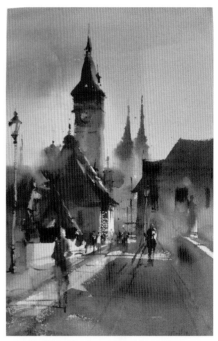

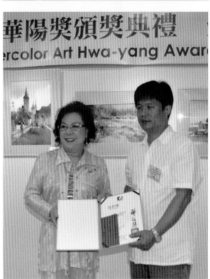

世華會陳上春總會長與得獎者王海濤教授

銅牌獎一人：王俊傑（台灣），作品名稱：黃昏淡水，獎金：伍萬元。

特別獎一人：李宇亮（台灣），作品名稱：巴林牧歸，獎金：貳萬元。

佳作獎三十二人：各得獎金壹萬元，獎狀一紙。

入選獎一八三人：各得獎狀一紙，得獎專輯一冊。

頒獎典禮於 2015 年 5 月 9 日在台北國父紀念館舉行，蒙總統、副總統致電恭賀。

得獎作品巡迴展出兩場：

第一場

展期：2015 年 5 月 5 日～ 5 月 17 日

地點：台北市國父紀念館三樓逸仙藝廊

第二場

展期：2015 年 6 月 6 日～ 6 月 18 日

地點：台北市社會教育館

金牌獎　沂蒙山之戀（王海濤）

銀牌獎　德國維爾茨堡（費曦強）

銅牌獎　黃昏淡水（王俊傑）

特別獎　巴林 牧歸（李宇亮）

三十、 重回金門話金門

接受金門縣政府約聘為駐縣藝術家

金門位於中國大陸福建省東南方的廈門外海，西距廈門僅約十公里，東距台灣台中約有二百二十七公里，緯度約與台灣台中相當。

（一）

2015 年 3 月 22 日，應陳陽春之邀，我們一起飛向金門。

在飛機上，陳陽春訴說了他與金門的半世紀之緣。

「金門在我生命中是永遠不可抹滅的際遇。快要半個世紀了，那揮之不去的景象，一幕幕的，時常在我腦海中翻滾。」

「第一次來金門是在 1968 年畢業時抽中了『金馬獎』，身不由己，從高雄碼頭搭乘軍艦前來。那時是初次離鄉背井投身軍旅，心中難免惶恐忐忑不安，因為十年前八二三炮戰（1958 年 8 月 23 日至同年 10 月 5 日）的陰影依然籠罩在每個人的心中。而當時金門仍屬戰地，直到 1979 年美國與中共建交，中國大陸發表停止炮擊大、小金門等島嶼的聲明，歷時二十一年的金門砲戰才正式劃上休止符。

「那時官拜中華民國陸軍少尉軍官，我當上了排長，需要帶領部隊行軍出任務。雖然在成功嶺、在步兵學校都受過嚴格的軍事訓練，也上過很多關於『領導與統御』的課，但說實在，軍隊裡龍蛇雜處，人性各異，要帶領部屬完成上級交付的任務絕對不是課堂上的理論就可以勝任。尤其那些老鳥士官們，他們大半生在軍旅中渡過，仗著經驗老到，年齡比我大，戰爭的場面都經歷過了，他們那裡在乎我一個菜鳥排長？不把我這菜鳥排長放在眼裡，上命不能下達，讓我感到非常頭痛。我真的不是軍中幹才，我時常感到筋疲力盡。在不得已的情況下，我向我的直屬長官團長報告說，我不想當排長，請團長把我降調為士官專做文書工作。但團長說我的官階是國家授與的，他沒有這個職權。讓我覺得很不是味道，自覺碰了一鼻子灰，只能忍辱負重勉為其難的繼續幹下去。

「所謂『窮則變，變則通』、『天無絕人之路』，後來我想到一個辦法，我找來排副，他經驗老到，不久前才從士官長升上來。我對他說，我要授權給他，讓他代替我行使排長的職權，有事的話，由我一肩挑。這位排副欣然接受了，在往後的日子，他指揮若定，他鎮住了平常

吃定我的士官們，士兵們更是沒有話說，唯命是從，大多能遵守命令合力達成任務，從此大家相安無事，而我這菜鳥排長從此過著平安順利的日子，直到退伍返鄉。

「算算我在金門的日子大約有八個多月，放假日不能回台，只好就近遊覽金門的風景名勝和古蹟，八個月下來走訪過不少地方，對金門的景物留下深刻印象，尤其那古樸的閩南建築，那三百多年前遺留下來的明、清老街，還有那敦厚的風俗民情，都永遠留在我的記憶裡，我告訴自己，以後一定要再回到金門，用彩筆描繪金門的美麗。

「後來我真的有好幾次回到金門，一方面找尋景點作畫，一方面也想深入了解金門的藝術和文化。兩年多以前，我已累積了不少金門的畫作，我在金門文化局舉辦了一場畫展，也結識多位藝文界的朋友。

「去年年底，我和金門文化局達成共識，接受文化局邀約成為駐縣藝術家，從今年元月起，每月至少要來金門一次，停留時間不拘，重要的是要從藝術的角度描繪金門，同時提供作品給文化局展出。」

（二）

金門縣轄下共有三鎮（金城鎮、金湖鎮、金沙鎮）和三鄉（金寧鄉、烈嶼鄉、烏坵鄉），其中金城鎮面積（21.713 平方公里）不是最大，但人口卻是最多（有四萬一千一百一十人），這是 2015 年二月的資料。

這天我們來到金城鎮。落腳於前水頭『十八支樑民宿』，民宿主

吳溪泉在金門文化中心

人『金門水姑娘』黃小姐充當嚮導，陪同參觀附近景點：

浯江書院與朱子祠（朱子祠於民國九十四年列為國定古蹟）、水頭古聚落、得月樓、金水國小、浯州陶藝館、黃輝煌洋樓、僑鄉文化展示館。路過總兵署，進入浯島城隍廟參拜城隍爺、也逛了一段老街，陳陽春還與金門水姑娘玩起拋繡球遊戲等等，每個景點都留下足跡。

黃昏時分，黃小姐還把握時間，在暮色蒼茫中驅車帶我們去浯江口觀賞倦鳥歸巢的壯觀場面；回程中參觀了北山洋玩藝洋樓民宿。然後，趕末班車，在晚上八點多鐘進入金城民防坑道，有縣府導覽人員不辭辛勞，這麼晚了還堅守崗位，帶遊客摸黑走過蜿蜒曲折達一千多公尺長的坑道，體驗那暗無天日、充滿震撼的坑道實境，對當初排除萬難流血流汗建造坑道的國軍弟兄們充滿無限敬意。

現在金門大多數的民宿都有 wifi 設備，晚上我把在金門活動的訊息照片 line 給親朋好友，分享我們在金門的所見所聞。

翌日上午展開拜訪行程。金門縣文化局之外，有『金門才子』之稱的藝術家『鼎軒』吳鼎仁是主要對象。他從台灣師大美術系畢業後回鄉教學，並從事藝文創作。他年紀尚輕，蓄著山羊鬍顯得老成持重；他著作等身，至今已有十八本著作，照片裡他捧著的是第十九本著作的原稿，即將付梓；他多才多藝，擅長水墨畫之外，書法、金石篆刻、陶作、工藝，琴棋書畫無所不通，我們到訪時，他還當場拉起二胡以娛嘉賓。他的工作室裡佈滿各式各樣的成品與半成品，還有成堆有待修補的古陶塑作品，幾乎沒有預留任何空間，整個空間瀰漫著一股古怪的藝術氣習，就連室外樓梯兩側也擺滿數量驚人的佛像，有土地公、媽祖、王爺、觀音菩薩……等等， 神聚集，應有數百尊之多，真是一大奇觀。

短暫相處，感覺此君才情橫溢，豪放瀟灑、不拘小節，真是一位至情至性的藝術家。

泡茶聊天之後，我們來到另一位陶藝家吳惠民的「民伯陶藝術空間」，從櫥窗裡的作品看來，他的陶藝創作造型獨特而高雅，走的是現代風格。

陳陽春與兩位金門藝術家相談甚歡，惺惺相惜，當場表示願意推薦兩位到台北第一銀行總行舉辦聯合展覽，陳陽春是第一銀行文化基金會董事，應可促成其事。

之後來到金門縣政府縣政顧問盛崧俊先生家，主人熱情招呼，拿出珍藏的高級好茶並水果招待。廳堂裡懸掛的幾幅畫作，顯示主人對水墨畫有極高的品味。後來在主人引導下，我們一行人登上樓頂，遙望茫

茫對岸。

「天氣晴朗時，可以看到對岸廈門的高樓。」主人告訴我們。

「聽說金門人的祖先都是從對岸來的。」

「沒錯，我們的祖先為躲避戰亂，不惜離鄉背井，來此謀生。漢族人對金門的開發，歷史可考的，是始於晉朝。」

「可是金門不大，資源有限啊。」

「所以後來有許多人轉到南洋發展，不少人經商致富之後，回來置產蓋樓，現在我們看到的洋樓夾在閩南建築古屋之中，就是他們奮鬥的成果。」

「現在金門文風鼎盛，人文薈萃，地靈人傑，加上政府全力建設，

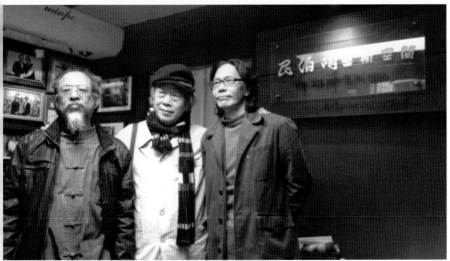

陳陽春與吳鼎仁，陶藝名家吳惠民好友在金門

許多觀光景點不斷湧現人潮，已經逐漸擺脫炮戰的陰影。」

「從那櫛比鱗次的民宿之多，可以想像觀光業正在蓬勃發展之中。政府不惜巨資投入建設，尤其對古蹟的修護，功不可沒。」

「還有很多文創產業，年輕人發揮創意，結合藝術，作出不少特色產品。」

「現在金門駐軍減少了，取而代之的是大量的觀光客，台客、陸客都有。人潮帶來錢潮，金門正在走向繁榮之路。」

「金門陳高名聞遐邇，每年創造巨額利潤，除了上繳國庫之外，金門人民也享受到全國最好的福利，很讓台灣本島人民羨慕。」

「對，來到金門，沒有品嚐到金門陳高，就不算真的來過金門。」

「所以，所以今天中午絕對不能錯過。」

⋯⋯⋯⋯⋯⋯⋯⋯⋯⋯⋯⋯⋯⋯⋯⋯⋯⋯⋯⋯

幾番杯觥交錯之後，我們揮別了金門可愛的朋友，依依不捨的搭上歸途。

「對於金門，我們今天看到的只是金城鎮的一個角落，一個層面而已，其他還有五個鄉鎮尚待體會。兩天一夜，你能了解多少金門？」在回程的飛機上，陳陽春這樣問我。

「我沒來過金門當兵，兩年前去廈門旅遊才首次路過金門，驚鴻一瞥，留下深刻印象。這次來到金門，對我來說，是一個開始，有了初步的認識，對於金門神祕的面紗將會逐漸揭開。」

「要瞭解金門的在地文化，你必須作更多的停留。這裡大多講閩南話，很容易溝通，跟在台北沒甚麼兩樣。」

三十一、 藝術心、宗教情、迢迢路

從達摩、唐三藏、觀音菩薩到星雲、聖嚴、證嚴

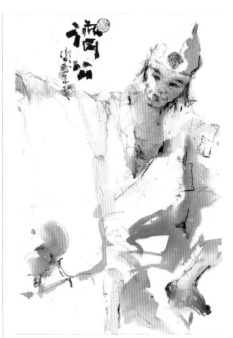

濟公活佛

陳陽春自詡，在精神上他是達摩、唐三藏、孔子、觀世音菩薩的傳人。起初我不瞭解他寓意何在，打算迷糊帶過。後來在一次閒聊中，他主動闡述繪畫生涯的心境：辭掉工作成為專業畫家之後的前十年有如達摩，其後十多年像唐三藏、孔子周遊列國，現在則如觀世音菩薩行藝術路。

「前十年在光復南路的畫室裡專心作畫，就像達摩面壁，未曾出國旅行開畫展。每天守著畫室，等著陽光」。

「等著陽光指什麼？」我問。

「等人來賞畫、買畫呀。」原來他把前來買畫的人視如陽光，很對。

「那麼，像唐三藏呢？」我又問。

「唐三藏赴印度取經，前後十四年，去過很多國家。我也開始出國旅遊寫生、開畫展、講學，不是很像嗎？」他說得頭頭是道。

「那像觀世音菩薩呢？」我又問。

「近年來，我在畫壇累積了一點名氣，國內外許多展覽邀約接踵而來，也有許多邀請當評審演講，我都有請必到，美傳五洲，這不像觀世音菩薩的慈悲，有需要文化的地方畫家就到嗎？」

陳陽春侃侃而談，頗感自豪，他長久以來主張藝術宗教化的用心，每每溢於言表，他對宗教家的景仰之心也與日俱增。

濟公、達摩、唐三藏、觀世音菩薩都是陳陽春敬仰的神祇，這三尊神祇的精神導引著陳陽春走上藝術家之路。我試著從歷史、傳說及宗教的軌跡中，探尋神祇的來歷，或許有助於瞭解陳陽春的心跡。

（一）達摩

傳說印度高僧菩提達摩（簡稱達摩）是天竺國香至王的第三個兒子，自幼拜釋迦牟尼佛的大弟子摩訶迦葉之後的第二十七代佛祖般若多羅為師。他學成得到佛法以後，在西元 478 年以前，從海路來到中國南越（今海南島對岸廣東地方），師事求那跋陀，為當時的楞伽師之一。達摩精通禪法，學識淵博，在江南一帶停留一段很長的時間，專事闡揚佛法。

當時中國有一位高僧名叫神光，在南京雨花台講經說法。當地信

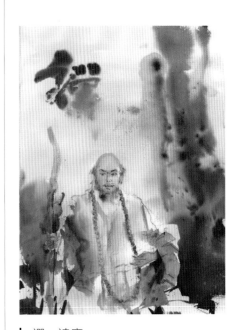

禪・達摩

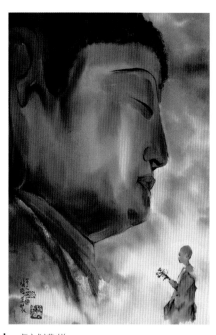

虔誠禮佛

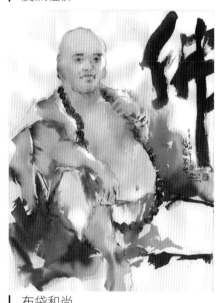

布袋和尚

眾說，「神光講經，委婉動聽，地生金蓮，頑石點頭」，圍觀群眾常擠得水洩不通。

一天，達摩路過，見此光景，順便擠在人群中側耳傾聽。達摩時而點頭表示贊同，時而搖頭不表贊同。神光發現聽眾中有人搖頭，認為是對自己的大不敬或挑戰，便詰問達摩為何搖頭，二人因對佛學理念有不同見解，達摩主動讓步，不願與之相爭。

後來，達摩「一葦渡江」之後，「手持禪杖，信步而行，見山朝拜，遇廟從禪」，在北魏孝昌三年（西元五二七年）來到嵩山少林寺。他發現此地群山環抱，叢林茂密，山色秀麗，環境清幽，覺得這是一片非常難得的人間淨土，於是他決定把少林寺作為他落腳傳教的道場。他在少林寺面壁九年期間，在石洞中留下【易筋經】和【洗髓經】等著作。

之後，他廣招僧徒，宣傳禪宗，從此以後，達摩成為中國佛教禪宗的元祖，而少林寺也被稱為中國佛教禪宗的祖庭。現在少林寺的碑廊裡還有達摩「一葦渡江」圖像碑。達摩將佛教禪宗傳入中國，是一位富有許多神奇傳說的宗教人物。

（二）唐三藏

唐三藏或稱唐僧，是中國著名古典小說【西遊記】中的人物。

在小說裡，他是玄奘法師，是佛祖弟子羅漢金蟬子轉世。他不畏艱難，西行取經，歷經八十一劫難後，從天竺取回佛教真經。

在歷史上，玄奘（西元 602 ～ 664 年），唐朝人，俗姓陳名禕，祖籍河南洛州。他是漢傳佛教史上最偉大的譯經師之一，也是中國佛教法相唯識宗創始人。

西元 629 年，玄奘由長安出發，冒險前往天竺（中國古代對印度的稱謂之一），途經高昌國時，得高昌國王重禮供養，並欲強留玄奘以為國之法導，遭玄奘斷然回絕後與玄奘結為義兄弟，相約自天竺返國時再住高昌國三年，受其供養，講經說法。

離開高昌國後，玄奘繼續沿著西域諸國，越過帕米爾高原，在異常險惡困苦的情況下，以堅韌不拔的意志，克服艱難險阻，終於抵達天竺。

在天竺的十多年間，玄奘跟隨、請教過許多位著名的高僧，他停留過的寺院包括當時如日中天的佛教中心那爛陀寺，他向該寺的住持戒賢法師學習【瑜伽師地論】與其他經論。瑜伽行派大師戒賢是護法的徒弟，世親的再傳弟子。在貞觀十三年，玄奘曾在那爛陀寺替代戒賢大師講授【攝大乘論】及【唯識抉擇論】。此後，玄奘還徒步前往其他天竺

國家參訪高僧，除了請益佛法，也尋求到佛經梵本。

　　玄奘學成以後，創立【真唯識量論旨】，在曲女城一場聞名教界的千人辯論大會中，更加深大眾對玄奘大師的崇敬，有十八個國家的國王在這場辯論會後皈依於玄奘座下，國王們為表達對玄奘大師的敬意，特地啟建七十五日的無遮大法會。

　　西元 643 年，玄奘載譽啟程回國，並帶 657 部佛經回到中土。

　　西元 645 年（貞觀十九年），玄奘回到長安，受到唐太宗皇帝的熱烈接待。玄奘初見太宗時即表示希望前往嵩山少林寺翻譯經書，但沒有得到批准，後被指定住進長安弘福寺。

　　大師的智慧、寬廣的胸襟甚得唐太宗的敬重，特別為他在長安建造譯經院，提供大師作為闡揚佛陀遺法的譯經場地。在譯經的十九年中，玄奘大師先後於弘福寺、玉華寺，指導翻譯經書七十五部，一千三百三十五卷，為後世留下彌足珍貴、開啟大覺智慧之漢譯寶典。

　　西元 652 年，玄奘在長安城內慈恩寺的西院建造五層塔，即今大雁塔，用以儲藏自天竺帶回的經書圖像。1962 年時，寺內建立了玄奘紀念館，大雁塔成為玄奘西行求法後，歸國譯經的建築紀念塔。

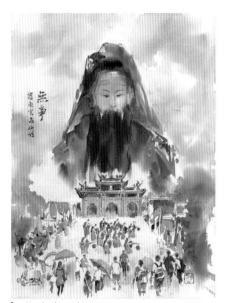

指南宮呂仙祖

（三）觀世音菩薩

　　觀世音菩薩是東南亞一帶民間普遍崇拜信仰的菩薩，在各種大乘佛教圖像或造像中，觀世音菩薩圖像也最常見，而且種類繁多，變化極大。觀世音菩薩是中國民間信仰崇拜的「家堂五神」之首，台灣民眾常將之繪圖於廳堂神像「佛祖漆」上，與自家所祀神明一同晨昏膜拜。佛教的經典上說，觀世音菩薩的慈悲心非常廣大，世間眾生在遭逢災難之時，若誠心呼念觀世音菩薩聖號，菩薩即時循聲救苦，使之脫離險境，故人稱「大慈大悲觀世音菩薩」，是佛教中最知名的大菩薩。

　　大乘佛教極為強調悲心，視悲心為佛法的根本。【佛說法集經】中，觀世音菩薩說：「菩薩若行大悲，一切諸法如在掌中」。因為大乘的發菩提心，廣渡眾生，就是「菩薩所緣，緣若眾生」的悲心發動。慈悲心人皆有之，但沒有菩薩的廣大，只要能透過不斷修學發揮悲心，便可無窮寬廣。沒有悲心，所修的功德是人天果或小乘功德；若具有悲心，一切修行都是成就功德的因緣。所以佛經常說「大悲為上首」。一切清淨功德都以大悲為前提，擴大同情而成為菩薩的平等悲心，凡夫也許不容易做到，但若能以緣起正視，觀察人與人間的關係，則不難發現到自身與眾生的關連，就能體察一切眾生的苦痛。這是大乘佛教極為重要的價

南無觀音菩薩 2002

慈悲觀音

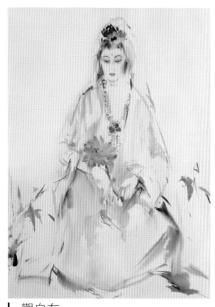

觀自在

值觀，也是各大宗派的共識。

陳陽春心中有達摩，常想唐三藏，認知他們都非出身權貴，都是苦行僧，是宗教家，一生奉獻給宗教，他們不畏艱苦的精神贏得後世信徒無盡的景仰和崇拜。陳陽春時時刻刻都在想效法他們的精神，希望在藝術界留下功業。

陳陽春的藝術境界充滿真、善、美、愛，他把觀世音菩薩對大千世界的悲憫之心轉化成對大地的愛心，用此心情來描繪大地，大地是真的，是善的，是美的，人們在欣賞畫作之餘，也潛移默化，吸取到真、善、美、愛的氣息。

藝術家不談政治，在現實世界裡，陳陽春景仰星雲、聖嚴、證嚴三位法師。現在很多人認為星雲是宗教政治家，聖嚴是宗教教育家，證嚴是宗教企業家。他們都是宗教家，却在不同的領域裡有不同的建樹，各自成就了非凡的功業。陳陽春希望自己也能在藝術的領域裡成就一番功業，學習星雲、聖嚴、證嚴三位法師，有朝一日能成為藝術政治家、藝術教育家、藝術企業家、藝術宗教家，這是藝術大師的終極目標，也將是藝術家的最高境界。

星雲法師（1927～），俗名李國深，生於中國江蘇，1938年隨母至南京尋父，後於棲霞山寺禮釋智開上人剃度出家，為臨濟宗第四十八代傳人，剃度後即進入棲霞寺律學院修習佛法。1949年來到台灣，最初在桃園中壢圓光寺修行，加入慈航法師創辦的台灣佛學院為學僧。七月，因為不同派系佛教人士的攻擊，慈航法師與台灣佛學院學僧遭到逮捕，被指為匪諜，下獄二十三天，後來獲得時任中國佛教會常務理事的國民黨國大代表李子寬和孫立人夫人孫張清揚等人擔保才出獄，在李子寬的勸說下，加入中國國民黨。

星雲法師在1967年創辦佛光山，是佛光山開山宗長，致力推廣文化、教育、慈善等事業，先後在世界各地創設的寺院道場達二百六十餘所，設立佛教學院十九所，並創辦普門中學、南華大學、佛光大學、美國西來大學，推廣社會教育及創辦人間福報、人間衛視。1992年創立國際佛光會，該組織於2003年起為聯合國非政府組織正式成員。除宗教領袖身份外，星雲法師並且是中國國民黨黨員，曾任黨務顧問、中央評議委員。現任國際佛光會世界總會長，世界佛教徒友誼會榮譽會長，他著作等身，被尊稱為星雲大師。

由於星雲法師來台後加入中國國民黨，並且在1986年擔任中國國民黨黨務顧問，1988年被中國國民黨推選為中央評議委員，且時常捲

入政治議題，這讓外界台灣其他政黨或主張不同政見的人士譏為「政治和尚」，但星雲則說：「關心政治，不代表問政」，並強調：「我的弟子不分藍綠，都是佛教徒」。

聖嚴法師（1931～2009）生於中國江蘇，俗名張保康，後改名張採薇。1943年在狼山廣教禪寺出家，1949年從軍跟隨國民政府到台灣，服役十年後，以准尉退伍。於東初老人座下再度披剃出家。曾在高雄美濃山區閉關六年，之後遠赴日本東京立正大學深造，於1975年獲得文學博士學位。隨後應邀赴美弘法，先後擔任美國佛教會董事、副會長，紐約大覺寺住持及駐台譯經院院長。東初老人於1978年圓寂後，聖嚴法師自美返台承繼法務。隔年並應聘為中國文化學院佛學研究所所長兼哲學研究所教授。此外他也在東吳大學及輔仁大學任教，從此展開了推動佛教高等教育的理想。

1979年在美國紐約創立「禪中心」，後來遷址擴大更名為「東初禪寺」。此後，聖嚴法師固定往返美國與台灣兩地弘法，也經常在亞洲、美洲，歐洲等地著名學府及佛教社團宣揚佛法，不遺餘力。

1989年在台北金山興建「法鼓山世界佛教教育園區」，具體實踐大學院、大普化、大關懷三大教育。2005年，園區第一期建設工程完工，舉辦落成開山大典。

聖嚴法師是一位思想家、作家及宗教家，更是一位卓越的教育家。除了在1989年創建法鼓山文教禪修體系之外，又相繼創辦「中華佛學研究所」、「僧伽大學」、「法鼓佛教學院」，更積極籌建「法鼓大學」，為佛教教育開創歷史新頁。

曾獲台灣【天下】雜誌遴選為「四百年來台灣最具影響力的五十位人士」之一，他著作等身，至今已有中、英、日文著作百餘種，其中有些禪修著作還被翻譯成數十種語文。

聖嚴法師先後獲頒中山文藝獎、中山學術獎、總統文化獎及社會各界的諸多獎項。

證嚴法師（1937～），俗名王錦雲，台灣台中人，自幼過繼給叔父當長女，隨著遷居豐原。她侍奉繼父母極為孝順，鄉里傳為美談。1960年二十三歲時，繼父過世，哀痛逾恆之際，開始思索人生的道理。後至豐原寺，妙廣法師贈其【解結科儀】，法師為父親做法事而前往慈雲寺拜【梁皇寶懺】，體會到經文中因緣果報之業力及人生無常之道理，此後時常往來寺院，終於萌生出家念頭。後經慈雲寺出家師父引薦，前往新北市汐止靜修院，準備出家，三天後被母親尋回。後來她隨著慈雲

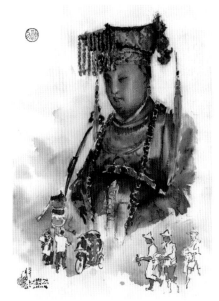

鹿港媽祖神像

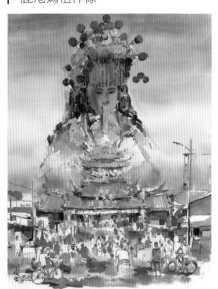

新港奉天宮媽祖

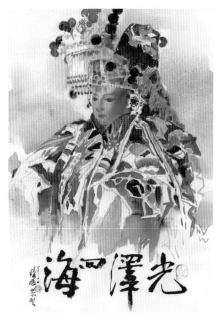

光澤四海

| 台南天后宮媽祖

| 關聖帝君 - 台南武廟

| 關聖帝君

寺修道法師再度離家，由台中前往高雄，再轉到台東鹿野王母廟。幾經波折，在台東鹿野王母廟之後，先後移居知本清覺寺、玉里玉泉寺、花蓮東淨寺、台東佛教蓮社。1962 年自行落髮，現出沙彌尼相貌。

1963 年，到台北臨濟護國禪寺報名比丘尼具足戒，得到戒名「證嚴」。之後返回花蓮，在許聰敏居士於普明寺後搭建的小木屋裡持誦抄寫【法華經】，後又移往花蓮慈雲寺講【地藏經】四個月，後又至基隆海會寺安居三個月，直至 1964 年秋才回到普明寺。她堅持不趕經懺、不做法會、不化緣，用手工製作毛衣、飼料袋、嬰兒鞋等，自籌財源生活。

證嚴法師留在花蓮後，要求信徒們每日於竹筒存下當日菜錢五毛錢，日日發善念，並與其他法師們一同手工製作嬰兒鞋，輾轉相傳，信眾日多，此便是慈濟人言傳之「竹筒歲月」。

1966 年正式成立「佛教克難慈濟功德會」。功德會成立後，前來請求剃度、皈依者日漸增多。而凡皈依者，必須成為慈濟功德會的成員，必須負起慈濟功德會的救濟社會責任。

1968 年起，三十一歲的證嚴便開始興建精舍、廂房、寮房、辦公室等，歷經十多年增建，成為全體慈濟人的心靈故鄉。

功德會初期，證嚴在當地會員的協助規劃下，發行「慈濟月刊」，並開始建立「慈濟委員」、「慈誠」制度，成為慈濟發展的最大動力，會員逐漸擴增。

1979 年，證嚴在慈濟委員聯誼月會上發起建立「佛教慈濟綜合醫院」，因花費龐大，起初未獲支持。後經證嚴法師日夜奔波，到各地募款，才受社會各階層及政府單位相繼響應支持，終於解決了用地問題。

1984 年，位於花蓮市區原花蓮農工牧場土地上的「佛教慈濟綜合醫院」正式動工，於 1986 年八月正式完工。隔年又展開第二期工程。慈濟醫院立下免收住院保證金之制度，後來衛生署通令全國比照辦理。

慈濟醫院建立完成後，發現醫療人員短缺，便逐步推展教育工作。先創建慈濟護專、慈濟醫學院，後來相繼升格為慈濟技術學院、慈濟大學。

在社會救濟方面，除了台灣本土的社會救濟之外，慈濟也從事資源回收的環保工作，並擴展到中國大陸賑災、國際賑災等，在海外建立慈濟人據點、分會。1991 年中國大陸華中、華東水患，證嚴法師見災情嚴重，便發起街頭募捐及勘災、救災工作。其中大陸賑災與國際賑災，在台灣都曾受到批評，法師要求慈濟人以不涉政治、不參選民意代表為原則，光明磊落，雖曾受到挑戰，仍一本初衷，逐漸建立龐大的良心志業團體。

三十二、一代畫傑　萬世留芳

正如老友柏巖兄所提醒於我者，本人既非藝術評論家，也非水彩畫大師，僅憑幾分對藝術的熱愛和粗淺的修習，份量不足以對陳陽春的成就下定論，爰引用數位此中名家之所言，或可作為鐵板註腳。

（一）

國立藝專有一個傳統，學生畢業當年都會在一些縣市舉辦畢業作品展覽，邀請學識界以及工商業界前來鑑賞並給與評價。那年美術工藝科畢業展覽時，科主任施翠峰先生特別邀請台灣知名水彩畫家藍蔭鼎到陳陽春畢業展覽現場指導。在看過陳陽春的作品後，藍蔭鼎對陳陽春說：「你畫得比我好。」

這或許只是一句場面話，卻使陳陽春受到莫大的鼓勵，像在內心深處注入一針強心劑，讓他對未來要走上畫家之路充滿信心。

藍蔭鼎，1903 年出生於宜蘭羅東，從石川欽一郎習畫，受石川影響極深，畢生從事創作，以台灣風土人文為畫題，積極參加國際性畫展，把台灣的美介紹到全世界，作品多次入選帝展及台展，並曾應邀於意大利、法國、美國、英國等國家展出。1952 年入選為法國水彩畫會會員，1962 年日內瓦國際年鑑推薦他為當代最傑出藝術家之一，1969 年名列世界藝術家年鑑，1971 年歐洲藝術評論學會與美國藝術評論學會聯合推選為第一屆世界十大水彩畫家，享譽海內外。曾經擔任中華電視公司董事長，卒於 1979 年，享年 77 歲。

民國 56 年陳陽春與施主任拜訪藍蔭鼎先生。

（二）

六十年代台灣水彩畫大師馬白水讚賞陳陽春作品，曰：「陽春白雪，畫如其人，自在逍遙，風流瀟灑，中西融匯，古今貫通。」

馬白水，（1909 ～ 2003）遼寧省立師範專科學校，美術兼音樂體育科畢業。師專期間專習素描、國畫、水彩。曾任教職多年，1945 離開教職受聘至上海任英華彩色印刷廠廠長，同時在江南一代寫生。1948 年搭中興輪至基隆港，1949 年於台北中山堂舉辦個展。因展出成功，當時師範學院（今師範大學）圖書勞作科（今美術系）同學一致促請莫大元主任聘馬氏教授水彩，時值大陸淪陷，馬氏續留師大任教至 1975 年退休。後定居美國，並遊歷歐、美、加各地，常有創作。

（三）

　　台灣畫壇老頑童劉其偉稱陳陽春為「台灣最成功的專業水彩畫家之一。」

　　劉其偉（1912～2002）是台灣知名畫家兼人類學家，以水彩畫和混合媒材作品備受喜愛。其畫作產量豐富，晚年將多數作品捐贈給美術館。劉氏以探險非洲、大洋洲、婆羅洲和探索原始藝術著名，有畫壇老頑童之稱，台灣畫壇經常尊稱他為「劉老」。其一生關注於藝術人類學和原民文化田野調查，持續出版相關著作，致力以藝術推廣其對大自然的熱愛和自然生態保育。其著作有：水彩畫法、台灣水牛集、文化人類學（編譯）、現代繪畫基本理論、藝術與人類學、野生動物、上帝的劇本、台灣原住民文化藝術、老頑童歷險記、劉其偉影像回憶錄、藝術人類學：原始思維與創作、性崇拜與文學藝術、蘭嶼部落文化藝術、河馬（與何政廣等人合著）、圖說印度藝術、藝術零縑。

（四）

　　國立歷史博物館前館長何浩天表示：「陳陽春沈浸在藝術界四十年，獨來獨往，自立門戶，畫盡人間之美。他的畫，是民族文化的資產，是我們心靈中的瑰寶，是經典之作，值得永遠珍愛。」

　　何浩天，（1919～2009）祖籍浙江，美國紐約聖約翰大學亞洲學院研究員、韓國漢城明治大學榮譽文學博士，曾任台北輔仁大學副教授，首任國立故宮博物院院長，歷任台灣省立美術館、國立故宮博物院、中國畫學會、中國書法學會、中華書道學會、中國標準草書學會顧問及台灣歷史博物館、台北市立美術館咨詢委員等職。何浩天也是一位著名的藝術評論家，重要著作有【中華瑰寶知多少】。

（五）

　　台灣國際水彩畫協會前理事長鄭香龍指出：國內惟一獲得『文化大使』美譽的陳陽春教授是我數十年的藝壇好友，他沈浸水彩畫創作四十餘載，外表溫文儒雅，並深具文化內涵，頗有大將之風，稱他是藝壇的一顆巨星並不為過；同時他也是藝壇的一座燈塔，他一生都在點亮自己照亮別人，讓大地光芒四射，使人們獲得無限的情韻與溫馨。綜觀其畫，有下列幾項特點：

（1）貫通古今融匯中西：他善於將東方敘情氣韻融入仕女圖及山光水
　　　色中，也將西方的繪畫理論應用於畫作上，觀賞其畫可窺出其對

中西藝術有深入而透澈的研究。

（2）畫中美女躍然紙上：所有的畫類中以水彩畫的表現最為困難，而
　　　水彩畫中的人物畫更是難上加難。舉凡人物造型的拿捏、線條的
　　　掌握、色彩的運用、氣氛的營造、神韻的表現都有獨到之處。畫
　　　中的美女風情萬種，躍然紙上，令觀賞者愛不釋手。

（3）意到筆不到：畫中留白本來是中國水墨畫的技法，他善於此法，
　　　並輔以充分掌握水分的乾濕與流動的特性，表現出情韻綿渺又富
　　　神秘的感覺，令人陶醉。

（4）線條流暢利落：在其一系列仕女作品中，線條的表現上頗富中國
　　　書法的韻味，點、擦、捺、拖、撇──都能得心應手，運用自如。

（5）畫中富有詩意：詩中有畫，畫中有詩，是陳教授作品的最佳寫照。
　　　獨創迷離夢幻、飄逸出塵的畫風，令觀賞者玩味再三，百看不厭。

（6）構圖嚴謹，不落俗套：畫面之布局是一幅作品好壞之關鍵。眼前
　　　一幅平淡的景色，在他匠心獨運的巧妙安排下，瞬間成為一幅生
　　　動、有趣又令人激賞的傑作，有此功力的畫家並不多見。

（7）個展無數，佳評如潮：陳陽春國內外個展次數堪稱國內畫家之冠，
　　　所到之處備受推崇，其作品已被二、三十個國家的愛畫人士所收
　　　藏。

（8）文化大使當之無愧：因經常出國展出又講學，受到當地政府重視
　　　與禮遇，『文化大使』之美譽其來有自。

（六）

　　美國水彩畫大師曾景文於一九九九年五月函文曰：「在水彩畫的
創作領域，是無限的寬廣，歷代大師有各自的理念。台灣水彩畫家陳陽
春取向古今貫通，中西融會。以台灣為主，擴及世界各地之創作題材，
除了風景以外也畫美女、花卉，他善於捕捉物相的精髓去蕪存菁，賓主
的拿捏，或鬆弛或繃緊，皆能駕馭自如，尤其虛實的安排更有獨到之處，
在明暗上有時突破既有的光影，構圖上也力求變化與嚴謹，用色方面則
獨偏中間色，因此畫面上則淡雅悠遠。就整體而言，陽春的水彩畫自有
他個人的獨特風貌，他將西洋水彩的技巧與中國水墨的精神，巧妙的
組合，尤其畫面的留白，讓人留下深刻印象。我喜歡他乾濕並用的風景
畫，藉著水分的流動，掌握生動的瞬間，輕靈的筆觸，少許的幻想，讓
觀者心閒氣定，期望將藝術、宗教、生活融於一爐。水彩畫不論以何種
風格呈現，最重要的是要能流露作者的思想、感情，並和觀賞者產生共

鳴，陽春的水彩畫儼然已具備這些條件。近年來他勤於應邀到世界各地展出，足跡已遍及美國、哥斯大黎加、東京、菲律賓、香港、馬來西亞、倫敦、巴黎等地，所到之處備受好評、禮遇。這是畫家開展視野、充實自我的最佳管道，進而促進文化交流。陽春為人坦率、熱情、謙虛，待我如父。在台灣期間陪我外出作畫，談笑風生，留下難以磨滅的回憶，我衷心期望他能不斷的充實自己，必能一筆丹青，前程萬里。」【文見2000年曾景文介紹文章：＜陳陽春一筆丹青，前程萬里＞】

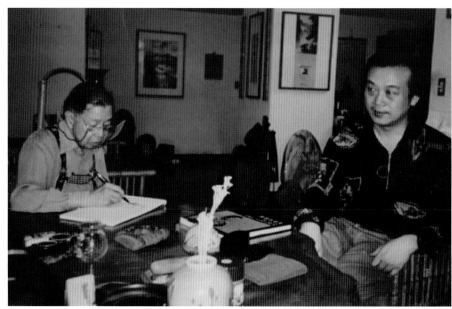

曾景文老師在台北為陳陽春速寫

曾景文，（1911～2000）美籍華裔水彩畫家。生於美國加州一個台山移民家族，五歲時隨父親返回香港，師事嶺南畫家司徒衛學習繪畫，1929年他十八歲才返回美國，正逢經濟大蕭條，他每週打工六天半，只能在週日下午去學寫生畫，數年後才有機會在舊金山開第一次畫展。

1933年，曾景文辭去工作，成為專業畫家。

1936年，曾景文與一位女畫家在＜藝術中心畫廊＞聯展。一位著名藝術家在【舊金山新聞報】撰文稱：『他的畫風獨樹一幟，雖然運用西方技巧，卻始終未曾叛離東方色彩，已發展出一種宇宙性的本質，超越了民族或者學院的界限，表達出廣義的世界。』各大報章也紛紛報導並對他的畫作大加贊賞，舊金山藝術學會也於該年頒發他『第一成就獎』。

1954年，曾景文成為美國國務院的文化大使，為美國進行了多次文化交流訪問。

1981年，中國文化部為曾景文在北京舉辦個展，是中美建交後在

中國舉辦個展的第一位美籍畫家，他的水彩畫作品在中國美術界引起強烈迴響。

曾景文在七十多年的藝術生涯中榮獲多種榮譽，其中，美國水彩畫協會對曾景文為藝術所做出的傑出貢獻，特別授與最高榮譽的【海豚獎】。

（七）

美國陳香梅女士認為：「陳陽春大師，白雪陽春，出神入化，進入最高的藝術境界。」

陳香梅，美國華裔政治家，共和黨籍，活躍於該黨各階層。她出生於中國北京，在英屬香港求學，早年為中華民國中央通訊社外語記者，二十二歲時嫁給飛虎將軍陳納德，二戰後定居美國華府並積極參與中美交流事務。

（八）

嶺南畫派著名畫家歐豪年題字相贈，曰：「陽春畫盟之自然風景固佳其人物畫尤美且近於水墨已非白雪陽春之古說所限矣　癸已暮春 歐豪年」

陳陽春與歐豪年老師交換畫冊於舊金山

歐豪年 1935 年出生於廣東吳川，畢業於嶺南學院，1970 年定居台灣。國立台灣藝術大學藝術研究所兼任教授、中國文化大學美術系藝術研究所專任教授、中央研究院嶺南美術館榮譽館長、歐豪年文化基金會董事長、香港珠海大學董事。歐氏二十歲左右即參加東南亞巡迴展，其後數十年不斷應邀在海外各地展出作品，備受國際畫壇肯定與推崇。1993 年榮獲法國國家美術學會巴黎大宮博物館雙年展特獎。獲行政院新聞局國際傳播獎章。

相對於以上諸名家的評論，本書謹再整理陳陽春重要事跡如下：

（一）與郎靜山大師合著出版『藝術與生活』，成為藝壇佳話。

　　　郎靜山大師為當代極負盛名的攝影家

（二）行跡橫越全球五大洲，先後在全球二十多個國家舉辦個展；在國內外舉辦個人畫展將近二百場，作品常設展於總統府藝廊、大板根森林溫泉渡假村、木柵指南宮【陽春藝苑】。

（三）有畫友會、水彩藝術會：

　　　（1）南非陳陽春畫友會

　　　（2）台北市陽春水彩藝術會

　　　（3）雲林縣陽春水彩藝術會

（４）高雄市陽春水彩藝術會

（５）台南陽春文創繪館

（６）金門陽春堂

（四）榮獲十所大學聘任：

（１）美國田納西大學訪問教授

（２）雲林科技大學兼任教授

（３）齊齊哈爾大學客座教授

（４）環球科技大學榮譽教授

（５）台灣藝術大學兼任教授

（６）常州逸仙大學進修學院名譽教授

（７）棗莊學院榮譽教授

（８）國立台灣海洋大學講座教授

（９）聖約翰科技大學榮譽講座教授

（１０）中華科技大學榮譽教授

（五）榮獲總統府【感謝狀】、中國文藝協會【榮譽文藝獎章】、文建會頒

贈【資深文化人】、外交部頒贈【外交之友紀念章】、僑委會頒贈【感謝狀】、法務部頒贈【感謝狀】。

（六）創辦全世界【五洲華陽獎水彩徵畫賽】，2014 年為第七屆。

（七）擔任多次重要美展評審、1997 世界小姐，環球小姐台灣地區總評審。

（八）台北市政府聘為公務人員訓練中心新進人員職前講習講座十餘年。

（九）作品被讀者文摘、台灣觀光（月刊）選為雜誌封面。

（十）當過兩次電視廣告名星：

（１）國泰建設公司在淡水的『霞關』建案

（２）經濟部智慧財產局『尊重箸作權』廣告

（十一）代言商品廣告（檀香系列產品），見本書第七篇

（十二）提倡藝術與宗教結合：

（１）當選北港媽祖文教基金會董事，在家鄉推廣藝術活動

（２）在南非約翰尼斯堡南華寺大雄寶殿舉辦作品展覽

（３）在澳洲布里斯本中天寺美術館舉辦作品展覽（紐西蘭佛光山美術館）

（４）在澳洲雪梨南天寺美術館舉辦作品展覽

（5）應嘉義新港奉天宮之邀為媽祖描繪聖像，奉提「神光普照」

（6）應邀在台北木柵指南宮開設【陽春畫苑】，繪畫教學之外並
　　　描繪宗教聖地與觀光勝境。

（7）第一銀行文教基金會董事

（十三）環球科技大學、虎尾科技大學駐校藝術家

（十四）捐贈母校北港高中、母縣虎尾高中原作 46 件供師生欣賞，讓
　　　　藝術走入校園

（十五）捐贈獻金新台幣一百萬給新加坡南洋藝術學院南非僑界

　　在中國古代藝術史上，有三位藝術家被稱為「聖人」，一是「書聖」
王羲之，一是「詩聖」杜甫，再是「畫聖」吳道子（本書第二十五篇）。

　　蘇東坡說：「詩至於杜子美，文至於韓退之，書至於顏魯公，畫
至於吳道子，而古今之變，天下之能事畢矣。」

　　現在，中國尊稱徐悲鴻為「中國現代畫聖」，見 2009 年中國社會
科學院院報【藝術中國】刊出的一篇文章：『中國現代畫聖徐悲鴻——
寫在【紀念徐悲鴻誕辰 110 週年書畫作品集】出版之際』。徐悲鴻在
中國藝術史上自有其不可磨滅的地位，其被尊稱為「中國現代畫聖」自
是實至名歸，但他一生沒有來過台灣，自然不屬於台灣。

　　徐悲鴻（1895 ～ 1953），江蘇宜興人，中國現代畫家、美術教
育家、中國現代美術奠基者，是「金陵三傑」之一。自幼隨父習詩文字
畫，1912 年在宜興女子初級師範學校任圖畫教員，1915 年在上海從事
插圖和廣告繪畫，1916 年入復旦大學法文系半工半讀，1917 年留學日
本學習美術，回國後任北京大學畫法研究會導師。1919 年赴法國留學，
1923 年入巴黎國立美術學校學習油畫、素描，並遊歷西歐諸國，觀摩
研究西方美術。1927 年回國，先後任上海南國藝術學院美術系主任、
北京大學藝術學院院長。1929 年移居南京，於國立中央大學（1949 年
在大陸更名為南京大學，1962 年在台灣復校）任教。1933 年起在世界
各地舉辦中國美術展覽及個人畫展。後重返南京，擔任中央大學藝術系
教授兼系主任。1946 年任國立北平藝術專科學校校長，1950 年任中央
美術學院院長，曾任中華全國美術工作者協會主席。

　　徐悲鴻是一位兼採中西藝術之長的現代繪畫大師，擅長中國畫、
油畫，尤精素描。

　　他的畫作充滿悲情，技術高超，出神入化。他畫馬的畫卷最能反
映其奔放的個性，氣勢磅礡，形神俱足。他也是一位美術教育家，培養
並發掘大批優秀的藝術人才。最後他把一生創作和珍藏作品，包括有

總統府專題演講

總統府常設展

陳陽春在國父紀念館中山畫廊展出

唐、宋、元、明、清及近代畫家作品一千多件全部捐獻給國家。1983年，國家為這位偉大的藝術家在北京建立了徐悲鴻紀念館，展出有關他的生平和藝術活動資料，以及各個時期的代表作品。

說到『聖人』，中國歷史上的愛國詩人屈原，在【漁父】一文中，藉著與漁父的對話，表露其不與世俗同流合汙的情操，他對『聖人』作相關闡釋：

屈原既放，游於江潭，行吟澤畔，顏色憔悴，形容枯槁。

漁父見而問之曰：『子非三閭大夫與？何故至於斯？』

屈原曰：『舉世皆濁我獨清，眾人皆醉我獨醒，是以見放。』

漁父曰：『聖人不凝滯於物，而能與世推移。舉世皆濁，何不淈其泥而揚其波？眾人皆醉，何不餔其糟而歠其醨？何故深思高舉，自令放為？』

…………

屈原因為懷抱超高志節，寧願『凝滯於物』而不『與世推移』，不願『淈其泥而揚其波』，也不『餔其糟而啜其醨』，縱然『舉世皆濁而我獨清，眾人皆醉而我獨醒』，終因堅持抱節而葬身魚腹，距離『聖人』功虧一簣，古今同嘆。

屈原是人，畫家也是人，都是肉體凡胎，血肉之軀，不能不食人間煙火。

一代畫家陳陽春，能審時度勢，不凝滯於物而能與世推移，處身混濁的世間而能創作無數清新脫俗的畫作，行有餘力則推展藝術活動，走過窮鄉僻壤，穿越繁華都市，用畫照亮天下，也用愛照亮天下，造福人群，提攜後進，可謂隨其流（追隨時代潮流）而揚其波（發揮他的影響力），眾人皆醉他清醒。　陳陽春豐富的人生經歷，多采多姿，他走過的路橫跨全球五大洲，遠非一般畫家所能比擬。

陳陽春是台灣土生土長的本土畫家，他在水彩藝術上的造詣與對社會國家的貢獻，在國內、國際畫壇上的聲望，在在可與徐悲鴻相媲美。然而，稱『一代畫聖』太沉重，此時此地尚非所宜，稱『台灣一代畫傑』，應該比較貼切。

後記

　　數年前寫了【祿庭記】一書，記述個人在台北從事貿易業退休之後，回到台南故鄉整地蓋起樓房，建立一座小小的庭園，一方面經營套房出租，一方面享受田園之趣的諸多雜事。

　　「祿庭」既成之初，埋頭在自家庭院裡種植花果樹木，看它們生長，看它們開枝散葉，欣欣向榮，然後開花結果，非常有趣。此時遠離都市文明，自我陶醉在忘我之中，有如化外之民，不知老之將至。

　　而每月回到台北大都會，除了陪老婆走出郊外遊山玩水之外，便是在都市叢林裡尋訪老友，重新走進大都會的文明之中。其中老友畫家陳陽春是我這一年多以來，每回到台北時，最樂於走訪的對象。因為在他的畫室裡，除了觀賞畫作之外，在泡茶聊天促膝長談之時，我拾回了那份久違的真誠與自然，許多往日的快樂時光重新展現，實是人生一大樂事。

　　遇到陳陽春有藝術活動時，他會邀我一同參加。例如遠在高雄的『高雄市陽春水彩藝術會』大會成立之時，我便躬逢其盛；又如木柵指南宮的『陽春畫苑』舉行盛大開幕典禮那天，我有幸成為座上賓；還有在台南新營文化中心的作品展、在雲林虎尾的『雲林縣陽春水彩藝術會』的精彩講演、在台北市法務部的「台灣藝象」作品展，……等等，等等。

　　印象深刻的是，在法務部的「台灣藝象」作品展開幕那天，有幸拜見仰慕已久的著名詩人綠蒂，他文質彬彬，應邀致詞時，盛讚陳陽春是同鄉雲林之光，言簡意賅，贏得在場藝術同好熱烈掌聲；在木柵指南宮的『陽春畫苑』結識才高八斗、文才比美唐伯虎的【太平洋日報】社長張寶樂先生；在台南新營文化中心的作品展覽現場會見陳陽春口中的「生命中的貴人」，企業家黃玉蓮女士，她身材高挑，穿著素雅，穿梭在人群之中有如鶴立雞群般，她事業有成而無條件贊助許多陳陽春的藝術活動，令人欽佩；在台北市社會活動中心的「第五、六屆五洲華陽獎得獎作品展」會場遇到陳陽春粉絲收藏家呂良輝先生，.他長期以來收藏數量可觀的陳陽春作品，總統府秘書長……等等，等等。

　　昔司馬遷寫【史記】，漢武帝閱讀其中【孝景本紀第十一】、【今上本紀第十二】，認為其敘述有貶損自己之意，因而令人削去竹簡上的字，並且扔掉竹簡，自此對司馬遷心生不滿而種下心結。後來在李陵事

件中，司馬遷極力為李陵辯護，不為皇上接受而獲罪，後遭宮刑之災，造成千古遺恨，殷殷歷史，不可不鑑。所幸我非司馬遷，陳陽春也不是漢武帝，他不會撕毀我的文章。何況現在時代不同，潮流已變，言論自由，出版自由，全民共享。甚至上位者之言行都被攤在陽光下，庶民百姓都可隨意批判，政府施政而不被鄉民百姓評論者幾希，漫罵政府已經成為常態；而人們在批評別人的同時也應有被批評的雅量。本書所寫內容僅是筆者與老友畫家陳陽春久別重逢，再度緊密相處的所見所聞，並非正統傳記。這一年多以來，參與多場陳陽春的藝術活動，也拜讀了他所贈送的著作、畫冊以及報刊資料等，將之整理成章，其中也記述了陳陽春在水彩藝術上的成就以及對國家的貢獻。筆者無意錦上添花，也不善於虛偽矯揉造作，應該不至於被藝文朋友譏為矯情之作。而陳陽春大師至今仍活躍於畫壇，除應邀展出作品之外，還親自到北、中、南各畫會甚至離島傳授畫藝，其一本初衷為藝術工作的熱忱令人讚佩。如果此書有助於傳播大師對藝術的堅持，並且傳遞他的真、善、美、愛的理念，便是一種功德。

蘇東坡寫【赤壁懷古】：

『大江東去，浪淘盡，千古風流人物。

故壘西邊，人道是，三國周郎赤壁。

亂石崩雲，驚濤拍岸，捲起千堆雪。

江山如畫，一時多少豪傑。

……………………………………………… 』

借用『捲起千堆雪』作為書名，非關「亂石崩雲」，也無「驚濤拍岸」，乃是盼望時代的文風吹過萬里江山，串聯起畫壇四方豪傑，捲起千堆藝術白雪，而那白雪是可以包容「下里巴人」的「陽春白雪」。

感謝本書主人翁陳陽春大師提供所有素材、圖片，感謝詩人綠蒂中國文藝協會理事長（王吉隆先生）、太平洋日報社社長張寶樂先生及文化部資產局王壽來先生、洪安峰教授為本書寫序，謝謝您們，您們豐富了本書，也豐富了我生命的光彩。

二○一四年十一月初稿完成於台南祿庭

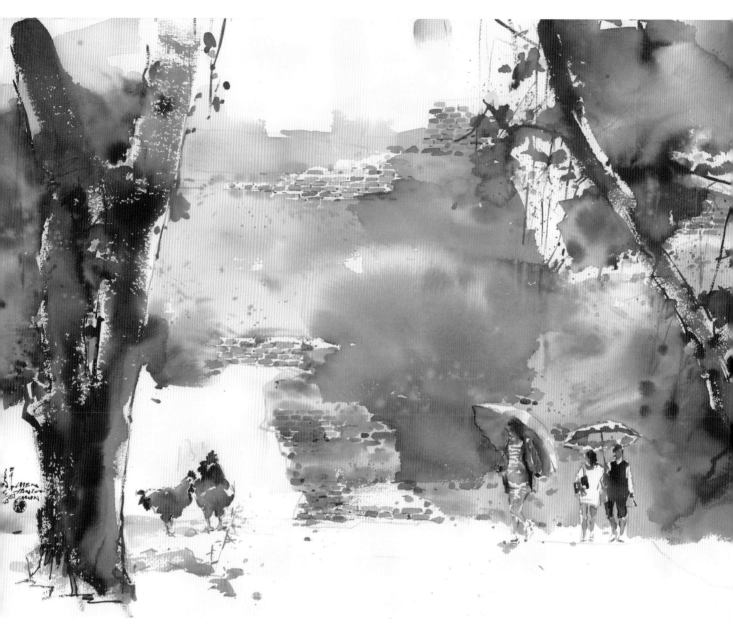

台南老樹巡禮 / 2014

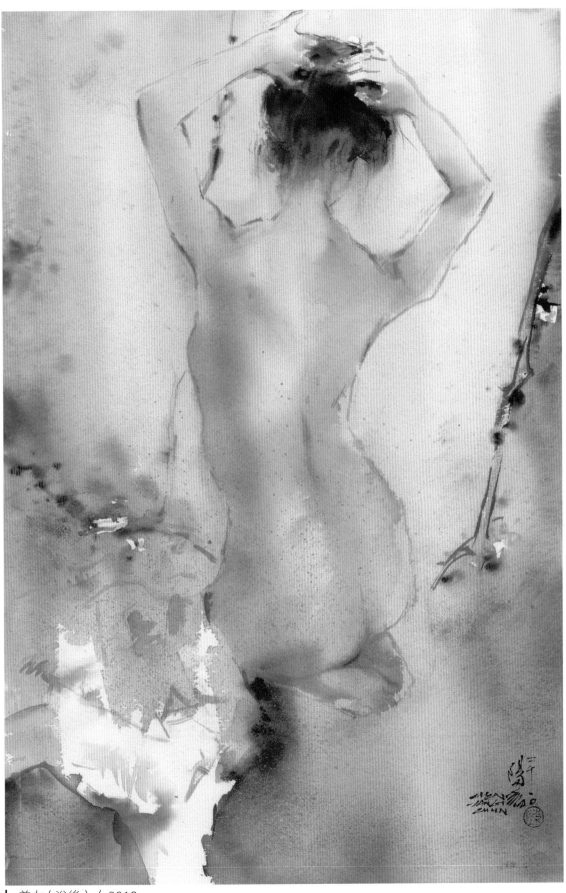

美女（浴後）/ 2010

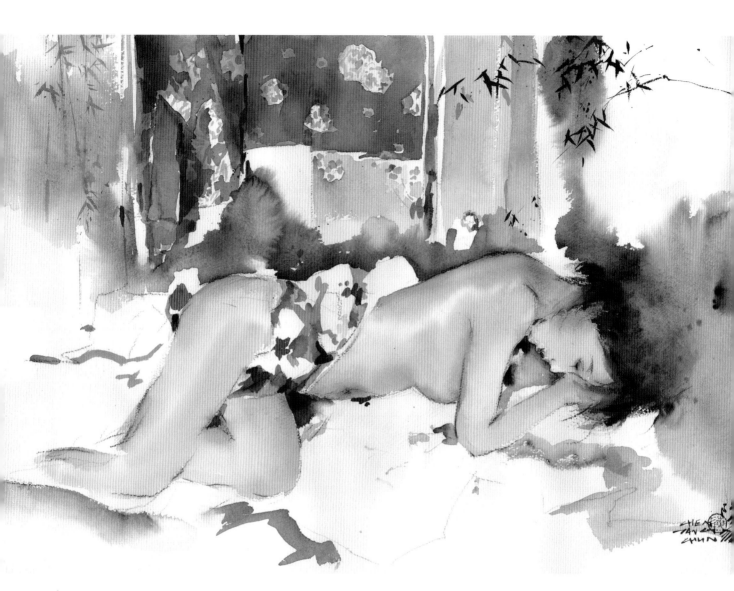

| 美女（醉臥美人香）/ 2011

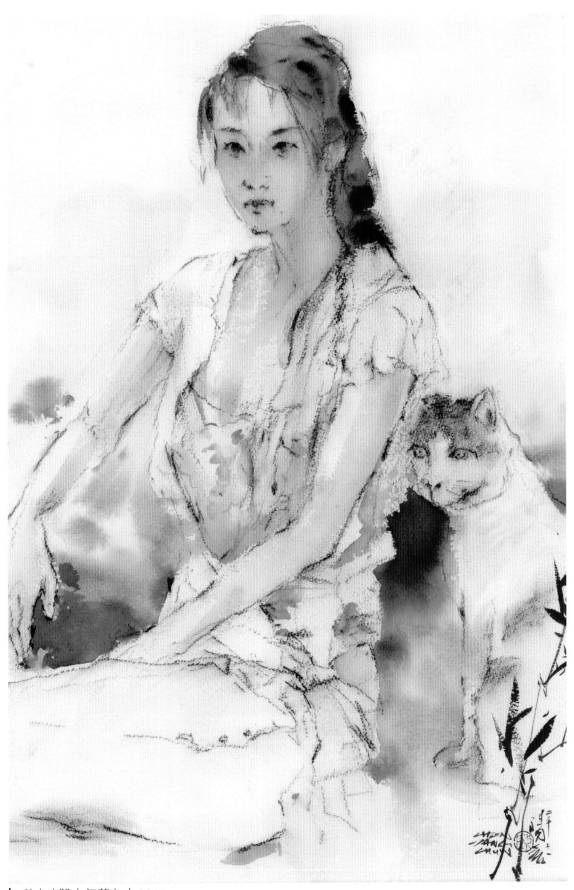

美女（雙十年華）/ 2011

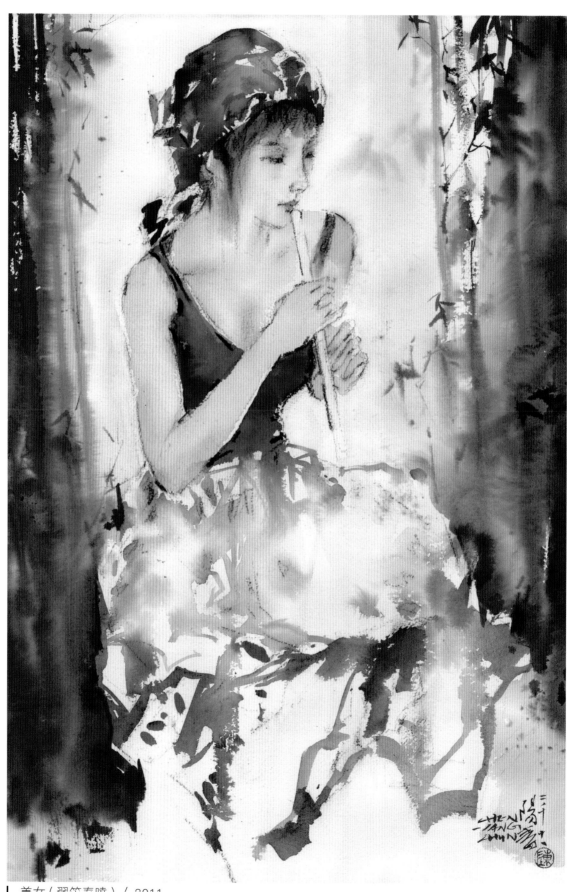

美女（翠笛春曉）/ 2011

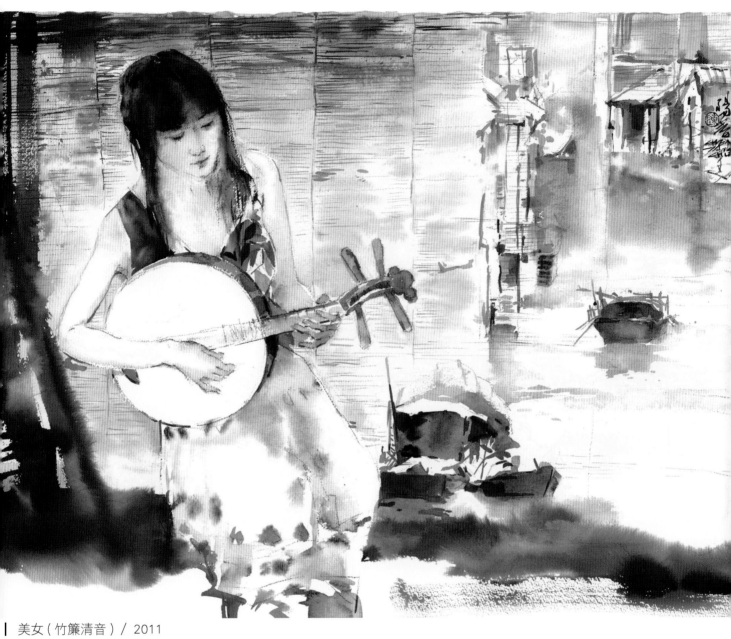

美女（竹簾清音）／ 2011

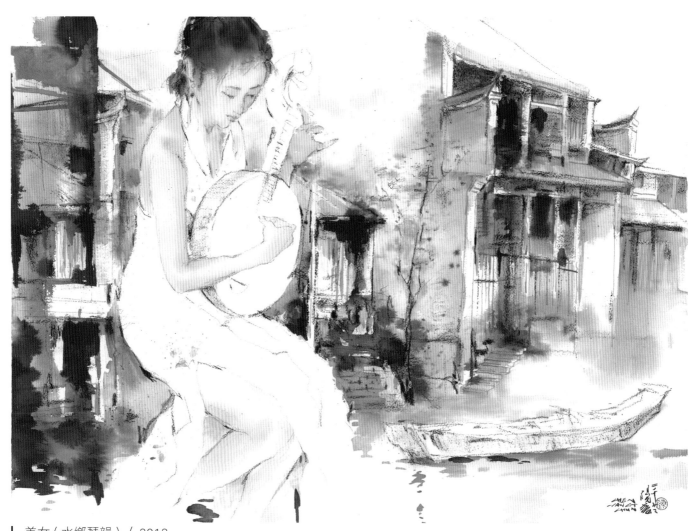

美女（水鄉琴韻）／ 2012

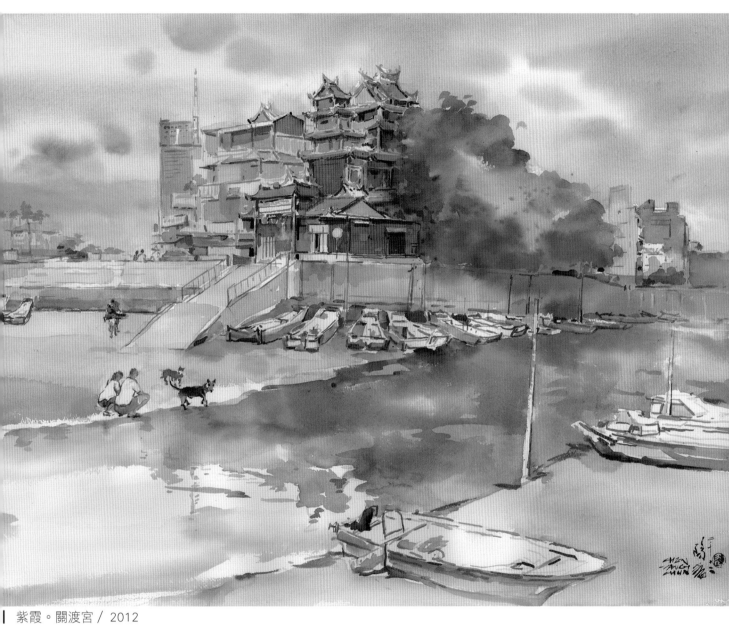

紫霞。關渡宮 / 2012

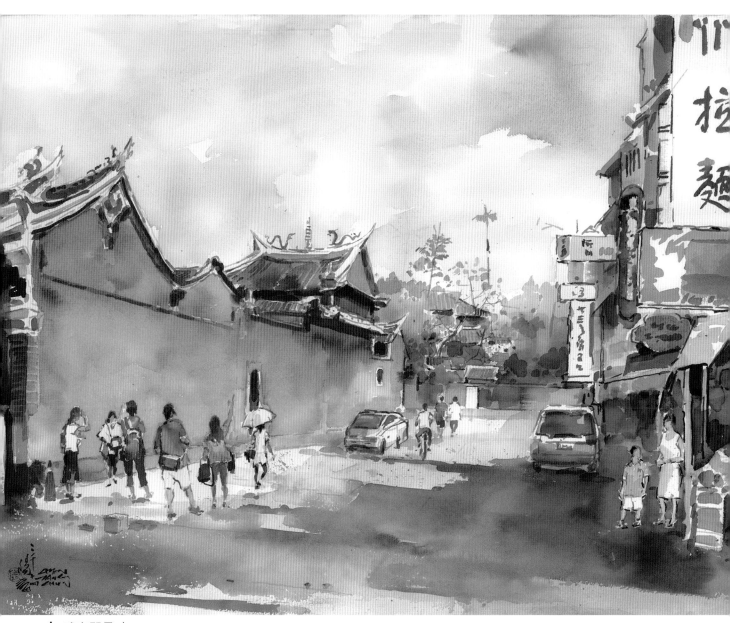

武廟即景 / 2014

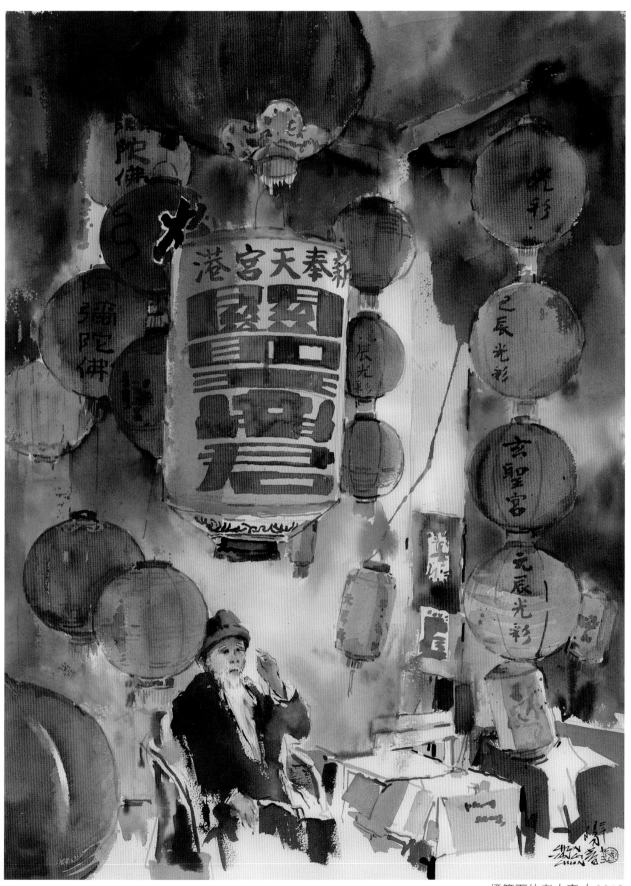

燈籠下的老人家 / 2013

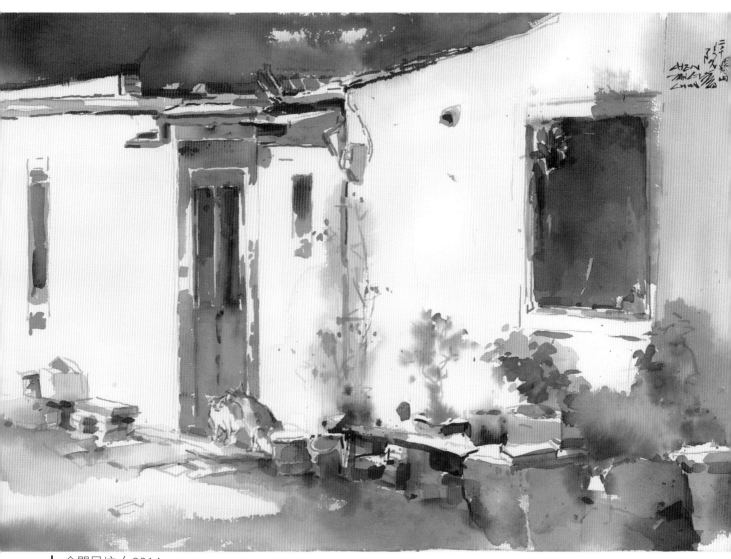

金門民坊 / 2014

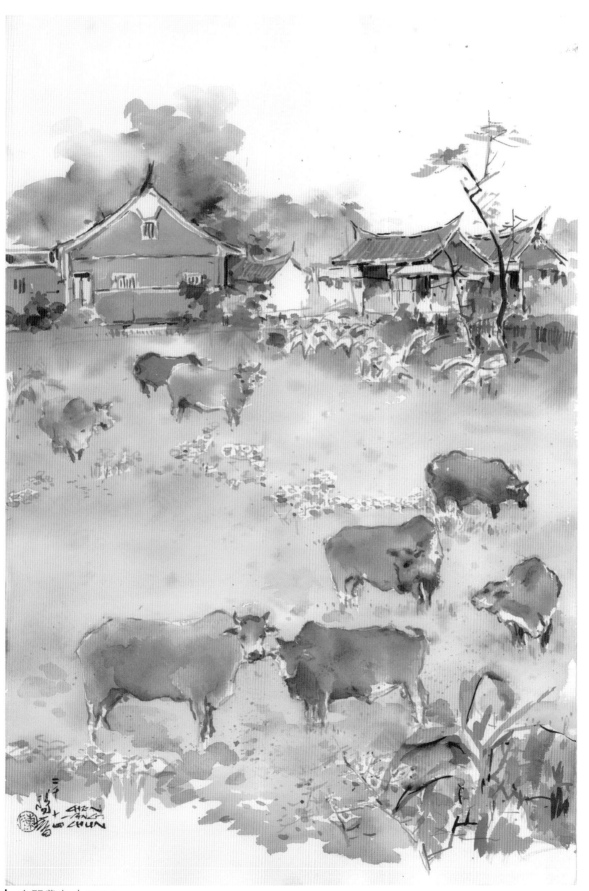

金門農家 / 2014

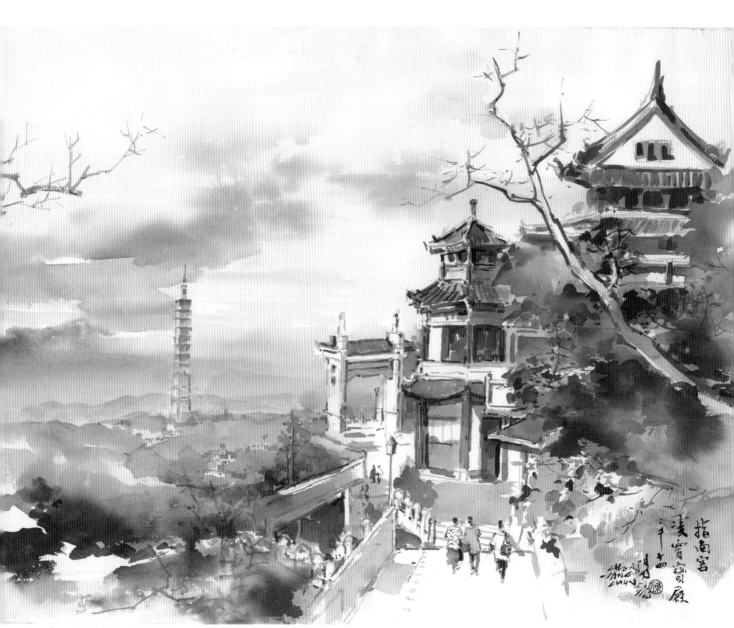

指南宮凌霄寶殿 / 2014

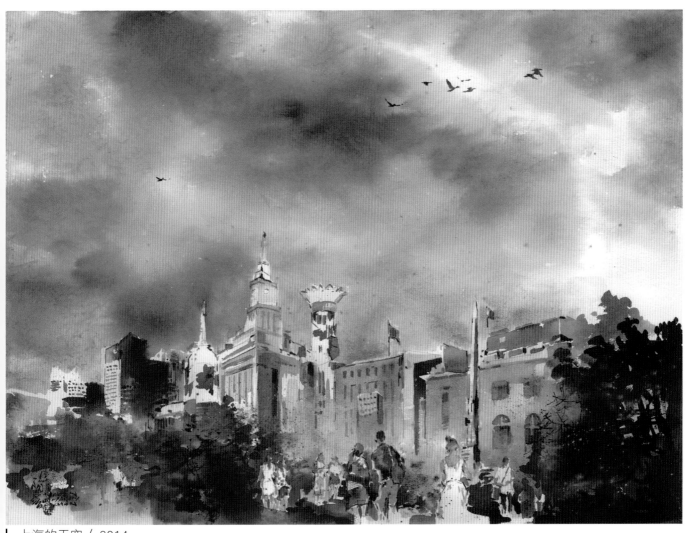

上海的天空 / 2014

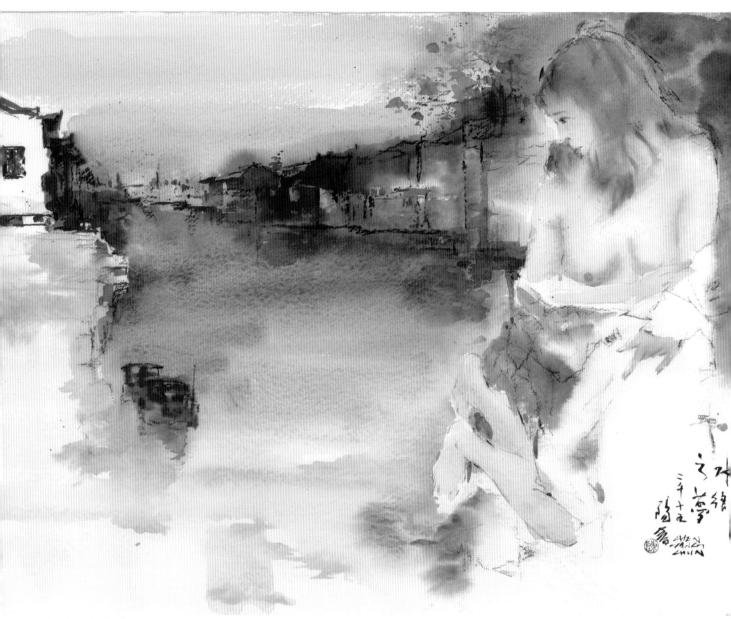

水鄉之夢 / 2015

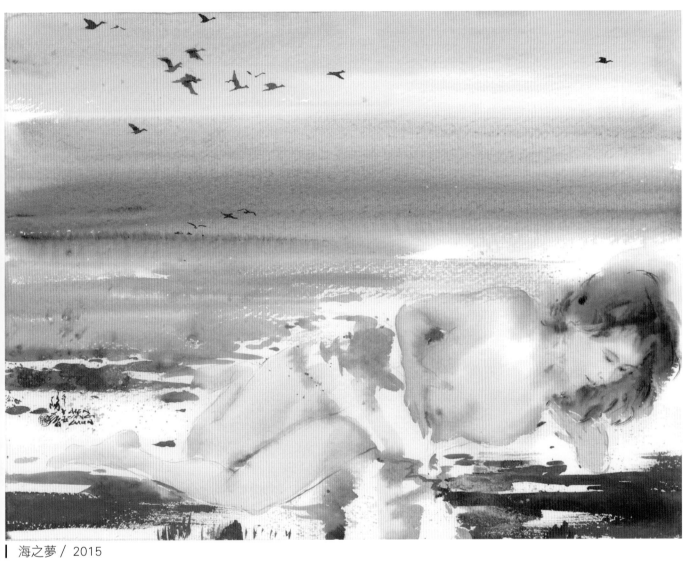

海之夢 / 2015

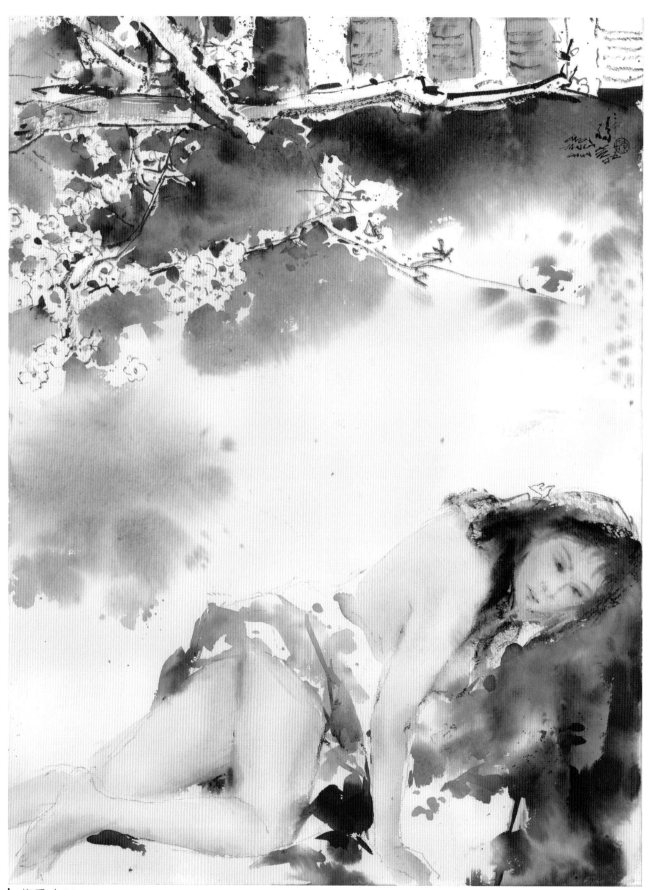

梅香 / 2014

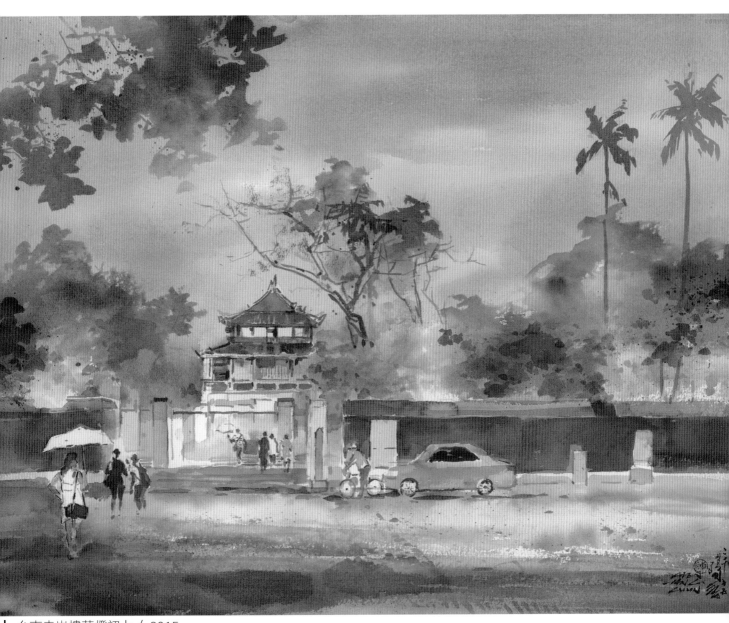

台南赤崁樓華燈初上 / 2015

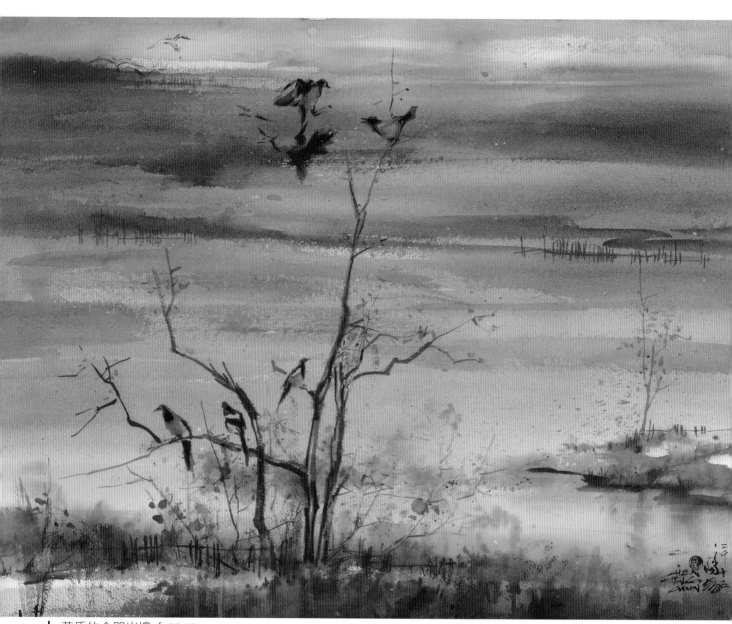

黃昏的金門岸邊 / 2015

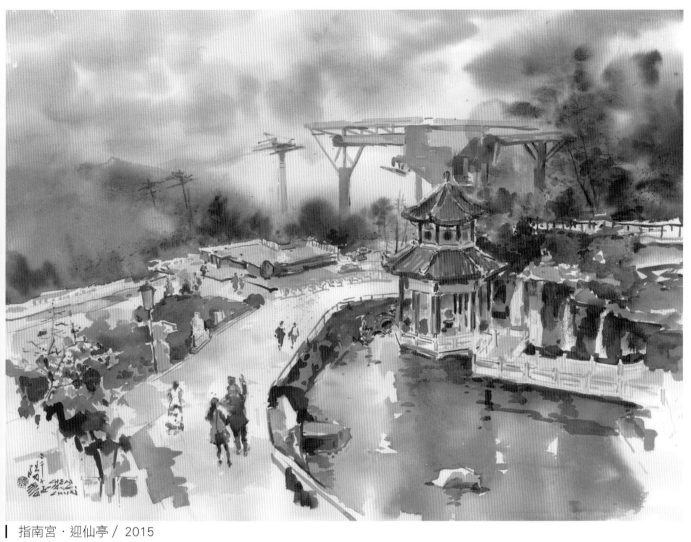

指南宮・迎仙亭 / 2015

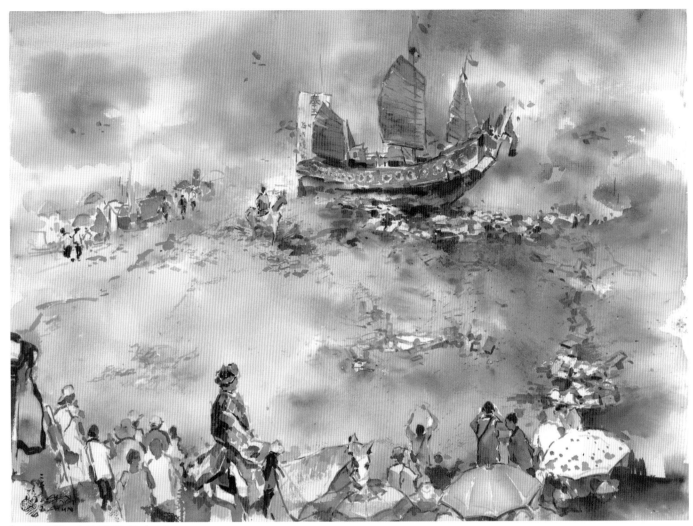

燒王船 - 台南西港香 / 2015

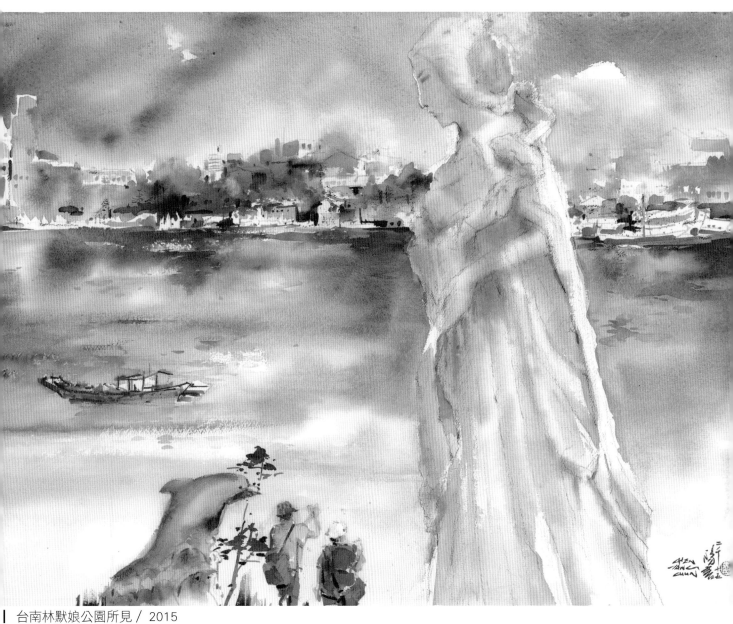

台南林默娘公園所見 / 2015

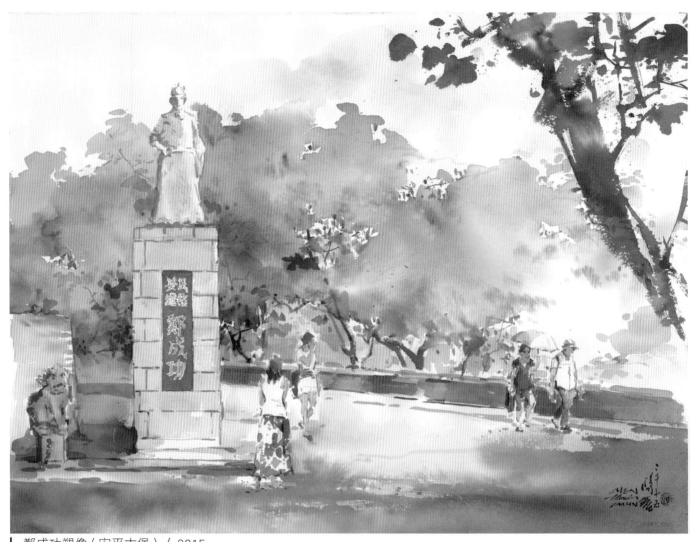

鄭成功塑像（安平古堡）/ 2015

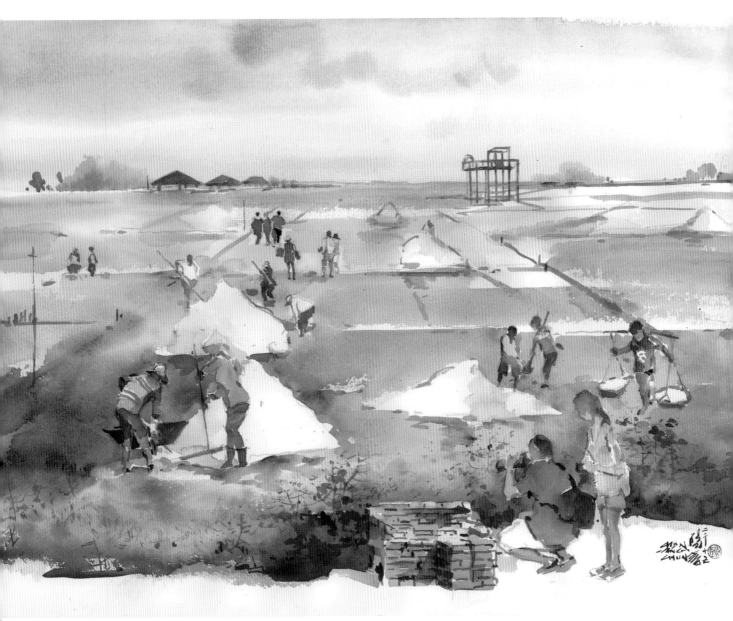

鹽田春光 - 台南井仔腳 / 2015

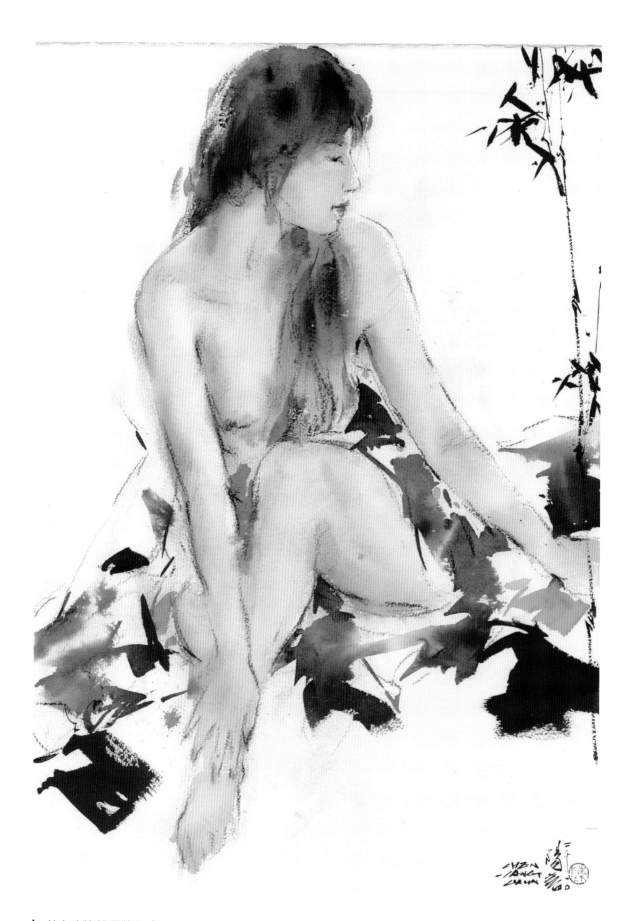

美女（築美長伴）/ 2010

捲起千堆雪 ／ 作者：吳溪泉 ― 初版 ―

台北市：中國文藝協會

ISBN 978-986-80748-3-5 　　　（精裝）

捲起千堆雪

畫作創作	陳陽春
文字作者	吳溪泉
封面攝影	葉玲秀

發行人	李麗華
助理	潘建豪
地址	台北市光復南路288號4F-2
電話	02-27400449
出版	中國文藝協會

印刷	順隆印刷廠
地址	新北市蘆洲區和平路14巷5號1樓
電話	02-82835139

ISBN	978-986-80748-3-5
初版	中華民國105年4月
訂價	1000元